新流行 Fashion

古人
比你還會 玩

彩色珍愛版

腦力＆創意工作室◎編著

前 言

什麼是遊戲？遊戲就是不要太過認真！亞里斯多德說：「遊戲是工作後的休息和消遣，是本身不帶有任何目的性的一種行為活動。」但遊戲未必不是嚴肅的，很多運動、文藝項目，甚至科學發明，都是由遊戲所引發，柏拉圖給遊戲的定義是：一切幼子（動物的和人的）因生活和能力進步需要，而產生的有意識的模擬活動。

人生何處不遊戲？遊戲不分種族，也沒有貧富差別。辭海中對遊戲的解釋是：「以直接獲得快感為主要目的，且必須有主體參與互動的活動。」好的遊戲猶如一塊旖旎的瑰寶，能穿越地域與時間，跨山越海，流芳百世。

芭比娃娃、變形金剛是現代孩子的遊戲，那麼皮膚黝黑的土著男孩和大眼睛的古印度王子在玩什麼呢？六合彩與足球風靡當今世界，那麼兩河流域的古巴比倫百姓與母狼腳下的羅馬人，是怎樣打發閒暇時間的呢？KTV、夜店讓二十一世紀的女孩子為之瘋狂，古時候的歐洲貴婦們聚在一起時又會做些什麼遊戲？「偷菜」讓辦公室職員不亦樂乎，古代中國的文人騷客又對什麼欲罷不能？

在這本書中，時間悠悠倒轉，帶著你轉到一個夢幻般的遊戲國度，不是CS，也沒有連連看，一個接一個映入眼簾的全是名字怪怪，卻風靡那個時代的古老玩意兒。可以說，這是一冊「遊戲江湖」中的古老祕

笈，它為你講述在十八世紀之前，從南美到歐洲乃至中東地區的人們都以什麼為樂，並將前所未聞的奇特道具，花樣百變的遊戲規則，對你娓娓道來。相信看完本書之後，你會驚奇地發現古人原來比你還「會玩」，在嘆服其驚人想像力的同時，還會愛上那些淘氣的小「花招」。

翻開這本書，你會發現在那個「通訊基本靠吼，交通基本靠走」的年代，工業或許落後，科技或許落後，但遊戲卻與今天同樣精彩紛呈，甚至比今日更豐富多樣、更刺激大膽、更新鮮有趣。少了些市儈做作的味道，古代的遊戲如同樹上自然熟透的蘋果般清新、誘人，放水燈、打陀螺、滾鐵環，每一個都能讓你重現孩子般的笑容。根據書中的介紹，約上三五好友，或是獨自嘗試一下古人的遊戲，還有什麼比這更童趣的懷舊方式呢？還有比這更拉風的鬼點子、好主意嗎？當然，從書中你還可以獲取很多歷史與社會知識：亞歷山大的身世、戴安娜的緋聞、埃及法老的手段、中國帝王的癖好……等。

古代的遊戲變化多端，時而直搗黃龍淋漓盡致，時而苦思難解費心動腦，足以讓人迷醉其中，樂不思蜀。在遊戲中還蘊含著深奧的哲學，一沙一世界，一個遊戲就可能牽扯到整個時代的文化。

聰慧的人讓遊戲充斥人生，使快樂無處不在；偉大的人將遊戲視為生活的調味品，讓快樂永隨！

COTALOGUE

第一章 信手拈來市井消遣——通俗街頭類

空竹是個小精靈　008
冬季的陀螺情結　013
屬於男孩子的「打尖兒」　018
石器時代的遊戲——「滾鐵環」　021
投壺禮節全　024
套圈黑幕多　027
印度Kabbadi　030

第二章 手舞足蹈叫醒細胞——體能開發類

蹴鞠——盛極一時的炎黃之花　036
王子的遊戲——馬球　041
服飾，讓你把摔角看個透！　047
踩高蹺——「踏實」走好每一步　052
你真的瞭解風箏嗎？　057
澳洲土著的「飛去來」　062

第三章 冥思苦想智者為王——頭腦風暴類

印度漢諾塔　068
法國棋魂——獨立鑽石　072
華容道，聰明曹操把命逃　075
九連環——益智遊戲中的MVP　080
黑白通天地，變幻無窮極——圍棋　085
象棋與其他在中國古代風靡的棋類　093

第四章 瘋狂暴力衝擊極限——血腥刺激類

羅馬奴隸的角鬥　102
小小昆蟲上演大暴力——鬥蟋蟀　108
鬥雞，玩的就是心跳　115
生死之間的西班牙國粹——鬥牛　124
射箭，武林豪傑的拿手絕活　131
勇敢者的遊戲——跳陸　137

第五章 小情小調文字把戲——舞文弄墨類

拐彎抹角猜謎語 144

把酒時該怎樣言歡——中國古代的酒令 152

國語獨特的藝術形式——對聯 161

鉤弋夫人＋大眾遊戲 167

女孩子們的花草之爭——鬥草 173

第六章 神祕世界欲罷不能——靈異詭異類

五千年前希臘的迷宮傳說 178

塔羅牌冥冥之中吸引著誰？ 184

隱形的力量——桌轉靈 192

洩露天機的遊戲——占星術 197

射覆，古人真會「讀心術」嗎？ 205

第七章 對於美的偉大追求——風雅藝術類

自導自演皮影戲 212

大唐最豔麗的玩具——花燈 217

多米諾——小骨牌大建築 226

七巧板——幾何與藝術完美結合 231

第八章 搞笑也是一種不羈——荒誕爆笑類

摔強漢——鍥而不捨方成大事 238

畫餅充飢的升官圖 241

擊壤、打瓦，簡單粗暴 247

無聊時與大象嬉戲 252

古代老外愛玩火——歐洲篝火節 256

第一章

信手拈來市井消遣──

通俗街頭類

空竹是個小精靈

「一聲低來一聲高，嘹亮聲音透碧霄。空有許多雄氣力，無人提攜漫徒勞。」你能猜到這說的是什麼東西嗎？

1、空竹的「野史」

古人很早就已經與空竹「結緣」了。

相傳，三國時期曹植就曾作過一首《空竹賦》。如果將這首詩看做是關於空竹的最早紀錄，那麼它的歷史至少也有一千七百年了。

在歷史小說《水滸傳》的第110回中，宋江在征討方臘的路上，看到有人玩「胡敲」時，不由得想到了宿太尉的保舉之恩。當然，小說是元末明初的施耐庵所寫，但也顯示了寫書人的時代，抖空竹已經很常見

了。

在民間傳說中，乾隆皇帝還以空竹做過媒呢！

眾所周知，乾隆皇帝愛微服私訪，曾六度南巡，其間趣事軼聞自是不少。

一日，乾隆行至吉山，荒山野嶺中，人跡罕至，正飢餓難耐時，看見一戶人家，乾隆大喜，隨即登門討些吃食。一位老媽媽來開門，心中發愁，家中實在無糧可贈，只好請乾隆進來喝口水歇息片刻。

乾隆從老媽媽口中瞭解了她家中境況。原來老媽媽守寡多年，帶著一個老實本分的兒子相依為命，眼看兒子三十出頭了，還討不到老婆。老媽媽說到這，心酸鼻酸眼酸，酸得涕淚縱橫。乾隆心腸好，最看不得女人哭，下到八歲上到八十歲一視同仁，他有心幫忙，又想試試這老媽媽心地怎樣，四下一打量，指著院中的母雞說：「老媽媽，我餓得不得了，妳行行好，救我一命，把這隻老母雞殺了給我吃吧！」老媽媽擦擦眼淚，見乾隆那可憐的模樣，惻隱之心頓生，遂把雞殺了燉好之後端給乾隆。

乾隆大快朵頤，吃得好不痛快。看他吃飽了，老媽媽又開始哭了，乾隆問她為何哭泣，老媽媽怨道：「你把我兒媳婦吃了。」乾隆不解：「我吃的是雞呀！」老媽媽說：「是呀！我娘兒倆就靠這隻雞。我跟我兒講過，把這隻雞留著生蛋，生了蛋再孵雞，雞長大了，賣錢給他討老婆。」乾隆聽了大笑不止，老媽媽指著他的鼻子，怒道：「你這個人真不懂事，雞給你吃了，人家急得要命，你還有臉笑，給我走！」乾隆還要再歇會兒，老媽媽急得直跺腳：「不行啊！要是我兒子打柴回來，非跟你拼命不行。」

　　乾隆這才收住笑，心想：「好人啊！真是好人啊！」不由得心念一轉：我吃了妳兒媳婦，我賠給妳一個嘛！於是大筆一揮，在地上撿起的空竹上寫了幾個字，交給老媽媽道：「這個給妳，等我走後三天，叫妳兒子拿著它到上吉山，在周員外家門前抖，包你兒子有老婆。」

　　乾隆走後不久，老媽媽兒子砍柴回來，聽說娘親把家裡唯一的雞殺掉給一叫花子吃了，勃然大怒。又聽說那叫花子給他個能討老婆的東西，頓時轉怒為喜，欣然前往。

　　三天後，老媽媽的兒子前往吉山，先前去了兩次，都沒敢把乾隆寫字的空竹拿出來。到了第三次，他仗著膽子抖出空竹，可是一緊張過了勁兒，把空竹拋進院子裡去了。周員外正在院子裡散步，空竹恰好落在他的腳下，他撿起來一看，發現空竹上寫著御帖，原來皇上要親自給自己女兒做媒，這簡直是天大的喜事，他立刻傳話叫賢婿進來。見面一看，員外不禁呆了，年齡大小無所謂，關鍵是對方是個窮困潦倒的傻小子，怎能相配啊！可是不依又怕有欺君之罪，只好硬著頭皮讓女兒跟他成親。後來據說，周員外女兒出嫁那日，挑嫁妝的隊伍足足兩里路長，而吉山村抖空竹的隊伍也一路相伴。

2、「精靈」嗓音各不同

　　兩根棍子牽一根長繩，就會讓高速旋轉的「小精靈」蹦蹦跳跳地唱起歌來。想知道空竹「唱歌」的祕密嗎？其實很簡單。原來，這些「小精靈」的兩個輪子都是空心的，周圍設有氣孔，當它快速旋轉的時候，氣流急進急出，發聲的原理就與口哨差不多。

　　而且，「小精靈」們還有不一樣的「口音」呢！由於氣孔的大小、角度、數量各不相同，所以發出的音頻也有著微妙的差異。世界上沒有

完全相同的圓孔，每個小精靈也就都會擁有自己獨一無二的「嗓音」啦！哨孔較細的聲音高亢，哨孔較粗的聲音低沉，單音純淨，多音震撼。選擇時，可以根據自己的喜好，選「呢噥軟語」的或是「清脆嘹亮」的，時間一長，你也能從它的同類中辨別出「你的它」的聲音呢！

3、「四個字、四個字的」一招一式

空竹最初為宮廷玩物，後傳至民間並廣為流行，到了清代，抖空竹已發展成為受人歡迎的雜耍節目。但是，如果你認為舞空竹只要花力氣就好，或者老少婦孺一學便會，那便是大錯而特錯了。

空竹講究手、眼、身、法、步中規中矩，挑、扔、背、跨、盤，身手不凡！街頭雜耍者那伸手即來的好把式，全都是自還光屁股時，就天天被師傅調教出來的。

初學空竹要掌握動作要領：將空竹放在地上，雙手各握一根抖桿。右手持桿，將桿線以逆時針方向在空竹凹溝處繞兩圈。然後右手輕提，使空竹離地產生旋轉，轉一圈後，凹溝處仍有一圈線，便可以雙手上下不停地抖動了。空竹會越轉越快，轉到一定程度，鳴響裝置就會發生嗡嗡的聲響。

空竹的基本玩法簡單易學，但要玩好卻不容易。

空竹常見的玩法主要有：

①「雞上架」。即待空竹急轉後，解開繞線將空竹拋開，然後用木棒接住，使之在棒上轉滾或轉到另一棒上。

②「滿天飛」。將空竹拋在空中，然後用繩接住或再拋起。

③「仙人跳」。用腳踩在繩的中端，使在腳一側轉動的空竹由腳背上躍

過至另一側，在腳的兩側繩上來回跳躍。

④「放撚線」。僅單筒空竹適合此法，即把無筒的一端置於地上，使之旋轉，等其轉速減慢時，救起再抖。

玩空竹的一招一式都是苦苦練來，無論是名字還是姿態都與中國功夫有些相似：「張飛騙馬」、「二郎擔山」、「魯班拉鋸」、「織女紡線」，還有「金雞上架」、「鯉魚擺尾」、「螞蟻上樹」、「小猴翻竿」等。也有以美麗的自然景色命名的招式，例如：「夜觀銀河」、「彩雲追月」、「風擺荷葉」、「青雲直上」等等，不勝枚舉。每一動作都有講究，不僅看的人陶醉，聽的人癡迷，練的人更是上癮呢！凡是熟悉了它的人，便沒一個離得開它了。

4、認識它、親近它

「空竹」只是北方人的叫法，這個小「精靈」在不同的地方都有自己不一樣的稱呼，「嗡子」、「空箏」、「響葫蘆」、「地龍」、「風葫蘆」、「地鈴」、「響鈴」、「轉鈴」、「天雷公公」、「天皇皇」、「響簧」、「胡敲」、「扯鈴」說的都是它，到時候聽別人提起，你可別不認識。

它還分了許多種類：單輪的就是木軸只有一端有圓盤，雙輪的是木軸兩端都有圓盤；還分雙響、四響……直至三十六響。通常響數越多，價格越貴，你也可以選擇特殊材質的，橡膠的、塑膠的、玻璃鋼的應有盡有，隨你喜歡。

有了這個小精靈陪伴，還有一個好處就是可以鍛鍊身體，由這麼超人氣的小東西陪著你鶯歌燕舞，還怕運動沒有樂趣嗎？何況它又是如此聰慧可愛，即使你是一個超級懶蟲，也不忍心把它丟在角落吧！

冬季的陀螺情結

1、兒童玩具中的最經典

就像黑與白是時裝界的經典一樣，陀螺在玩具中堪稱永恆。你可能忽略它，也可能一時間把它忘記，但是你絕不可能不認識它！

在中國，陀螺有近四、五千年的歷史，從中國山西夏縣新石器時代的遺址中，就發掘了石製的陀螺。想想吧，在過去的幾千年中，多少帝王將相、才子佳人都是圍著陀螺轉大的，而今我們的長輩、我們、我們的子女，又手持著鞭繩，看著它從容地旋轉著。

好玩的東西當然是「藏」不住的，陀螺在國外一樣很流行，英文把它稱之為「spinning top」，而日語中，它被叫做「KOMA」。老外們也一直對它愛不釋手，並在它原來的基礎上，衍生出許多新的花樣。

2、古人怎麼玩陀螺

陀螺遊戲的玩法是多種多樣的，大部分是由古代延傳至今，下面介紹的玩法可能會讓你想起童年，可能會令你似曾相識，也有可能你根本連聽都沒聽說過。

(1)暴力抽打

所有參與的人讓陀螺一起轉動起來，無論位置與方向，陀螺最先倒地者為輸。有意思的是這個遊戲的懲罰方法：落敗者必須將自己的陀螺釘在地上，任贏者以其他陀螺攻擊，如果被罰的陀螺裂開「死掉」，那麼從裡面掉出來的用作固定的釘子就歸「殺手」所有。如果幸運的被攻擊者完好無損，那麼在下一次輸掉時，它將得到一次「豁免」的機會。

看到這裡你會不會驚奇於從遊戲中流露出的暴力？小小的孩童為何竟有如此殘暴的傾向，一定要「殺死」敵人，取其「心釘」？這是從哪個朝代流傳下來的規矩已經無從考證，有可能是一位兇猛戰士發明的遊戲，亦或者，這只是人類本能的流露。

(2)「臭頭雞仔」何以名字不雅？

別把公主、小姐們遊戲的畫面想得太美妙，以為都是緞衣錦裙在漫漫揚起的晶瑩雪花中飛轉嬉笑，可愛的陀螺在光亮的冰面上轉個不停……，想像一下，如果這些美人兒們各個手拿著鞭繩搶做一團，玩著一個叫「臭頭雞仔」的遊戲，那會是怎樣的一番景象嗎？

取「臭頭雞仔」這個奇怪的名字，是有原因的。遊戲時，先在地上畫一個直徑約三十公分左右的圈圈，參加遊戲的人各自拿出一個陀螺放在圈圈中，然後按照先後順序輪流拿起陀螺往圈圈中抽打，利用技巧及

陀螺旋轉的力量，將圈圈內的其他陀螺「救」出圈外，若自己抽打的陀螺不小心留在圈圈內，則喪失比賽資格。由於陀螺裝有釘子且是高速旋轉，被救出的陀螺往往已遍體鱗傷，有如雞群中常被同伴欺負、啄頭的雞仔，因此稱此項遊戲為「臭頭雞仔」。

(3)釘甘樂（又名畫圈圈）

釘甘樂的玩法應該是古往今來最普及的一種了，無論天南還是地北的孩子，看見地上畫的那個圈與三角，就能立刻明白這其中的含意。它就彷彿是一個年代和一個年齡的暗語。

「畫圈圈」的場地與「雞仔」差不多，也是要先在地上畫一個圓圈，不同的是，圓圈裡面還要畫上一個小三角。參與者抽打陀螺時，要讓陀螺在圓圈中著陸，並且必須要保證它可以旋轉著走出圈外才算勝利。而失敗者，就又要將自己的陀螺放在那個三角形中供人懲治。

(4)陀螺「相撲」

兩個孩子抱著一個漂亮的空糕點盒子從家裡走出來，難不成男孩子們也玩扮家家酒？將這個有開口的盒子放在地上，又在距離開口邊緣大約三、四公尺的地方畫一道「起跑線」，看到這裡才知道，原來這兩個男孩是要玩陀螺「相撲」。

「戰場」就這樣佈置好啦！遊戲規則就是讓兩個在盒子裡飛轉的陀螺「搶地盤」，被逐出者即輸。當然如果不能讓自己的陀螺轉進盒子進行「搶奪」，那也是要受到懲罰的。

陀螺的玩法還有很多，比如翻山越嶺（讓陀螺在十個盤子裡連續轉動）；定點（讓陀螺在指定位置旋轉）；套圈（在陀螺旋轉時，往上面

套圈）等等，有適合兩個人玩的，也有適合一群人玩的，每一種規則背後都是孩子們無窮無盡的創造力。

3、為自己DIY一個「御用」陀螺

發明家都是老爺爺嗎？設計師一定要是成年人？這種老套的說法，在古代就已經被推翻囉！陀螺這種風靡世界的玩具，就是孩子們自己動手打造出來的。一把小刀、一塊硬木，雕雕琢琢就是一個陀螺。你也躍躍欲試嗎？那就讓古時的小朋友來教你做一個「御用」的玩具吧！

下面便是幾種陀螺的製作方法：

木製陀螺：木陀螺也是中國傳統的陀螺。整體是一種鐘形，具體可參考圖片或實物。過去這種陀螺都是孩子們自己削製而成的，所以如果

你天生手巧或者正在進修雕塑或模型製造專業，那為自己削一個木陀螺是最好不過的了。值得一提的是，製作木陀螺需要選用質地偏硬的木材，例如番石榴或者龍眼的樹幹。

迷你紙陀螺：紙陀螺製作起來最簡單，在硬紙板上剪幾個同樣大小的圓圈重疊黏合，然後在中心穿一個小孔，用削好的筷子或牙籤插入，尖端朝下就可以了。你可以根據自己的喜好，在紙板上塗上各種顏色或圖案。這個小小的陀螺只要用手輕輕一撚，就能在桌面上轉個不停，如果多個迷你彩色紙陀螺同時轉起，那場面才叫一個漂亮呢！

線軸陀螺：如果家裡有廢棄不用的線軸，你也可以把它改成一個小陀螺。線軸要選中間空心的，如果嫌它太長了，你可以用鋸子先鋸下一段來。然後削尖一根長度適中的筷子，將其周圍以紙裹緊，直到裹著紙的筷子的直徑與線軸心的直徑相同，把筷子塞進線軸裡就可以啦！要注意的是，紙一定要塞緊，並且要保持軸心筷子的垂直，線軸盡量要選稍「胖」一點的。

屬於男孩子的「打尖兒」

　　打尖兒是古代男孩子比較喜歡的遊戲之一，明代末年劉侗的《帝京景物略》一書中，記載著：「二月二日龍抬頭……小兒以木二寸，製如棗核，置地而棒之，一擊令起，隨一擊令遠，曰打棱兒。」意思就是說：二月二那天，小孩們將一個兩吋長的木頭削成棗核狀，放在地上用棒子打它，第一次將它打起來，然後順勢再將它打遠，人們叫它打棱兒。當然現在的叫法很多，什麼「砍子兒」、「砍尖兒」，更多的叫法是打尖兒。

1、菜板兒與棒槌

　　一個兩、三吋長，拇指粗的木棍，兩頭削尖，呈棱子狀，這就算是

「尖兒」，削好的「尖兒」就像一個兩頭尖尖的大鉛筆頭，用棒子敲任意一頭，「尖兒」都能一個筋斗翻起好高。而用來打尖的「木棒」要求可以寬泛些，只要是夠長方便拿握的木板、木棒、木棍都可以。雖然木頭並不難找，但是雕琢也需花費一番力氣，為了圖省事，尋找一個現成的玩具，調皮又貪玩的孩子就在家裡搜尋了起來，菜板、擀麵棍、棒槌……都成了他們常用來打尖兒的玩具。不過若不小心被母親給逮到了，就免不了要受一頓數落，嚴厲些的家長還有可能把廚具直接奪回來就拿來把「兔仔子」們「教訓」一頓，剛剛還英勇打尖兒的小子，這時卻自己變成「尖兒」被打了！

2、一對一的勇者較量

　　兩個人玩打尖，看起來跟打羽毛球有那麼一點相似。首先是兩個人猜拳，勝的一方先「發球」，他需要將躺在地上的「尖兒」，給一骨碌砍到空中，然後趁著「尖兒」在空中的時候，用手中的菜板或者擀麵棍將「尖兒」打遠，當然，是越遠越好。接下來就是另一方出馬的時候了，他的目標就是極盡所能的接住對方打來的「尖兒」，這可是很考驗眼力和速度了，如果能接得住對方打來的「尖兒」，那就算是自己勝利，可以處罰對方。但是「尖兒」畢竟不是羽毛球，它又高又遠又重，即使是拿著一塊大長菜板也還是接不住的情況比較多。

　　而且，兩個玩紅了眼的小男孩可不講究那麼多，如果沒能接住對方打來的尖兒，那麼抱歉，懲罰可是非常之嚴厲的。輸的一方要在「尖兒」落地的地方，單腿向後彎起，夾著「尖兒」，然後用另一條腿跳著回到「尖兒」的起點，並且若半途掉落，需從頭再跳。這對小孩子來說

可算得上是一種嚴酷的折磨了，一次打遠了的「尖兒」，足夠輸的一方單腿跳上一個小時，所以體力稍微不佳的孩子，常常不敢玩這種遊戲。

3、團體遊戲

　　如果想多個人一起玩，圖個熱鬧，那打尖兒還有別的玩法。幾個人對半分成兩組，然後用碎磚頭、瓦片或隨便什麼東西，在地上畫一個大大的圓或方形的「鍋」，再由雙方共同商定一個總長度，孩子們叫做「滿丈數」。然後由其中的一組到「鍋」裡向外打尖兒，每打出一個，就要向另一組人「要丈」，比如打的一方要「兩丈」，若另一方覺得長度還算合理，就說「准了」，若認為對手根本沒有打出那麼遠，那麼就要開始實際測量啦！測出的結果若長於兩丈，自己這組就要先被罰去一丈，若真短於兩丈，雙方就可對調角色。這樣打下去，直到首先達到規定的「滿丈數」者為勝。

　　為了能讓自己組的「丈數」增加得快點，激進點的孩子們總勇於「漫天要丈」，吃定不敢丈量的保守派對手。當然同一組的孩子也有意見不合的時候，一個說這明明不足三丈遠，另一個說自己組的人萬不可再丟失一丈了！你一言我一語，對方的那一幫也插話進來：「你們不信就量吧！」、「有沒有決定好嘛！」、「起內訌了，哈哈……」，最後一堆男孩子滾成一團，「尖兒」早被冷落到了一邊。

石器時代的遊戲——「滾鐵環」

1、每個孩子都是哪吒

　　遠遠的，一個綁著紅頭繩的娃娃朝這邊走來，左手一柄長矛，右臂掛一個金圈，咦？難不成是傳說中的小哪吒？那邊又有一個，同樣的長矛金圈。好嘛！四面八方竟不知不覺來了好多這樣的娃娃……

　　嘿！別嚇到了，這並不是什麼哪吒下凡，仔細看看，那些孩子們手裡拿的其實只是他們的玩具！那「金項圈」，是用來在地上滾著玩的鐵環而已，而那「長矛」，是驅趕鐵環的「鉤子」啊！

　　「滾鐵環」這類遊戲非常原始，從遠古的荷馬時代就有了，考古工作者曾經在出土的石器時代的文物中發現了與鐵環類似的圓形的石頭餅，推斷它就是供人滾來玩的玩具。不過在當時遊戲的名字必然是不叫

「滾鐵環」，可能被叫成「滾石餅」，又或者是「咪哩瑪哩⋯⋯」（當時當地的溝通語言）。

事實上，滾鐵環被「遺忘」也才不過幾十年的時間。在二十世紀五、六〇年代，這遊戲還很流行呢！我們的爺爺、奶奶輩們可能都曾滾著它在街角跑過。那個時候，鐵環還是很稀少的，小孩子若能有這麼一套玩具，都會非常自豪，恨不得滾著這個嘩啦啦響的圈圈跑遍每一個街道。其他的孩子若看著羨慕，就會一路跟在他的身後跑，直到鐵環的主人滾累了，才請求道：「借我玩一會兒吧！」

其實，鐵環的構造一點也不複雜，就一個單純的鐵環，套木桶用的、舊車輪子邊、大小粗細也都沒有什麼要求，可以說基本上不需要特別費力去製作。而滾鐵環用的鉤子，只要是一個硬鐵絲在前面彎兩下就可以了。可即便是這樣，當時的家長還是吝嗇不肯為孩子特地自製一個，搞得小孩子們每天賊溜溜的盯著自家的木桶、木盆，盼望它們有一天能突然壞掉。

2、豐富的滾鐵環大賽

有了遊戲，自然就要一較高下，沒有規則「乾」滾怎麼會有意思？想像力豐富的孩子們，早就羅列發明出各式各樣的賽事啦！那精彩程度，可與世界某著名運動會的項目相提並論。

(1)考驗技巧的障礙賽

滾鐵環並不是件十分容易的事，一根細細的鐵鉤想要保持住鐵環的平衡，還需有一定的技巧才行，尤其是在轉彎的時候最難，一點點不小心，鐵環就都容易哐噓一聲倒在地上。所以能在障礙賽中取得勝利的，

往往是那些年紀稍長一點的「老油條」，這樣的男孩，在孩子堆裡，都是備受「尊敬」的頭頭。

(2)快速跑，鐵環不倒是前提

快速跑一般是在五十至一百公尺左右的距離，看誰先到終點。當然，是以鐵圈不落為前提，有的孩子開始還撐著鐵圈前進，慢慢地越來越急，眼睛直盯著對手的兩條快腿，眼睛一紅，竟然只顧著自己瘋跑起來，把旁邊的鐵環給拋到腦後了。直到周圍觀賽的孩子大笑，他才恍然大悟，捶胸頓足都來不及了。

(3)看誰慢

人都說「跑如飛快」，那跑得慢算是什麼本事？快別說外行話！在滾鐵圈時，想跑得慢，的確也是一件難事。由於慣性的作用，轉得快的鐵圈往往比較穩，而若是速度慢下來，受到各種外力的影響，鐵圈反而不易平衡，這種現象在騎自行車時也常常感受得到。

「跑得慢」的比賽規則，就是在規定的距離內看誰能最後一個到達，並同時保持鐵圈不倒，這時一些摩擦力較大、寬一些的鐵圈，就比較容易贏得勝利啦！

(4)高難度的接力賽

滾鐵圈接力賽恐怕是所有接力賽中最難的一種了，將長長的鐵鉤做為接力棒，還要保持鐵環不倒，需要的是兩個人天衣無縫的配合默契。而且，滾鐵環接力賽需要的場地特別大，農村的孩子可以在田間奔跑，城裡的孩子卻只能與車或者行人搶馬路。一不小心擦撞到，可能引來對方的破口大罵，不過孩子關心的，應該還是自己的鐵環有沒有壞掉。

投壺禮節全

1、古代男孩子的「成人禮」

在奴隸制社會的時候，中國人將射箭看成是一個成年男人的標誌。據說，奴隸主的家裡如果生了男孩，便要在家門口上掛上一張弓，寓意這個男孩長大以後將征戰四方。

後來，漸漸地射箭成為了一個公共社交的禮儀存在，被稱為「射禮」。所有的大型宴會都要有「射禮」儀式，不同身分的人、不同性質的宴會，也有著不同的「射禮」流程。當然，身為一個成年男性，時時需要參加類似的儀式，若是不會射箭的男性，必須要假裝推脫說自己有病在身，不能「射禮」，因為直接承認自己不會射箭，在當時是會遭到他人輕視的。

秦漢以後奴隸制被徹底瓦解，射箭的儀式也被廢除，一些不會射箭的男人終於可以「重拾自尊」。但是酒宴上的「射禮」風俗並不算完全被取消，而是衍生成為了一種遊戲──投壺。

投壺就是直接用箭向一個壺狀的容器裡進行投擲，這比射箭來得容易一些，因為省略掉了拉弓的「費力」步驟，所以漸漸一些女性也參與了進來。比起「射禮」，投壺受到了更多人的歡迎！

2、投壺以娛賓

(1)投壺用的壺

投壺在最開始，用的是最常見的「肚大脖細」的酒壺。壺裡面要裝上半壺豆子，這樣箭在被投進去之後，可以穩穩的立住而不會彈出。

漢代的時候，投壺規則有了較大的變革，市面上也出現了一些專門用來的投壺用的壺器，它們比普通的壺好看，壺的肚子兩邊添置了兩個「小耳朵」，更方便人們拿取。並且從漢代開始，投壺的壺裡並不再裝著豆子了，這樣投進去的箭很可能會彈出來，在它彈出來時，人們要接住它，然後接著再投。投壺就這樣多了一個新的玩法，如果技術高超，一支箭可以這樣連著被投入一百多次。

(2)投壺用的「矢」

投壺用的「矢」，最開始就是射箭用的短箭，後來為了安全，人們紛紛把鋒利的金屬頭去掉，只留一個尖木杆子。

在漢代，人們「倒掉豆子」的同時，竹子做的杆比木頭做的更受歡迎，因為竹子的彈性比較大，投進的時候更容易彈出。

投壺用的「矢」長短不一，但通常可以分為三種尺寸：五扶、七扶、九扶。這裡說的「扶」是四吋，也就是說投壺用的「矢」在古代可以分為二十吋、二十八吋、三十六吋三種。

(3)漂亮的「記分牌」——獸「中」與「算」

投壺遊戲中，還有一個漂亮的物品不能不提，那就是計分用的「中」。「中」的造型大多是伏或臥著的獸，例如野牛、伏鹿、馬等等，它們的共同點就是背上都有八個孔，每個孔中插著一根「算」，其實「算」就是一尺多長型的木條。

當時，投壺遊戲的裁判們，手裡就拿著這個插著八根「算」的「中」，兩個比賽的人中，誰投中一箭，裁判就拿出一根「算」放在誰的旁邊，先得到四根「算」的人就是贏家。

據說在古代，不一樣的官職，有其固定的獸「中」圖案，大夫用牛，稍低一些級別的士用「鹿」，那麼大夫與士一起投壺改用什麼圖案的獸「中」呢？這真是個讓人頭痛的問題了。

套圈黑幕多

1、一分錢買兩個圈，揮手出去套八仙

　　套圈是清代才遍及大街小巷的一種遊戲，常常做為一種「小賭」的形式在街頭出現。小販們在熱鬧的地區選擇一個過往行人最多的「方寸之地」，然後擺出十幾樣誘人的獎勵，古時候有什麼玉鐲、器皿、錦囊，近代一點的有香菸、玩具、飲料等等，路人中若有閒逛無聊的，就前來套圈，套中了，獎品就歸路人。

　　當然圈不能白套，是需要用錢來買的，買圈的錢通常很便宜，和人們對地攤上的獎品欲望相差懸殊，小販就是利用人們這種心理，一分、一角地將自己的荷包裝滿。

　　據說套圈是由古時候的投壺演化而來，很明顯這兩種遊戲有很大的

相似點，都是瞄準後「拋」出的投擲遊戲，所以說投壺是套圈的「前世」也未嘗不可。

2、藤圈一彈飛出去，套不著就白花錢

可是，套圈真的可以套住什麼就給什麼嗎？那小販們豈不是要賠得血本無歸了？這一點您放心，既然是小販們「賴以生存」的主要營生，那他們肯定就有自己的「門道」。

門道一：苛刻的規則

套圈的規則看起來很簡單，事實上是非常的苛刻的。通常路人被限定在距離獎品不遠的一道界線外進行套圈，這道貌似胡亂畫出的界線，看起來一定離獎品非常近，但是實際上，這「規則線」均是由小販們試驗過千百次才得出來的「臨界線」。也就是說，小販們總是不遺餘力地找出一個最難套中的距離，並在那裡畫上他的「發財線」。

除了距離的規定，套圈者還被規定不得將獎品碰倒、不許「半套」等等，這樣一來，生手們套到獎品的機率就更微乎其微了。

門道二：利用人們的「慣性」意念

為了招攬生意，小販經常會找一些朋友幫忙，或是自己親自上陣「比劃」，裝出場子很熱的樣子。人們看著他們身手嫻熟，百發百中，就更心癢起來了。殊不知這些人可是純「專業選手」，日以繼夜地修練，早已學會了一套紮實的「套圈武功」，旁人那點「三腳貓」功夫怎能與之相提並論呢！

門道三：「藤圈」中的奧祕

明明瞄得很準，但偏偏就是「百發不中」。這也與你們手裡拿的「小圈」有著很大的關係呢！首先是這個圈的尺寸，套圈用的圈尺寸往往都非常小，有的甚至根本就與獎品的直徑相差無幾，這當然就增加了套圈的難度。

再者，小販們用來製作「圈」的材質多是竹子、塑膠，這也不是沒有原因的，竹子與塑膠的韌性都比較大，彈性強，這麼一來，本來套中的圈有可能因為用力過猛而反彈起來，將獎品碰倒，讓人空歡喜一場。

印度Kabbadi

1、老鷹捉小雞──卡巴迪的遊戲規則

(1)場地與人數

　　卡巴迪是在戶外進行的，融合了柔道與老鷹捉小雞的一種遊戲。在1990年成為了亞運會的比賽項目。比賽場地通常被規定為長12.5公尺，寬10公尺的長方形，全場中間有一條中線，與中線平行的四分之一和四分之三處又各有兩條直線叫做「攔截線」，進攻的「老鷹」就要在攔截線捉「小雞」。

　　卡巴迪是一項徹底的男士遊戲，從沒有女性參加過。遊戲時只要對抗的雙方人數相當就可以，沒有固定的人數限制，但是參加比賽時每隊都需要有十二名隊員，七名上場，五名候補。正常的卡巴迪比賽一共

四十五分鐘，上下半場各二十分鐘，中間有五分鐘的休息時間。卡巴迪比賽是計分制的，如果在下半場結束的時間雙方比分依然持平，那麼可以有一個五分鐘的延長賽一決勝負。

(2)「反對者」VS「襲擊者」

比賽中參賽者透過「捉」到對方人數來得分。開場時，兩組隊員要站在各自的攔截線之後，然後其中一方選出一人跨過中線進攻，又被稱為「襲擊者」，類似於「鷹」，另一方七名隊員嚴陣以待，被稱為「反對者」。

「襲擊者」要越過對方的攔截線，盡力用自己身體觸碰對方的身體，「反對者」一方被觸及身體後要扣一分，並且被觸者要被罰下場。但是「襲擊者」也要注意，在跨入攔截線之前，與觸碰完準備撤退的時候，「反對者」會千方百計想要把「襲擊者」捉住。「襲擊者」千萬不能在還沒過攔截線的時候，或是在撤離時被「反對者」逮住，否則自己就要被罰下場與扣分啦！這就像是中國的傳統遊戲老鷹捉小雞，不過「卡巴迪」遊戲中，一群「小雞」還有捉「老鷹」機會。

玩卡巴迪還有最重要的一點，就是襲擊者在進攻時，口中必須不停的大聲喊著「Kab─ba─di」而不能有停頓，一旦襲擊者把注意力都轉向「捉人」而忘了大聲吶喊，那麼很抱歉，他同樣要被無情地罰到場下。一邊奔跑、搏鬥，一邊大聲的吶喊並不是件輕鬆的事情，卡巴迪除了考驗人的體力、靈活性之外，還考驗著參賽者的肺活量等「內功」！

2、流傳四千年

卡巴迪有四千多年的歷史，古時候在印度、巴基斯坦等地盛行，是

當地人傳統的遊戲項目。一些印度的電影中常常有卡巴迪遊戲的出現，傳說在西亞古時候的國家中，有很多王子在卡巴迪遊戲的過程中擄獲了一旁觀看的少女的芳心，這套說法無從考證，不過可以想像，在當時卡巴迪遊戲的贏家一定會受到人們的崇拜與尊敬。

卡巴迪由西亞傳到南亞的一些國家，巴基斯坦、斯里蘭卡、尼泊爾、緬甸等國都對這種遊戲很熟悉並且喜愛有加。二十世紀初，卡巴迪漸漸邁出國門走向世界，1944年印度奧林匹克委員會為這個遊戲制訂了統一的比賽規則，1982年卡巴迪被列為當年亞運會的表演項目，1990年卡巴迪正式參賽。

根據猜測，古代人發明卡巴迪遊戲應該是為了鍛鍊戰鬥力與勇敢的精神，一個人對著對面的一排人攻擊，並要不停的叫喊，這很像打群架時候的「叫陣」嘛！而「反對者」也可以藉此機會鍛鍊自己的防守技巧，盡量不讓敵人觸碰到自己的身體。

3、釋迦摩尼也做遊戲？！

釋迦摩尼在修得正果之前，也是一個普通的出家人，老百姓們愛的遊戲，他也樂在其中，而「卡巴迪」就是他最愛的一個遊戲！

釋迦摩尼也玩「老鷹捉小雞」？這種說法聽起來總覺得有些不可靠，佛祖在得道之前是不是真的有機會接觸卡巴迪呢？我們一起來熟悉一下佛主的「身世」，並分析一下其中的真假是非。

祖國

釋迦摩尼出生時的名字叫做「悉達多」，是迦毗羅衛國國王與王后的兒子，他一出生便聰明異常，被封為太子。根據資料來看，迦毗羅衛

國是印度吠陀時期的一個富裕的小國家，它位於今日的印度邊界，以地理位置上來看，與卡巴迪流行的地理位置正好相符，這個遊戲有被佛祖接觸到的可能性。

以時間上來講，四千年來卡巴迪在印度一帶一直非常流行，迦毗羅衛國當地百姓生活富裕，國家與外界接觸頻繁，所以在王子「悉達多」降生的時候，卡巴迪可能已經傳入有一段時間，並在當地流行起來了。

性格

太子出生七天之後，他的母親，也就是當時的王后便去世了，他很聰明，史載：「具足三十二相，八十種好，無人能及。」十七歲的時候娶自己的表妹為妻，並生下兒子。

依此推斷，太子悉達多的性格還是十分的開朗、樂觀的，他從小就有很多愛好，長大後像一般人一樣結婚、生子，那麼平時當然也可能像一個普通人那樣遊戲、玩耍。況且，他日後能修得正果受人尊敬，這樣的人格魅力在他年輕時也應該會顯露出來，遊戲中，王子應該是一個不缺玩伴的人。

生活

太子悉達多一出生就是王子，家境富貴，出身顯赫，所以他應該不必參加任何勞動，甚至洗衣、梳頭都有人為他代勞。那麼在他還沒有步入佛門之前，平時閒下來的時間，王子會做什麼呢？說他每日在家中靜臥顯然是不合邏輯的，很有可能悉達多就會利用空餘時間玩玩卡巴迪。是不是他最喜愛的遊戲不確定，但是如果釋迦摩尼得道之前的身世屬實，那麼可以說他很有可能在少年時玩過卡巴迪遊戲。

第二章

手舞足蹈叫醒細胞——

體能開發類

蹴鞠——盛極一時的炎黃之花

1、史上之最牛「球迷」

時代不同了，許多東西隨之改變，例如習俗、文化、觀念等等一切均時過境遷，不過也有一些東西是亙古未變的，比如悲歡離合、愛恨情仇、金錢利益……還有就是人們對歡樂的追求！您覺得現在的球迷太瘋狂嗎？為了一件簽名汗衫一擲萬金！呵呵，告訴你，與中國古代的「球迷」比起來，他們可算是冷靜多啦！

最揮霍球迷——劉邦的老爸

古語云：「一人得道，雞犬升天。」劉邦滅了楚國當了皇帝，自然要把他的老爸接到身邊來享榮華富貴。歌舞伎樂、錦衣玉食，好生伺候！可是偏偏劉太公並不吃這套，未央宮慢騰騰的絲竹管弦有什麼意思

呢？劉老眼饞的，是那半尺小球與腿上的功夫。

而劉邦也果然是財大氣粗，得知父親的心聲之後，立刻蓋印下旨，在寸土寸金的長安城東百里之處，仿照家鄉的規模，造起了一座城中之城，給老爸做為超級俱樂部使用。並把原來豐邑的居民全部遷住到新城，陪著自己的老爸踢球！劉太公有了球踢，終於心滿意足，能闊綽到如此地步，足球史上可謂「後無來者」了。

最潮流球迷──漢武帝

蹴鞠在最開始，本來是一項上不得檯面的市井遊戲，直到西漢初年，這項遊戲才漸漸被貴族人們所接受。而雄才大略的漢武帝就是其中一個徹頭徹尾的鐵桿球迷。《漢書》中記載，漢武帝不僅常常在自己家裡招攬一批「鞠友」舉辦蹴鞠的「主題派對」，甚至自己還養活了一支專業玩蹴鞠的「皇家」球隊用作消遣，那大概也是世界上最早的一支私人球隊吧！

最假公濟私球迷──宋徽宗

封建時代並不那麼講究「公私分明」，私下得寵、人前顯貴，似乎是再正常不過的事了。當年端王在玩蹴鞠時，機緣巧合、風雲際會，球落到了高逑面前！高逑心底一樂，使了招漂亮的「鴛鴦拐」將球踢回，而這一「拐」卻一發不可收拾了，「拐」財、「拐」勢、拐了一個「殿前都指揮使」回來。可見宋徽宗真是「愛才有佳」啊！

最不要命球迷──項處

有錢的拼錢，沒錢的拼命。上面三位，在球迷中都是有權有財之人，揮霍點並無不可。而這一位，卻真是在拿著自己的腦袋當球踢！據

《史記·扁鵲倉公列傳》記載：項處本來就身體不好，名醫來為他看病後千萬叮嚀，說這病千萬不能劇烈運動，否則非常危險。可是嗜球如命的項處如何聽得進去？不顧阻攔，一意孤行，終於在外出踢球的時候嘔血身亡，可悲可嘆，又怨得了誰？

歷史上又牛又瘋狂的球迷可遠遠不只這麼多，唐文宗常常爬上「勤政樓」去居高臨下看蹴鞠，唐末皇帝昭宗落破時最後陪在他身邊的是一批「打球供奉」……林林總總可謂：「英雄難過『踢球』關！」

2、蹴鞠「減重」成功後

說來有些奇怪，與現在的足球玩法最相近的，竟然是蹴鞠的「啟蒙」階段，那時候蹴鞠也是兩個球門，互相對應，兩邊隊員相對進攻，進球為勝。相對於以後的蹴鞠比賽，那種直接性的對抗可以說是激烈野蠻的，球員們互相衝撞，只要沒有斷手斷腳，就永遠不會被「罰下場」。

但是在那個時候，蹴鞠用的「鞠」，也就是球，還相當簡陋，通常是在兩片縫合的皮裡面塞滿動物的毛髮，這樣一來它的體重可是不輕，所以，最開始的「鞠」絕對是位「重量級」選手。

後來到了唐代，生產能力強，男人們的「玩具」品質也有所提高。這時候的「足球」已經發展到由八塊皮縫製，看起來也越來越像個圓形了。並且裡面的填充物，也由毛髮而改成了空氣，當然，當時並沒有辦法人工生產密閉的氣球心，索性是把一個動物尿泡塞在裡面，然後「噓氣閉而吹之」。

毛髮改為空氣，球體的重量自然減輕不少，成功「瘦身」以後的

球，可以被踢得老高，遊戲形式也慢慢因此而改變。原來的兩個球門，被合併成一個，並用竹竿支起三丈多高夾在兩隊之間，球門中間有兩尺多的「風流眼」，在球不落地的情況下穿過「風流眼」次數多者為勝，也稱「間接對抗」，從此，「肉搏」蹴鞠的時代過去了。

3、「白打」──粉香脂豔

球體輕了，又無激烈的爭奪，所以女子們的腳丫也癢了起來，她們以踢得高、踢出花樣為強，索性連球門也省了，這就衍生出繼「直接對抗」與「間接對抗」後的第三種蹴鞠方法──「白打」。

到了元代與明代，女子踢球則更多是為了供人觀賞，也成為了青樓姑娘的新戲碼，說的更直白些，「白打」蹴鞠已經成為了妓女娛客的手段。《金瓶梅》中就有西門慶吃了一回酒，在院子裡與妓女們戲球的描寫。到最後，蹴鞠已經一改之前的競賽本質，成為一項充滿香豔氣息的特殊表演了。

4、一場煙花的隕落

蹴鞠至今，已經有兩千多年的歷史。《史記》和《戰國策》都有記載，在當時齊國的故都臨淄，「剛剛出道」的它已是受人歡迎的遊樂方式，在當地擁有了一小批自己的「粉絲」，並慢慢在國內「走紅」。但跋扈的秦王統一六國之後，蹴鞠由於各種原因開始「成績」不佳，人氣一路下滑，甚至一度曾有銷聲匿跡的跡象。

直至西漢建立，蹴鞠才又做為「習武之道」鹹魚翻身，在當時廣為盛行，隨後一發而不可收拾，此後相當一段時間它大紅大紫，在遊戲

界獨領風騷。唐代是蹴鞠的「事業」巔峰時期，那時，上到王孫貴族，下至平民百姓，日日「鞠不離足」。明代皇帝朱元璋也曾因為蹴鞠的「作風」問題，下過聖旨，嚴厲禁止軍人踢球，但它已然是人們生活中的一部分，而不再只是娛樂那麼簡單了，所以百禁不止，也只能作罷。至此，它「絕代天王」的地位再無人能撼動。

　　然而就在人們認為它將永遠「輝煌」下去的時候，蹴鞠卻在清代莫名其妙地突然「隱退」，有人說是「花無百日紅」，有人說是大麻在作祟。然而它沒留下任何的「解釋」，彷彿一夜之間蒸發。一顆千年巨星，終於唐突隕落。

　　世代輪迴，幾百年後，它「投胎轉世」，化名為「足球」，再次令人如癡如狂。2004年7月15日，國際足聯主席向世界正式宣佈「足球起源於中國」，而山東淄博被正式確認為世界足球起源地。

王子的遊戲——馬球

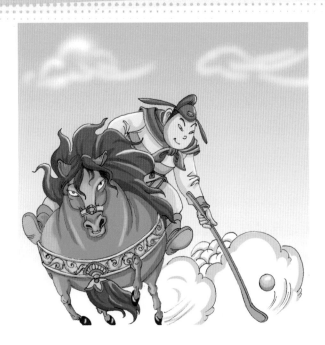

1、波斯「寶石」的世界之旅

　　馬球起源於西元前600年左右的波斯，這是大家都比較熱衷於相信的一種說法。然後，它就像是普羅米修士從天神那裡偷來的火種一樣，在這浩瀚的人類世界上傳播開來。

　　據傳第一個從波斯國接過馬球「火種」的，就是當時的吐蕃——現在的中國西藏地區，如今英語的「polo」（馬球）一詞，還是從藏語「pulu」（當時打馬球被當球用的植物）那裡舶來的。

　　隨後，意料之中的，馬球傳到了中國，並在這裡存活了兩千年之久。同時，馬球傳入了阿拉伯、埃及，然後是印度、拜占庭、巴基斯坦……讓這些國家的王孫貴族紛紛喜上眉梢。總之，波斯的這塊特殊

「寶石」,在通訊並不發達的古代,創造了一個神話般的奇蹟!

　　暑去寒來,十九世紀中期,馬球漸漸傳入了英國,奇怪的是,這個時期,中亞的馬球卻走向衰敗。剛剛認識馬球的英國人沒有專業的馬球用具,但他們用柺杖和檯球,一樣玩的津津有味,也許也正是因為這份熱情,馬球在歐洲被注入了新的血液,就在中亞地區的馬球即將絕跡的時候,規則與古代略微不同的現代馬球在歐洲大陸悄悄地「再次」誕生。

2、歐洲人給馬球吃了「長生丹」

　　歐洲人規範了馬球的規則,為馬球找到新生土壤,讓馬球更高貴了起來,⋯⋯可以這樣說:波斯給了馬球生命,而歐洲——讓馬球不死!

(1)戴安娜為何「敗」給卡蜜拉

　　查爾斯是一個「標準」的王子,他驕傲、典雅、我行我素,所有王室成員應有的素質他一樣不少,自然他也毫不例外地喜歡馬球。二十三歲那年,在馬球比賽中,他認識了同樣喜歡馬球的卡蜜拉,兩個人志趣相投、性格相似,後來發展成為婚外情,為了她與戴安娜離婚。

　　如果查爾斯不喜歡馬球,那麼他就不會與卡蜜拉進展火速;如果戴安娜沒有在小的時候騎馬摔斷手臂,那麼或許她還能在馬球中與王子找到點共同語言。聽起來戴安娜王妃的婚姻像是「敗」給了馬球,「敗」給了卡蜜拉,不過還不如說,戴安娜是「敗」給了王室的風氣和查爾斯那高高在上的性格。戴妃太嚮往自由自在,「高大」的王子影像和皇室行為,恐怕也是讓她感覺「太擠」的原因之一吧!

　　但是無論如何,依然說明了在那個時代的歐洲,馬球已經是王室貴

族們的必修課，並且成為他們極為重要的社交場合。繼查爾斯之後，威廉王子與哈利王子同樣也都是馬球迷，而王室們那些花邊新聞有80%以馬球場為背景，一直「走高端路線」的馬球在歐洲變得更加的貴族化，幾乎就要成為王子專利了。

(2)不可不知的踏草皮

有人說，世界上有兩種熱愛馬球的人，一種是熱愛在飛馳的駿馬上馳騁，享受大汗淋漓的人，年輕氣盛的哈利王子算一個；而另一種人，則是陶醉於馬球場既奢華又刺激的氛圍，他們更鍾情做一名觀眾，伊莉莎白女王是其中一人。

馬球賽的觀眾恐怕是世界上最幸福的人了，可以一邊欣賞馬背上驚險的比賽，一邊享受著周圍名媛淑女們帶給你的視覺饕餮盛宴。在馬球賽這一天，前來觀看比賽的名媛會絞盡腦汁讓自己在陽光下更耀眼奪目，一頂頂極度誇張豔麗的帽子，一雙雙匪夷所思的高跟鞋，這樣的場景恐怕在任何一場高級選美秀上都難得一見。

歐洲的馬球場上還有一個不能不知的習俗，那就是浪漫而歡愉的「踏草皮」，激烈的比賽後馬與球杆往往把草皮掀的狼狽不堪，而比賽休息的間歇，四周的看客便全體跑到草場上幫助運動員把草皮踏平。無論是踩著細高跟鞋的公主，還是拄著枴杖的伯爵，大家你推我擠，共同狂歡，也許一轉身，你與女王就會撞個滿懷。

(3)打馬球不穿黑皮靴

在中國唐代，人們打馬球的裝束都是穿著窄袖袍、足蹬黑靴、頭戴襆頭、手執偃月形球杖……而在歐洲現在的馬球賽場上，黑色靴子通常

是不會出現的。歐洲人對此做出了明確的區分，馬球隊員需穿咖啡或棕色的及膝皮靴、白色褲子，而黑色的皮靴出現在盛裝舞會中比較多。

此類規則，歐洲人還講究得不少。馬匹的高度、隊裡的人數、打球的角度等等，都在歐洲得到了完善與固定，如今，馬球場上繁瑣的規則與習俗，有將近一半是由歐洲人賦予的。

(4)馬球俱樂部與奢侈品牌的結合

馬球場上貴族和富人雲集，奢侈品牌自然不會放過這個絕佳的推銷機會。為了能讓這些人穿上自己品牌的服裝打球，奢侈品牌的廠商們用盡了心思，而與俱樂部結合，則算是一招兩全其美的好棋。

※聖塔芭芭拉馬球俱樂部與聖大保羅

聖塔芭芭拉是一個以彙集了眾多高級休閒和運動俱樂部而聞名的美國小城，距今有一百年歷史的聖塔芭芭拉馬球俱樂部便是其中之一。那是一個聚集了社會各界要人的地方，也是奢侈品牌聖大保羅的出生地，而「polo」也成為旗下品牌的logo。聖大保羅一直秉承著簡約、優質的馬球風格，受到全世界紳士的喜愛。

※尚蒂利馬球俱樂部與愛馬仕

俱樂部座落在巴黎的西部，是法國最大的馬球俱樂部，1995年時派翠克・格蘭德－愛馬仕，也就是愛馬仕集團的前任CEO，和他的朋友在此地創立了這個俱樂部。如今它包括十個球場，而愛馬仕這個以馬具發跡的奢侈品牌的產品，也成為了貴族們的人人必備。

無論是品牌還是club，歐洲人熱愛馬球，但也從沒有放棄過對它的利用。上述兩個集團還有數不清的商家，都因為馬球的到來，而贏得盆

滿缽滿。

3、中華古人辯論賽：馬球──安邦「良策」還是禍水「紅顏」？

現代馬球在國外很熱門，可是也別忘了，在我們中國，古代的馬球也曾紅極一時。也正是由於它太迷人，還被冠上過「紅顏禍水」的罵名。那麼，馬球在中國，到底是不是真的「魅惑帝王、殘害國家」呢？快來看看下面的辯論。

正方一辯：李隆基──「馬球讓我得到寵愛！」

「首先，闡述我方觀點，那就是馬球運動利國利民，是安邦良策。想當年吐蕃派遣使者來長安迎接金城公主。吐蕃當著先皇的面前說咱們球打得不好，還毫不留情面的打敗咱們的很多選手。最後先皇終於讓我上馬，殺他們個片甲不留。現在想想，若不是我平時喜歡打球並勤加練習，那咱們國家豈不是很丟人？何況在那次比賽上，我表現得十分驍勇帥氣，讓在場所有的人見識了我的球技，這也為我以後的皇帝之路累積了不少人氣。」

反方一辯：司馬遷──「我看不慣霍去病。」

「我闡述我方觀點，那就是馬球的確能讓人玩物喪志，代表人物就是霍去病。他二十幾歲戰功纍纍，可以說是一代英傑，但是偏偏一打馬球就什麼都不顧了，士兵眼看就要餓死，他依然癡迷著那個小球，實在有失大將風範，為他的英雄形象抹上了一個黑點。說來說去，都是馬球的錯。」

正方二辯：李世民——「部隊軍訓，沒有比這更有效的方法。」

「很多人都歪曲了我的本意，說我沉迷於玩球，其實我提倡大家打球的目的，是為了強身健體，習練騎射。你們想想匈奴人個個都會騎馬，並且三天兩頭就來要鬧事，我們如果不勤加練習，萬一動起手來，馬背上我們是要吃虧的！747年頒詔時我已經說的很清楚了：『馬球是訓練軍隊的科目』。」

反方二辯：唐敬宗——「父子兩人，深受其害。」

「我只是想告訴大家，馬球是非常危險的一個遊戲，我爸爸唐穆宗李恆就是因為打球時不慎墜馬，而英年早逝。我十分後悔沒有接受他老人家的教訓，又沉迷於打球，結果醉酒後被馬球隊員蘇佐明暗殺。一條年輕的生命被毀，馬球害人實在不淺啊！」

評委裁決：韓愈——「正方獲勝！馬球看起來像是訓練。」

「這次辯論，同學們表現的都十分出色，但經過我們評審組的討論，一致決定，宣佈正方為獲勝方，也就是——馬球利大於弊！而我個人曾經也贊同過反方一辯的觀點，認為馬球讓人玩物喪志，但是後來我在徐州應節度使張建封之邀觀看了一場馬球賽後，就改變了以前的看法，因為身臨現場的我在當時深刻感受到了馬球的嚴肅與激烈。相信帝王們用它來訓練軍隊，絕非沒有道理。而反方二辯的實例略顯偏激，性格決定命運，怎麼能把責任都推到一項運動上呢？」

服飾，讓你把摔角看個透！

1、古希臘，人們全裸摔角

古希臘人的角力，也正是現在摔角的前身。早在西元前三千多年的時候，角力就在尼羅河流域出現過，而古希臘哲學家柏拉圖就是摔角愛好者之一。據記載，西元前八世紀的第一次奧林匹克運動會上，角力已經被做為正規的比賽項目，並且有了明確的規則。

(1)贈失敗者以美麗女奴

在奧林匹克運動會正式誕生之前，我們稱為古代奧林匹克競技會時期，角力的競賽也是十分受人歡迎的一個項目，那時的規則很簡單，只要把對手連摔三次就算勝利，據說這規則還是英雄捷謝伊從雅典女神那裡學來的。角力比賽的獎品也是十分的豐厚，勝利的人可以得到一個巨

大的銅製祭壇，它的價值不菲，相當於十二隻母牛的價錢，折合成現在的臺幣，約有二十萬塊呢！而即使是輸掉比賽，也是一件高興的事，因為他依然將會得到一個特別的禮物，那就是一名心靈手巧的美麗女僕。說到這裡，大家也許開始明白為何古希臘人如此熱衷於參加體育競賽了──因為金錢、美人在向運動員們招手啊！

(2)奧林匹克是同志俱樂部？

　　熟悉奧林匹克歷史的人都清楚，在古代奧林匹克運動會上，比賽的運動員必須是男性，並且都要全裸參賽，角力的選手們當然也不例外。兩個人一絲不掛，然後抱做一團企圖把對方摔倒，這場景光想就覺得有夠曖昧，怪不得後來有人諷刺說，古代的奧林匹克就是一個同性戀俱樂部。不過，歷史學家與社會學家們說，全裸的目的其實是為了消除衣服帶來的等級差別，是提倡全民平等的一種表現。

　　無論如何，全裸，可謂是世界摔角史上最性感的裝束了！

2、頭上頂角，故名「角抵戲」

　　和其他規則明確、流程複雜的遊戲不同，很難說摔角是從哪個國家傳入其他國家的。摔角行為簡單而本能，全世界的人類彷彿同時發明了它。在中國，古代摔角始於黃帝時代。在周朝的時候，摔角已經成為部隊操練的主要軍事科目了，有的地方叫這種運動為「蚩尤戲」。

　　秦始皇統一六國後，摔角被取了個統一的名字，叫做「角抵」，並逐漸由體能較量演變為一種娛樂表演。相傳秦始皇因為害怕有人造反，把民間的武器都收繳了上來，這才造成了不需要武器也能對抗的角抵的流行。秦朝與漢代的民間，這種較量或者說是表演，一直非常受人歡

迎，兩名壯士腰間繫著長帶，頭頂綁著獸角，想盡辦法把對手摔倒，有的百姓甚至願意趕幾百里的路來看這種節目。

腰間綁著帶子的主要目的，恐怕是為了要把下衣繫緊，那麼頭上頂起獸角的目的是什麼呢？專家的意見分歧，有的人認為是為了增加戰鬥力，也有人認為那純屬是一種模仿動物以達到娛樂目的的行為。

3、大唐將「三角褲頭」傳到日本

到了唐代，摔角的人們已經很少在頭上戴著動物角，但是角抵的娛樂色彩卻越來越濃重，常常做為一種節目出現在節日、宴會、市集等場合。每逢元宵節和七月十五，城裡或宮中都會舉行摔角比賽，帝王將相大大小小一家子會湊在一起看得不亦樂乎，甚至有的帝王還會忍不住躍躍欲試，想上場比試一番，可是場上誰敢真的把他摔倒啊？拳腳之間留著三分情面，不過是陪著他玩個樂子罷了。

唐代的開放和開明眾所周知，摔角的服飾在大唐，簡約的只剩下了一個褲頭，甚至連女子摔角也光著膀子，這可是在講究禮儀的中國歷史上絕無僅有的事情。儘管這種開放並沒有持續下去，在保守的宋代末期，參加角抵活動的人終於又紛紛穿上了「遮羞布」，但是唐代著名的「三角褲」在另一片國土──日本，卻被流傳了下來。

相傳在唐代時，日本的一位重要官員逝世，為了表示哀悼，大唐派去了一個慰問團，而慰問團裡，就包含了一個角力班子。角力班在日本表演過後，立即引起了極大的轟動，結果那位逝世的官員漸漸被人淡忘，而大唐的胖壯士和三角褲，卻被永遠的記了下來。

4、滿族人摔角的服裝無比複雜

清代，摔角遊戲再次受到了人們的喜歡，朝廷裡的「撲戶」也多了起來。飛揚跋扈的鼇拜，就是被少年康熙處心積慮培養出來的一群「撲戶」們給逮起來的。不同的是，與前面朝代的服飾相比，滿族人摔角時穿的衣服就要複雜多了。

摔角坎肩：作用是為了給對手一個抓拿的著力點，有牛皮、毯子、布等不同質料，樣式看起來就是一個只有背面的坎肩。坎肩的邊緣都經過特殊處理，這樣可以使它更結實、更有摩擦力。

圍裙：一種純裝飾的東西，說白了就是在腰間綁一圈彩色布條，摔角者在運動時，它們也隨之舞動，看起來頗為威風。

靴捆：為了怕在打鬥中掉了鞋子，摔角手會事先用一根皮帶將靴子綁住，然後打個死結，這就是靴捆。

包腿：不得不佩服古人的聰明，為了不骨折，他們事先在小腿綁上保護用的竹片，從踝骨到膝蓋下方，這樣也能使自己的「小腿」堅硬無比，可以在必要時給對手一個致命「掃堂腿」。

套褲：套褲是指在褲子外面再套一層，那東西看起來就跟現在小女孩穿的襪套一樣，上下都有孔，套在膝蓋和腳踝的位置，以起到保護和溫暖的作用。不過，它可比小女孩的襪套寬鬆又厚多了。

吉祥帶：吉祥帶的意義與獎牌差不多，摔角手每次比賽獲勝，都會得到一條與獎品同時贈予的，比他們的手指還細一點的吉祥帶。所以摔角手的吉祥帶越多，則證明他們的功夫越高。

5、墨西哥戴面具摔角，貌似化妝舞會

現在的摔角，已經徹底把競技與表演融合在一起。不同國家有各自的摔角風格，但是其娛樂、趣味的本質基本上都是一樣的。比較有代表性的，就是墨西哥的摔角，他們的動作誇張、華麗、迅猛，摔角手會戴上象徵不同性格的人物面具，並配合穿上各式各樣的斗篷或緊身衣，感覺上，就像是一場刺激的化妝舞會。而摔角手的勝負，並沒有多少人在意，因為那其實都是事先已經安排佈置好了的。

踩高蹺──「踏實」走好每一步

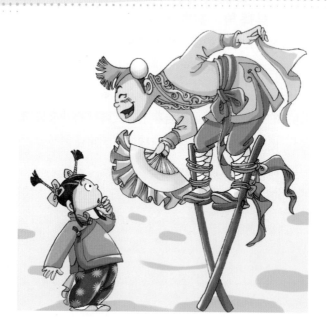

1、學高蹺，必須「一落一穩」

(1)高蹺的學習

　　踩高蹺在中國春秋時代已經出現，漢魏六朝的時候稱為「蹺技」，宋代叫「踏橋」，清代以來稱為「高蹺」，已成為喜慶節日時重要的表演遊戲節目。蹺有一到三尺高的不等，上面有腳可以踩的木托，人們在踩高蹺時會將雙腳綁在木托上，以免不小心掉下來。

　　別看踩高蹺的人在表演時神氣活現，踩著兩根棍子還如履平地一般，其實他們也是經過一番苦練才有這番技能的。學習高蹺的時候要一步一步來，起先學步時不可以把木托綁得太高，大約二十公分就可以了，等到已經習慣熟練，才好慢慢增加高度。

走高蹺的時候，最講究的是「一落一穩」，一定要看準了再起步，一隻腳站穩了以後再抬另一隻腳，否則草率落腳，搞不好會摔個人仰馬翻。

(2)過河是必修課

學習踩高蹺過河是必修課，只會平地上走不是本事，會淌水過河才算「能人」。因為踩高蹺者眼睛看不到河底，所以踩高蹺過河是十分危險的，每邁出一步之前要十分小心地試探，直到確定落腳處萬無一失之後才能出腳。同時要謹記，水流湍急的時候萬萬不能過河。

除了過河，踩高蹺還有很多玩法，如：捉鬼、彎腰撿紙、勾勾腳等等。

(3)南方與北方的「蹺」

因為自然環境不同，中國南方與北方的「蹺」是有一些差別的。北方的「蹺」多為木製，腳踩的木托可以用釘子結實的釘在木頭棍上，而南方多是竹子「蹺」，如用釘子就會把竹竿劈裂，而用繩子，卻又容易打滑，綁不牢靠。最終聰明的南方人們想出了一個好方法，他們把竹子與繩子都放在水中浸泡，然後再進行捆綁、晾乾，這樣一來果然牢實了很多，竹子「蹺」成功地被發明出來。

2、高蹺的傳說千奇百怪

(1)讓個子再高一點

相傳在春秋戰國時期，齊國有個傳奇性的人物叫晏嬰，他身高不過五尺，其貌不揚，但是卻能言善辯，機靈的很。有一次他出使楚國遭到

為難，楚國的宰相為了羞辱他，要求他從狗門進入，於是他便回答道：「出使狗國，才進狗門。」搞得楚國皇帝當場無語。還有著名的「桔生淮北則為枳」也是出自他口。

有一次，晏嬰又出使去一個相鄰的小國，那個國家的人都嘲笑他個子矮小，於是他再一次去見那個國家的國君時，便踩了兩個「木棍」，形象自然頓時「高大」了起來，鄰國的國君與大臣卻都不知如何是好了，哭笑不得，也不能發脾氣。這件事回到齊國以後被傳為美談，人們紛紛效仿，踩起了「高蹺」。

(2)「偷渡客」的怪招

傳說有兩個相鄰的縣城，它們之間關係非常的友好，百姓來往也很親密，逢年過節大家都要一起慶祝、祈福。可是在這一年，其中的一座城裡來了唯利是圖的貪官，為了斂取百姓錢財，他竟在兩城中間建起了「關口」，凡是進出入者需繳「關稅」。

兩地百姓多年情誼，甚至還有血緣關係，為了能不耽誤與親人團聚同時又不讓貪官斂財的詭計得逞，聰明的百姓紛紛踏起幾尺長的高蹺，越過護城河，時間一久，這也便成為了一種風俗。

(3)非洲巫師

高蹺在古代不僅受到中國人的喜愛，在非洲一個名為薩伊巧克威部落的宗教儀式中，也有類似高蹺的節目，儀式中巫師把木蹺綁在腿上雙手起舞，與神靈溝通。據分析，非洲部落的這種高蹺已經被排除了由外族傳入的可能性。那麼就只剩下兩種觀點：一是非洲的這些人獨自發明了高蹺，與中國古代高蹺不謀而合。二是非洲人發明了高蹺以後，機緣

巧合將它帶入了中國。

(4)鐵拐李的不幸脫隊

　　話說八仙修成正果以後，又一起出行，這些人在黃山巔向遠處看去，腳下一片茫茫雲海，八位仙人一商量，覺得還是各自想自己的辦法渡「海」比較好。於是藍采和又將花籃變成一葉能在雲彩上划航的小舟（相當於飛船了）；張果老再次放下坐騎「紙驢」，騎驢而去，其他七位仙家也一一乘坐自己的法器離開，最後剩下了鐵拐李。

　　這時，貪玩的鐵拐李心想：「人人都用與上次相同的法術豈不是很無聊？況且我有兩個法器，上次用過了葫蘆，這次該讓我的枴杖顯顯神威了！」於是他向山中的和尚要了一根竹子來，與自己的枴杖湊成一對，施法術把它們變成了長長的高蹺，得意洋洋的準備踩蹺而去，沒想到的是，黃山路面實在太過崎嶇，巨型高蹺沒走幾步就給卡住了，鐵拐李大聲向朋友求救，無奈他們已經走得太遠，根本沒有聽見，可憐的鐵拐李就這樣在山尖一直立著，天長地久竟變成了一座石像。

　　直到今天，鐵拐李的朋友還是沒來救他，黃山上仍有一座名為「像仙人踩著蹺」的石頭，石像下端極細，身子微傾，鳥瞰前方。

(5)向仙鶴學習捉魚？

　　說到高蹺的起源，還有一種非常美妙的說法不能不說。有一部分人相信，人們踩上高蹺的目的，其實是為了下海捕魚，而這靈感正是從仙鶴身上學習來的。中國古代向來視仙鶴為高雅的神鳥，是仙人的坐騎，而朝廷的官員們的朝服上，也有以仙鶴為圖案者。既然人們能從鳥類那裡學來飛翔，從蝙蝠那裡學來超聲波，古人為什麼不能模仿仙鶴，學習

捕魚呢？可見這種說法還是有一定的可信程度。

3、新花樣——彈簧高蹺

一步跑開五公尺遠，你可別誤以為這些人是螞蚱轉世！人家可是穿著新型的「彈簧高蹺」呢！這種彈簧高蹺由中國古代的高蹺「變異」而來，它不僅能使穿上去的人身高劇增，還因為腳底有特殊的彈簧裝置而能使人「箭步如飛」。

據體驗者描述，這種彈簧高蹺的威力實在是不小，只要一穿上它跑起來，想停都停不住，並且一步就能跳出幾公尺遠，讓玩家真實體會了做飛人的感覺。當然，穿上這雙「魔法鞋」還是有一定的危險性，對人有很高的技術要求，對遊戲的場地也有要求，人們千萬不能在有車輛行駛的公路上「亂跳」不止，否則後果難以想像。

這種鞋子目前已經有了一批忠實的愛好者，全套「裝備」在市面上已經有售，但是價格不菲。成人型號的一套估計要八千臺幣左右，體重較輕的人可以使用兒童型號，價錢也在六千左右。

你真的瞭解風箏嗎？

「你會放風箏嗎？」

「不會！」

「你會製作風箏？」

「不能！」

「那麼你知道有關風箏的軼人軼事嗎？」

「不瞭解！」

「那你還說你知道風箏！」

「我看過嘛！」

　　如果你也以為見過風箏就算認識它，那麼你可是犯了一個很大的錯誤。「看」只是接觸風箏的第一步，在已有了兩千年的歷史中，風箏已經慢慢沉澱為一種厚重的「文化」。

1、小風箏誤大事

(1)楚霸王「栽」在它手上

經過幾次激烈的交戰，將軍終於中了狡黠敵人的計策被團團圍住，自己的兵力本就已經所剩無幾，糧食缺少，士氣低落，又聽見四面八方傳來詭異的笛聲和家鄉的民歌。將軍驚醒，方寸大亂，先是與自己的愛妃悲歌一曲，搞得虞姬自刎，隨後率著本就勞累的士兵突圍不成，感覺丟臉，便在江邊自行了斷了。

這位將軍並不陌生，就是我們常掛在嘴邊的楚霸王項羽。而他的對頭韓信將大號的風箏綁上竹哨，然後在夜間升空，用竹哨發出怪異的聲音來擾亂楚兵的軍心。

「力拔山兮氣蓋世，時不利兮騅不逝，騅不逝兮可奈何，虞兮虞兮奈若何……」這曲千古絕唱，說來，還應有風箏的一份「功勞」呢！

(2)梁武帝「浪漫」求救不成

南朝的時候，文武雙全的梁武帝與其士兵被活活餓死，這個故事廣為人知。當時候景叛亂，梁武帝蕭衍被圍在臺城，侯景斷了其糧草，城中的人被飢餓與疾病困擾，人人浮腫氣急，橫屍滿路。

其實梁武帝也曾求救過，只是採取的「通信工具」太過「浪漫」了一點，古書記載云：「簡文嘗作紙鳶，飛空告急於外，結果被射落而敗。」試想，那麼大一只風箏，飛得那麼慢，想不被人發現也難！況且一只風箏還牽著線，就算不被發現，又能飛多遠呢！想來梁武帝也是的確沒有什麼辦法了，病急亂投醫的吧！

2、風箏的身世來歷

風箏的來歷雖然尚不明確，但是大家的傳說與爭論倒也頗為有趣，這裡不妨稍稍一提。

風箏是由墨子傳給魯班的，這是讓很多中國人認同的一種說法。相傳墨子用木頭做成木鳥，在空中飛了一天就壞了，而魯班將竹子烤彎紮成的雀，在空中飛了三天。而民俗學家們則認為，古人發明風箏主要是為了懷念世故的親友，在清明節時放給天上的鬼魂。唐代晚期，因為有人在風箏上加入了琴弦，風一吹，就發出像古箏那樣的聲音，於是就有了「風箏」的叫法。

國外也有相傳，在西元前五世紀時，希臘的阿爾克達斯就發明了風箏，可惜後來失傳了。

3、千奇百怪的利用方式

從沒有一種玩具，像風箏這樣被人屢屢「利用」的。兩千年來，風箏被利用的招式之多、領域之廣都可以算做是空前絕後了。

有用風箏通訊、有以風箏探測風向、有將它做為信號，還有利用它做武器，輕輕薄薄的風箏也能做武器？古人們就是能想得出來！它們用風箏載著炸藥，然後引爆導線，以達到殺傷的目的。

二次世界大戰時，美軍曾用特技風箏做活動靶，訓練打靶。富蘭克林則利用風箏，證明了雷電與閃光是空中放電的現象，而發明了避雷針。

在情感上，風箏也一直被人「利用」著：馬來西亞的人們透過放風箏來向稻神致意；中國開封在清明節的時候利用風箏放掉「鬱悶之

氣」；新婚男女透過放比翼風箏來乞求百年好合。

　　它給人類帶來如此多的貢獻，人們自然也有所回饋，從古至今，對風箏的改良與讚美就沒停過，也正因為如此，現在風箏的款式數也數不清。

4、讓你的風箏搆到雲彩

(1)我的風箏為何飛不起來？

　　如果同樣的地點與時間，別人的風箏都能高高在上，而你用了一個小時還沒把自己的風箏放飛，那場景免不了要讓你感覺尷尬了。風箏不飛主要是和技巧有關，也有被忽視的外界原因，下面就來為你的風箏「把把脈」。

　　風向不對：人人都知道放風箏需有風才行，但是卻常常忽略了風向，要知道風箏需迎風才飛得起來。所以如果在風向比較亂的天氣或有交叉風的地點，風箏往往飛不起來，當然如果你沒找準風向，順風而放，你的風箏也飛不起來。

　　給線的技巧：大大的風箏其實「命懸一線」，這條單線是保持風箏在天空中受力平衡的根本。放風箏一開始，在風箏還沒飛起時，一定要給足線，這個時候線若給得慢了，風箏很有可能會「夭折」。等到風箏漸漸飛起時，給線的節奏就要變換了，需等到它「要」的時候，你再慢慢地給，如果這個時候線給得太快，就起不到牽拉的作用了。

　　風箏不穩：風箏在剛剛要起飛時，一定要平穩，周圍不能有任何外力影響到它。一般自然情況下，風箏會自動保持平穩，但是如果風箏太大或造型奇特，放著也可以找個助手來幫忙。讓助手在身後輕輕扶起風

箏，待風箏要起飛時，讓風箏自然掙脫就可以。等到風箏放高，可以前後搖晃手中的線，讓風箏在高空穩定下來。

如何救風箏：如果風箏已經飛到高空，突然風力不濟時，你要及時收線搭救，收線時要緩慢忌強拉，還可以前後搖晃調整力度。

(2)怎樣能高點、再高點？

想讓自己的風箏飛得比別人高些，選擇上就有門道。通常大一些的風箏飛得比小風箏高，因為面積大的風箏阻隔氣流的量大，因而受到的浮力也大。

要想風箏飛得高，找對角度也是關鍵，風箏在放飛時需要逆風，在高空時也是一樣。但是在高空中，風向不可能完全固定不變，這就需要放者的隨時觀察與照看啦！

目前最能飛的風箏，飛起來普遍的高度是1500～1700公尺，這時一隻一公尺半的老鷹從地面看來就只剩個小點啦！但是如果按理論講，只要你的線夠長，風箏甚至可以在一萬公尺的對流層內任意飛。

一隻燕子、一對鴛鴦、一架飛機、一條金魚，如果風箏真的搆到了雲彩，你會選一個什麼寄給藍天呢？迎風望向藍藍的天空，搖著手裡的牽線，人們放飛的，可不僅僅是風箏吧！

澳洲土著的「飛去來」

1、今日回力鏢

　　回力鏢又叫做飛去來器、自歸器、迴旋飛鏢等等，如今已經風靡全球，是受人喜歡的健身運動之一。每年，各式各樣的迴旋鏢比賽，會在世界上各個地區相繼舉行，並已經擁有了一大批自己「忠實」的粉絲。西元2000年的雪梨奧運會的會徽，還有把回力鏢的元素融入其中，可見人們對與這項運動的喜愛。

　　飛去來器在被人拋出去之後，會非常神奇地自動在空中兜一個圈，然後像認識回家的路一樣再自動回到拋出者的手中，這也是它得來此名的重要原因。其實，飛去來器有很多漂亮有趣的造型，僅常見的就有「V」字型、香蕉型、鐘型、三葉型、「十」字型、多葉型等，除了都

能在空中迴旋，它們的共同點還有：都是扁片形狀；都有一個或多個類似長葉子形狀的葉柄；不完全對稱。

現在對澳洲人來說，飛去來器不僅是一項健身運動，甚至成為一種代表了澳洲古老文化的符號，它已經漸漸地滲透在每人每天的生活之中。澳洲人有一種主人送飛去來器給客人，以表示對客人的歡迎的習俗，那代表著主人希望客人能像飛去來器一樣再次飛回到自己的家中。

2、飛回來的原理

古時候的土著能放出手中的「飛盤」，使它們飛出五百多公尺高，一百多公尺遠，來回四、五圈之後，準確無誤地回到自己手中，難道他們用的是古老家族流傳下來的，擁有某種魔法的神祕武器？小說中常常提到會自動追蹤敵人，並且認識主人的獨門暗器，《神鵰俠侶》中的金輪法王使用的「法輪」，大清第一武士鰲拜用見血封喉的「血滴子」，都可以被放出殺人之後，再以迅雷不及掩耳之勢回到主人的手中。

其實土著沒有先進武器，鰲拜用的也不是什麼獨門武功，這「飛去飛來」的祕密，只不過是氣流與動力的物理原理在作祟。

(1)一回力鏢飛升原理

回力鏢之所以能飛高不落在地上，其物理原理與直升機的螺旋槳或與小孩子玩的竹蜻蜓是一樣的。回力鏢在旋轉飛行時，翼面將空氣分為上下兩部分氣流，上面氣流速度較快所以氣壓低，下面氣流速度較慢、氣壓較大，因此翼面會被向上托起。而回力鏢旋轉速度越快，這種氣壓差距就越大，回力鏢飛得也就會越高。

⑵二回力鏢飛回原理

回力鏢不僅能飛高不落，還懂得「打道回府」，這其中的道理與回力鏢旋轉時無形的中心軸和力矩有關。迴旋鏢在飛行中的力矩與自轉的轉軸垂直，故迴旋鏢在飛行時總會向固定的一側轉彎，最終在畫出一個大大的圓後又回到起點。

3、澳洲土著

土著以善於使用工具、器具而聞名，飛去來器就是其中一個卓越的代表。有資料顯示，早在一萬多年前，土著就已經用獸骨或石頭來製作飛去來器了。澳洲土著將飛去來器做為他們智慧的象徵，同時，回力鏢也讓我們聯想起健壯勇敢的土著。

土著雖然膚色黝黑，但根據骨骼觀察，其祖先應該是亞洲人種。據

估計，第一批土著是在大約五萬年前的時候，由印尼島嶼漂洋過海來到澳洲的。在五萬年前的低海面時期，一部分印尼島嶼幾乎與澳洲相連，原始人想渡過海面並不是一件十分的困難的事情。

土著以狩獵、捕魚為生，在那片富饒的土地上，古代的土著甚至享受著比現代人更豐富的食物，與更多的空閒、時間。海裡面的螺、蚌、魚、蝦一撈就有一大把，樹上香蕉、芒果、木瓜伸手便可摘拿。古時候，土著的生活也並不比其他地區人們的生活落後，他們善於發現新型工具，懂得耕種，焚燒過、有很多鳥糞的肥沃土地，隨意撒些種子就能長出糧食。土著的文化生活也很豐富，他們的繪畫技巧卓越，並且各個能歌善舞，當得到新的食物或豐收的時候，他們也會舉行一些「聚會」來慶祝。

土著擁有自己的信仰與宗教，所以當歐洲人入侵澳洲大陸的時候，遭到了土著頑強的抵抗。那時候歐洲人的武器裝備比土著先進很多，但是卻對一種他們叫不出名字神祕武器感到頭痛，直到事後歐洲人明白了其中的原理，才消除了對這種飛來飛去的武器的恐懼。

(1)精悍的攻擊武器

大多數人相信回力鏢的發明是一個偶然，但偶然之中依然會有必然的因素，古時候的土著主要靠投擲來捕獲獵物，在數以萬次的投擲過程中，他們湊巧的，或者說是靠總結出來了回力鏢的規律於是大加運用。

當地出土的文物中有很多或尖或扁的投擲器，據此推斷，當時捕獵用的迴旋鏢也應該有銳、鈍、尖、圓之分。尖銳的回力鏢在高速旋轉時殺傷力很大，土著用它們捕殺火雞、袋鼠等等。鈍一些的回力鏢則主要用來嚇唬奔跑的動物和鳥類，土著事先佈好陷阱，等到陷阱周圍出現獵

物的時候，便使出回力鏢亂了獵物的方寸，而後一邊收網，一邊等著回力鏢自己飛回來，一頓美餐手到擒來也！

(2)便捷的摘果農具

飛去來器除了被當做武器，還可以用來做為收割果實用的農具。長在高高樹上的水果，不用親自爬上去摘，只要等到它們熟透了的時候，用飛去來器反覆撞擊幾下，水果就會自動落下。手藝高超的人，還可以在瞄準以後，挑選質好的單個摘取，不過想在整個果樹上用回力鏢摘下特定的某一個果實，恐怕得有小李飛刀、神槍手那種手法才行。

(3)漂亮的打擊樂器

回力鏢在土著的手裡，除了狩獵攻擊外，還做為一種樂器在慶典、儀式中被使用。部落的「樂師」們將兩個回力鏢相互敲打，打出節奏節拍，伴著號角為跳舞的人助興。不要以為典禮中的土著是臨時找不到打擊樂器才用回力鏢來湊合，做為樂器的回力鏢有它特定的模樣與花紋，這種花紋標誌著此「回力鏢」是樂器專用。

第三章

冥思苦想智者為王——

頭腦風暴類

印度漢諾塔

1、古印度有關世界末日的預言

任何宗教都有關於世界末日的傳說，基督教的洪水氾濫，佛教的三界大亂等等。在印度教，也流傳著一個關於世界末日的傳說：

在世界中心貝拿勒斯的一座神廟裡，開天闢地之神——勃拉瑪在廟裡的一個銅板上立了三根寶石針，其中的一根寶石針上，從上到下依次由小到大串了六十四個金圓盤。傳說只要這些金盤原樣由一個寶石針移到另外一個寶石針上時，世界末日就會到來，世間萬物將與梵塔同時瞬間毀滅，人類不復存在。

但是在移動金盤時必須遵循一個原則，那就是金圓盤只能一次移動一個，並且必須保證較小的金盤永遠在較大的金盤上面。

一名叫做婆羅門的門徒日夜兼程，風雨無阻地趕到寺廟，一刻不停地遵照指示移動金盤。其他的信徒也不倦的一次次把金盤搬來挪去，但是六十四個金盤像是有魔法一樣，總也搬不完，而這個傳說，到如今也沒有被證實的機會。

2、漢諾塔發明者的離奇死亡

1883年，法國數學家法蘭西斯・愛德華・阿納托爾・盧卡斯以漢諾塔的傳說與先前數學家的研究成果為基礎，發明了兒童遊戲「漢諾塔」。六十四個金盤，被八個或者六個塑膠圓盤所代替，但與其說這是一種兒童遊戲，還不如說這是那位數學家研究數學所用的模型或模擬器。法蘭西斯・愛德華・阿納托爾・盧卡斯最初發明這個東西的目的，是為了研究數學數列而用，後來才演化為設計精巧的遊戲。

「金盤」由六十四個簡化為八個，傳說中的「漢諾塔」便很快就被移動好了，或許是因為「寶石針」與「金盤」均已被人動過手腳，所以世界末日並沒有真的到來。天地沒有在一陣霹靂聲中消失，但是發明「漢諾塔」的數學家盧卡斯卻迎來了厄運。在一次宴會上，一個盤子不慎被打落，而就在附近的盧卡斯十分不幸的被盤子碎片割傷，因此受到感染，最後不幸喪命。他更動了「盤子」，又遭到「盤子」的報復，難道一切冥冥中都受到神的指使嗎？

3、用120秒的時間揭開千年遊戲的祕密

世界末日真的會來臨嗎？天神的「盤子」為何總移動不完？千年的預言拿到今日，只能說是巧妙、偉大、高明……卻再也不能叫做「神

祕」！因為數學家們早就已經用科學解釋了這個天神的小把戲。

先拿只有兩個盤子的漢諾塔舉例，如果想把這兩個盤子按照規則原樣移動到另一根柱子上，需要三步：

(1)將上面的小盤子移動到第二根柱子上。

(2)將下面的大盤子移動到第三根柱子上。

(3)將第二根柱子上的小盤子移動到第三根柱子的大盤子上。

再拿有三個盤子的漢諾塔舉例，想按要求移動好，則需要七步：

(1)將第一根柱子最上面的小盤移動到第二根柱子。

(2)將第一根柱子的中盤移動到第三根柱子。

(3)將第二根柱子上的小盤移動到第三根柱子的中盤上。

(4)將第一根柱子的大盤移動到已空的第二個盤子上。

(5)將第三根柱子的小盤移動到已空的第一根柱子上。

(6)將第三根柱子的中盤移動到第二根柱子的大盤上。

(7)將第一根柱子的小盤移動到第二根柱子的中盤上。

依此類推，數學家們發現，完成任務的步驟，隨著盤子數量的依次遞增，竟然也依次呈現出規律。

1、2、3、4、5、6、7個盤子的漢諾塔，移動的步驟分別是1、3、

7、15、31、63、127。用數學語言來說，這是一個終項為2的n次方減1的數列（n=盤子數），而成倍的指數式增長，足以產生一個天文數字。

我們來算一下，根據傳說中的64個盤子的數量來說，信徒們需要移動的步驟也就是2的64次方減1，算起來，應該是18,446,744,073,709,551,615次。這樣的話假使信徒們不吃不睡，每秒移動一次，並且沒有一次出錯，每年31,536,000秒，他們也需要花費5,849億年的時間才能完成移動。即使是最有耐心的老僧侶，聽到這樣的數字恐怕也要頭暈了。並且六十幾個盤子移動起來，可就不像三個、五個那樣一目瞭然，這樣的移法，可以讓最貪婪的財迷一看到金子就想逃跑！

法國棋魂——獨立鑽石

1、鑽石的誕生

在法國大革命前期，獨立鑽石遊戲在牢獄中悄然誕生，並隨著革命的發展不斷的「成長」起來。

當時法國的巴士底獄中關押著一名貴族囚犯，這個人每天面對空空的牆壁感到非常無聊，於是他便想到了下棋來打發無聊時光，可是在那種情況下，他身為犯人並不允許與別人對弈，迫於無奈，他只能想破腦袋鑽研出一種可以一個人玩的新式玩法，獨立鑽石就這樣被發明了出來。（這樣想來牢獄對於人們或許也並不是一個晦氣的地方，少了外面花花世界的干擾，無數發明、著作在那裡被創作出來呢！）

之後，這名貴族便每日沉溺在自己發明的遊戲中，並把這種遊戲教

給牢獄中每一位與自己關係要好的獄友，不知不覺中，這個遊戲在整個巴士底獄風靡起來，成為罪犯之間最常的討論話題。直到1789年巴士底獄被攻破，這個遊戲很自然地流傳到了法國社會的各個階級，令發明者沒有想到的是，因為一個人就可以玩，所以受到了非常多的人喜愛。

十八世紀末，歐洲的反法聯盟來到法國，獨立鑽石又「藉此機會」被帶入了英國等歐洲其他的國家。雖然是在戰爭時期，但是並沒有影響獨立鑽石的發揚光大，漸漸地，這種棋法傳到了全世界。

2、五百年前的遊戲

雖然獨立鑽石是在法國大革命時被發明的，但其實若追溯它的始祖，還應該提到更早一些的「狐狸與鵝」。「狐狸與鵝」和獨立鑽石的格式相似，都是十字陣型，但是它需要兩個人來對弈。早在五百年前，這種遊戲就已經在法國地區出現，並流行於當時的貴族之中。很顯然牢獄中的那個人是把「狐狸與鵝」加以改編，才有了今天的「獨立鑽石」。完全可以說「獨立鑽石」的祖先，距今已經有了五百多年的歷史。

3、名字由來

獨立鑽石棋棋盤為圓形，有三十三個可以擺放棋子的小孔，這三十三個小孔成十字狀，橫豎各三排，每排七個孔。開局時，每個小孔都有要被擺上棋子，唯獨最中間的一個小孔除外。遊戲者像下跳棋一樣走棋子，只能橫走或豎走，而被「跳過」的棋子要被撤離棋盤。這樣，棋盤上的棋子會越走越少，最後「死局」時有可能只剩下一顆棋子。

　　獨立鑽石遊戲依照玩家剩下的棋子數，對其進行評估，棋盤上所剩下的棋子數量越少越好，最佳答案是只留一顆棋子在正中央的位置，玩家稱其為「天才」，依次，剩下兩顆棋子的被稱為「高手」，三顆被稱為「聰明」，四顆是「不錯」，五顆是「一般」。

　　說到這裡，大家應該很容易理解「獨立鑽石」名字的含意了！「獨立」象徵著最後剩下的那一顆棋子，而鑽石則是一個美好的比喻。後來經過大型電腦的計算與數學家們的證明，大家發現在數億種走法中，可以走到最佳結果的方法僅僅只有兩種。於是人們無不對這個奇妙而高難度的數學遊戲感到驚訝。

　　「Solitaire」除了被稱作獨立鑽石，還被叫為「獨粒鑽石」或「金雞獨立」，有心的人認為這是象徵著法國人民革命成功的一種稱呼，「獨立」不只有最後一顆棋子的意思，還有「解放」的意味在裡面。

　　另外，「獨立鑽石」又被稱「單身貴族」棋，貴族的稱號是由它的發明者那裡繼承來的，「單身」是指最後一顆棋子的樣子，並且說明這種棋只需要一個人就可以玩。

華容道，聰明曹操把命逃

1、華容道「歲數不大」，只是「長得顯老」

(1)距今不過幾十歲

對於華容道這個遊戲，很多人都會誤會，認為講的是三國時期曹操的故事。那曹操距今一千多年，這遊戲至少也有個幾百年歷史吧！

如果真這樣想，你可還真的想錯了！據專家推斷，華容道的遊戲恐怕也就只有幾十年的歷史，在此之前，中國的歷史上都沒有任何關於華容道的記載，之後的一些關於中國古代遊戲記載的書籍中，有九連環、七巧板等各類遊戲的介紹，卻也沒有華容道的影子。可見華容道其實很「年輕」的說法，還是值得相信的。估計只是因為它樣子古樸，又全是些歷史人物，所以才給以「老古董」的印象吧！

(2)曹操走的「洋路線」

若要把華容道分類，它很明顯可以看出是屬於滑塊類的遊戲。在十九世紀中期，西方一個名為「重排十五」的滑塊遊戲非常風行，從那之後，各個國家各種樣式的滑塊遊戲就如雨後春筍般冒了出來，並且每個國家的遊戲都根據自己國家的傳說或喜好各有不同。我們可以大膽的猜測，這種遊戲傳到中國後，也被中國的老百姓賦予了自己的故事情節，漸而演變為華容道。若真是這樣，那可以說是曹操從西方把「華容道」給舶來的呦！

(3)與「推箱子」是兄弟

若說今日非常普及的電子遊戲「推箱子」與「華容道」是孿生的親兄弟你會相信嗎？仔細觀察一下，它們兩個還真的是有那麼一些相像。同樣是要把某些東西推到固定的位置，同樣是不能跨格「搬動」，同樣有各種阻擋的東西在裡面……

原來「推箱子」也是滑塊遊戲，可以說是滑塊遊戲發展到今天的一種成功的變形，起源於一名臺灣人開發的「倉庫世家」，是他把滑塊遊戲搬上了電腦，並讓其在E時代重新復活。

2、「曹操敗走華容道」的幕後真相

(1)三國演義中的故事

故事還要從著名的赤壁之戰說起，話說曹操勢如破竹地奪取了荊州之後，本想一鼓作氣順江東下，把劉備和孫權這兩個肉中之刺連根拔起。沒想到卻遇見了諸葛孔明與周瑜兩個詭計多端的傢伙，結果曹操偷雞不成蝕把米，反被人家給「火燒赤壁」。

　　沒辦法，曹操雖心有不甘，但也懂得留得青山在不怕沒柴燒這樣的道理，三十六計走為上策，帶著自己的潰軍一路西逃途經著名的華容道，華容道是最近的一條路，但是地勢極為險峻，曹操沒走幾步發現前方並無動靜，便開始暗暗得意起來：「他們到底是計謀不足，沒想到要在這險要的地方設伏，若是我軍在此地遇見大批埋伏，那肯定要全軍覆沒了！」

　　故事還真不給曹操留面子，曹操大笑的嘴還沒閉上，就發現趙子龍擋在了前方。曹軍一方奮力抵抗，幸而徐晃、張郃以二敵一，才驚險過關。曹操長舒一口氣，接著不長記性地又奸詐的笑起了劉備的大意，竟然派一個小兵就想伏殲自己！而諸葛亮也沒讓大家失望，就在曹操剛放下心的時候，猛將張飛又擋住了他們的去路。這次過關可沒那麼容易，不過曹操仗著兩員將士保護，依然殺出了重圍。可是讓曹操萬萬沒有想到的是，噩夢依然沒有結束，一夫當關萬夫莫敵的關羽還在前面等著他呢！這「三重門」可給曹操打擊的不輕，再無兵力可使的他只能打出「情感牌」，狼狽的與關羽套起了交情！無奈關羽偏偏又是個義字當先的人，在曹操的花言巧語之下，放虎歸山。

　　這一切，料事如神的諸葛亮自然是早就想到了，據說他故意放走曹操是因為在夜觀星象的時候，發現曹操在當時命不該絕。

(2)真實歷史中，曹操「被冤」

　　杜撰的故事固然精彩，但是事實上，曹操並沒有故事中描繪得那樣奸詐、猥瑣，可以說歷史上的曹操的的確確是被「冤枉」了一回。

　　真實的歷史上，曹操的確也走了華容道，但是並沒有三番兩次的嘲笑敵軍的失算，更沒有低聲下氣乞求過關羽，因為事實上，關羽根本就

沒有出現過。在華容道上曹操確實也遇見過伏擊，但是那時曹操一行幾乎已經脫離了險境，伏擊對他根本不會造成什麼威脅。而真正讓曹軍感到困窘的，其實是華容道的路境。

據記載華容道一帶多是沼澤，人們在那裡行走舉步維艱，馬匹更是沒法騎，為了加快行進的腳步，曹操下令讓士兵砍下蘆葦鋪路，一路走來，這沼澤倒是讓曹操損失了不少兵力。後來南宋詩人陸游還在經過華容道的時候這樣說道：「自是復無人居，兩岸葭葦彌望，謂之百里荒。」可見華容道的確是個荒涼且危險的地方。

3、華容道每「走一步」都有玄機

(1)遊戲模式與「用兵謀略」

「曹瞞兵敗走華容，正與關公狹路逢。只為當初恩義重，放開金鎖走蛟龍。」華容道遊戲也正是由著這個故事而發明來的。

華容道由一個長方形的底盤托盛，下方有一個開口，是供「曹操」逃走用的，底盤裡除了最大個兒的「曹操」以外，還有四個與「曹操」長度相同，但是寬度是「曹操」二分之一的「張飛」、「趙雲」、「馬超」、「黃忠」四人；長寬均為「曹操」二分之一的小卒四人；以及寬度與「曹操」相同，高度是「曹操」一半的「關羽」一位。

這些個人物可都不是「吃乾飯」的，它們會在「曹操」的逃亡之路上構成阻撓，而玩家就需要耐心的一步步將這些人都移到「曹操」的「身後」，以便「曹操」能走到那個與自己同寬的出口。

別小看這場被印在木板上的「戰爭」，它其實同樣需要玩家卓越的運籌智慧，不僅要考慮到狹窄的地形，還要兼顧到十個人物中，每個人

物的自身特點及「作戰能力」。比如四個小卒身形最小，所以也最靈活，而張、趙、馬、黃四個人對曹操的「下行」很不利，「關羽」與曹操同寬，所以也是「逃走」的最大阻礙……總之，若想安全地把曹操從危機重重的華容道裡解救出來，就算你不敵諸葛亮，也得與周公瑾不相上下才行。

(2)闖華容道的口訣

也許是大家都不忍心讓一代梟雄在華容道裡委屈，所以這個「救命」的遊戲自從被發明，就受到很多人的關注與熱捧。蘇州的一名教授還為玩家總結出了以下規律：

①四個小兵必須兩兩在一起，不能分開。

②「曹操」、「關羽」在移動時前面必須有兩個小兵開路。

③曹操移動時後面必應有兩個小兵追趕。

用上述的方法解陣，曹操走出華容道需要100～91步不等。後來一名美國人發明了只需81步的解法，稱加德納解法。

除了最傳統的「曹操」在最上居中，四小小兵墊底，兩個空格在最下居中這樣的「陣型」，華容道還有幾十種佈陣方法，如「橫刀立刻」、「近在咫尺」、「水洩不通」、「小燕出巢」等等，花樣層出不窮。但如今，這些已經都不再是難題了，人們已經發明了專門解華容道的電腦軟體，軟體可以在幾分鐘之內，解開任何的「陣型」，並將各種解法、步驟統統顯示出來，有了電腦的幫助，曹操終於再也不用擔心自己的回家之路。

九連環——益智遊戲中的MVP

　　說到益智遊戲，現代人與古人比起來可就要慚愧了。「找錯誤」與「推箱子」等遊戲，與古代的九連環比起來實在是小兒科。構造巧妙的九連環拿到現代，無論從哲學的角度還是數學的角度來看，也依然是益智遊戲中的MVP。

1、九連環的「長相」

　　九連環有大有小，大的有半公尺那麼長，小的只有巴掌大。其構造可以分為環、柄、墜、托四個部分：

　　環：九連環顧名思義有九個連起來的環，這九個環只可能有套上或摘下兩種狀態，通常九個環都套在手柄上的時候我們稱那是原始狀態。

柄：九連環的柄是劍型的空心柄，「環」可以從柄的空心中被解下來。一般的九連環的柄末尾把手處只是一個細棍，但是宮廷裡玩的九連環做工較考究些，雕滿了各種花朵、鳥獸甚至人物不說，有的還鑲金嵌玉，極為精美。

墜：在九連環的每一個環上都吊有一個細棍，細棍下方是圈成圈的金屬或者是一個小小的圓球，這九根細棍與圓球就被成為「墜」，墜的作用是牽制環的活動，同時也為了拿取方便。

托：在九連環的最下方，有一個與柄平行的「托」，這個托鏈結了九個墜的底端，九個墜又分別連接了九個環，也就是說這九連環之所以能連在一起，全是靠這個托的鏈結。有了這個長條形的托，無論九個環是套上還是解下，都是連在一起的，同時這個托也制約了環的移動，讓九個環不至於亂了位置，可以說，托雖然看起來很「低調」，實際上它才是九連環的靈魂所在。

2、九連環雖難解，找對門道也不難

「欲上則須先下，欲下則須先上；欲進則須先退，欲退則須先進。正所謂曲徑通幽。」這句話用來表述九連環的訣竅，真是太準確不過了。十九世紀時，數學家格羅斯經過運算，證明了解開九連環一共需要這樣「上上下下」三百四十一步，直到現在這依然是人們得出的最便捷的答案。

(1)上與下

在九連環的解法中，人們常說到「上」或是「下」，解釋起來，這裡所說的「上」就是把九個環中某一個不在手柄上的環裝到手柄上，而

「下」也就是說將某一個本來在手柄上的某一個環取下來。

　　九連環的每一個環之間有牽連的鐵桿，所以九個圓環並不能隨意的「上」或「下」，1環至9環之間，都是相互制約著的，要解下其中的一個，需要其他的八個環的全體配合，這也正是九連環的難度所在。

　　初學者如果能將九個鐵環全部從手柄上取下來，已經算是很大的成功了，但是真正的玩家不但要會把九連環給拆卸下來，還要會把它們給再裝回去。將每一個步驟與其中的關聯了然於心，才算是真正參透了九連環的奧妙。

(2)九連環的「三個規律」

　　關於1至9環各自上下的規律，專家已經為我們總結出了下面三條規則，這也是九連環的核心祕密所在，事先瞭解了規則的內容，會讓你在解九連環時省去很多力氣。

　　首先，我們規定遠離手柄的最外面一環為「環1」，依次為「環2」、「環3」……最靠近手柄的最內側的環為「環9」。

　　規律一、環1可以自由上下。無論其他八個環的狀態如何，環1隨時是自由的。

　　規律二、環1和環2同在上面或下面時，可以同時上下。

　　規律三、環3到環9中，僅當它的前一個環在上，而更前的都在下時，它才可以單獨上或下。

　　根據第三條結論，我們發現：在九連環中，號大的環並不影響號小的環活動，但號小的環會限制號大的環活動。舉個例子，如果我們想解第3個環，那麼第4、5、6、7、8、9個環的狀態與它是沒有任何關係的，但是如果我們想解第9個環，那麼必須保證只有第8環在上，而其他

的7個環都在下才行。正因為有著這樣的制約,所以在解九連環的時候第一大目標是要把第9個環解下來,依次再解8、7、6、5、4、3、2、1。

(3)死亡

經過上面的點撥,九連環的解法好像已經不是那麼模糊,而有點撥開雲霧的意思了。解九連環首先要分為九個大步驟,即:解9、解8、7、6、5、4、3、2、1。

而根據規律三,要解開第9環,就必須保證1至7下,8上。若想要1至7下,就要先下7再下6然後5、4、3、2、1。再次根據規律三,要下6,就要先下5……

可見,道理是簡單的道理,只是步驟麻煩了一點,聽完就暈了,更別提動手玩了。萬一馬虎大意錯記了一步,順序顛倒,那恐怕就要前功盡棄,直到自己莫名其妙的將剛剛解下來的環又重新裝上,人們才能發現自己的錯誤,在九連環術語中這叫做「死亡」或「塌陷」。

在這裡也提醒新手菜鳥與容易分散精力的玩家們,解九連環時最好用筆與紙把自己的步驟記下來,這樣比較不容易混亂,即使被人打斷之後,看一下記載,還能接著繼續將工程進行到底。

3、追溯「九連環」一詞典故

(1)清代時候林黛玉解九連環

在小說《紅樓夢》第七回中,有段關於林黛玉解九連環的描寫:「……此時黛玉不在自己房裡,卻在寶玉房中,大家解九連環……」書中並沒有詳細介紹九連環的文字,只是一語帶過,不過這也恰恰說明了

九連環在當時的「普及」程度。顯然在清代時，只要一說九連環，人人都知道是什麼東西，並且小孩子玩它也很正常。

(2)三國時的孔明鎖

越過清代我們向上追溯，據說三國兵荒馬亂的時候，士兵們為了打發無聊的軍旅生活，常常玩一種環類的玩具，因為玩這種玩具需要非凡的智慧，所以這些軍人就用軍師諸葛孔明的名字為這個遊戲命名，稱其為「孔明鎖」。實際上，據描述孔明鎖的樣子和玩法都與九連環十分相似，很有可能就是九連環的別稱。

(3)九連環從中斷

西漢的司馬相如有一個非常有文采的原配妻子，司馬相如離家做官，五年中沒給妻子寫過一次信，明顯是在外面有了新歡，終於有天他決定納妾，妻子知道這個消息後非常傷心，於是寫了一封很特別的家書：「一別之後，二地疑問，只說是三四月，誰知又五六年，七弦琴無心彈，八行書不可傳，九連環從中折斷，十里長亭望眼欲穿……」這其中又明確提到了「九連環」遊戲，也就是說如果司馬相如這個故事是真的，那麼九連環在西漢的時候就已經出現，並且家喻戶曉了。

(4)齊君王砸碎玉連環

西漢時劉向編寫的《戰國策》中，寫了一個春秋戰國時期秦昭王用九連環刁難齊國大臣的故事，內容說齊國的大臣沒有一個人能解開九連環，他們的君王一氣之下，將玉連環在地上給摔碎了。《戰國策》中的故事不知是真是假，但即便故事是假的，也至少可以證明九連環在作者寫書的那個時代，也就是西漢的時候，已經是人盡皆知的智力遊戲。

黑白通天地，變幻無窮極——圍棋

1、「閒敲棋子落燈花」——圍棋的起源與發展

(1)圍棋——堯帝為兒子發明的「教具」？

　　圍棋又稱弈，但凡通曉中國文化的人對它都不陌生。正史中有遊必攜棋的王積薪，野史中武則天與「鸞寵」薛懷義、張易之等都喜愛下圍棋解悶。名著《紅樓夢》中也有黛玉、寶釵、妙玉等人下圍棋的描寫，武俠小說裡人稱「千變萬化草上飛」的鐵劍門前輩木桑道人，更是對圍棋癡心一片。那麼，讓這許多人日日魂牽夢縈的圍棋，到底是如何誕生？又是出自哪位高人之手呢？

　　根據《世本》記載，圍棋是上古時期堯帝所造，距今有四千年的歷史。同時，說到圍棋的發明還要提到另外一個人，那就是堯的兒子丹

朱。雖然圍棋是堯發明的，但是發明圍棋的動力，卻是來自於這個丹朱。

　　相傳堯的兒子丹朱非常愚鈍，並且貪玩不務正業，連最基本的打獵都不會。他的父親管理部族雖然很在行，但是卻拿自己這個不爭氣的兒子沒有辦法。為了將治理國家的方法傳授給兒子，堯帝絞盡了腦汁，他用大小差不多的石頭發明了一種棋，並將各種捕獵以及戰爭的方法用這些石子一一表現出來。可是老父親想出來的這種寓教於樂的方法，對丹朱依然沒起什麼大作用，一開始朱丹覺得新鮮還聽得進去，時間一長便又覺得無聊，將它丟在一邊了。堯帝見自己的兒子果然無藥可救，終於將帝位傳給了舜，後人美名其曰「君主禪讓」。後來聰明的也用這種石子棋教育自己的兒子，這種用來描繪戰爭的石子棋，最終慢慢演化成了圍棋。

(2)「古老版」的圍棋是什麼樣子？

　　圍棋是公認的中國最古老也最正規的棋類，早在西元前559年，就有了「舉棋不定」這個成語的應用，可見在當時，下棋已經是極為普遍的活動。但據推測，那時的圍棋與現在的還有不同，考古學者發現的一個東漢時期的棋盤，橫豎都只有17條線，共298格，與現在的361格略有差距。魏晉南北朝時期，圍棋受到文人學士與管理者的同時歡迎，學士們認為圍棋是高雅怡情的遊戲，而統治者則認為圍棋中包含著戰爭與治國之道。此時的圍棋也終於演變為與現在圍棋一致的361格。

　　南北朝時期的棋手雖然也分出九個品級，但都是以「愛好者」的身分存在的。人們忙著日常的生活與工作，只有在閒暇時間才過過手癮。唐代民風開放，圍棋也有了專業選手，翰林院裡專門為皇帝準備了「棋

待詔」，也就是皇家陪練，這些陪練都經過嚴格的考試篩選，各個棋藝精湛，被稱為「國手」，這也是中國第一份經國家批准的下圍棋的職業。

另外唐代時期外交開放，這也使得圍棋這項國粹傳到了其他的國家，日本、整個朝鮮半島乃至整個亞洲，一時間，都沉浸在圍棋這三尺棋盤裡。從那以後一直到清代，圍棋的發展與日俱增，成立了數不清的門戶流派，出現了數不清的名人高士，留下了話不盡的軼聞趣談。

2、小小盤棋包羅萬象，是不是真有那麼玄？──圍棋的玩法與奧妙

(1)圍棋中包含宇宙的奧祕？

哲學家們堅持認為圍棋小小的棋盤與棋子中包含了宇宙的精妙奧祕。這其實與棋盤的經典構造與複雜的樣子有關：

圍棋棋盤為方，棋子為圓，對應了遠古的天圓地方說；圍棋棋盤橫十九道，豎十九道，一共三百六十一個交叉點，與古代紀年法中一年的三百六十一天恰巧吻合；棋盤上還通常標有幾個小圓點，被稱為「星位」，中間的「星位」又叫「天元」，與棋子一起代表了天上變化著的與恆定的星星；而棋子有黑子一百八十一顆，白子一百八十顆，象徵著黑夜白晝和陰陽之差；更有哲學家堅持圍棋的方格子棋盤看起來有無限延伸的感覺，象徵了宇宙之網，廣褒、嚴謹、疏密有致、有限中蘊含無限……

⑵圍棋是怎樣與兵法融會貫通的？

傳說堯以圍棋教育自己的孩子治國之道，又有眾多的皇帝、政客喜歡在對弈中找到在戰場上運籌的快樂與靈感，這一切也都並不是巧合，圍棋的規則與玩法，確實與用兵對陣有些相似，而對弈中用到的計策與對對手心理的分析，也的確有與治國之道融會貫通的方面。

①圍棋規則象徵作戰的公正與公平

圍棋的規則是兩人各執一色棋子，黑子先走，然後兩個人交替一次下一子在格子交叉點上。這是極為公平又最為和諧理想的一種比賽方法，戰場上人們雖然不能這樣謙謙君子般冷靜，但大抵也還是遵照這樣「你來我往」的規律，如果任何一方執意連續主動征戰或連連退避，都有違常理，會導致不良後果。

②裁判方法暗喻「疆土之爭」

國家、部落、種族之間戰爭的藉口有很多，但是真正的原因只有一個，那就是擴展領土。這種一致性同樣被體現在圍棋上。圍棋顧名思義，圍住的「地盤」多者為勝。在最後裁決時，要將對方的「提子」拿掉後，數其中一方圍住的點數，然後加以比對計算，圍住點數多的，也就是「圈地」多的為勝。

③「有境乃生，被圍則死」

棋盤上，判斷一顆棋子是「活」還是「死」，主要要看它是否還「有氣」。一顆棋子所在位的周圍緊挨著它的直線交點就是這顆棋子的「氣」，如果兩顆同色棋子的緊挨，那麼它們的氣疊加，如果有異色棋子緊挨，那麼這條氣算是被斷掉。一顆或者幾顆緊挨的棋子所有的

「氣」如果都被斷掉，就稱為「死子」或「提子」，要被拿掉，同時那些位置叫做「禁著點」，禁止被提方在此地下子。其實總結起來很簡單，可以理解為：「被完全包圍的城池就算輸掉，成為別人的地盤。」

④「金角銀邊，治國打仗都需充分利用資源」

圍棋的戰術上有「金角銀邊」之說，意思是棋盤上四個角是最有利的黃金地帶，四條邊次之，因為在角落裡若想圈住「地盤」可以利用兩條邊界線做為輔助，這樣可以省很多棋子，而依靠一條邊雖不如角的地形好，但是也可以省去一部分棋子。這與用兵中將敵軍逼入死角或險地的計謀是異曲同工。

⑤變化無常，在混亂中結束

與其他的棋類例如象棋、國際象棋不同，圍棋的棋子並非愈下愈少，而是越來越多，棋盤上的佈局也由最開始的簡單明瞭，漸漸轉向繁瑣複雜、撲朔迷離。其中組合方法與陣勢多得數不勝數，所以幾乎沒有固定的套路，一切需要隨機應變，終局時「戰場」往往一片「雜亂」，需要仔細裁定。這是圍棋的一大特點，同時也形象的影射了政治行為的本質——複雜多變而又環環相扣。

3、是什麼讓中日兩國像小孩子一樣爭吵？——關於圍棋的規則之爭

圍棋起源於中國，這是毫無爭議的事實，如今的圍棋傳遍了全世界，也被當作一項益智競技的運動項目。但是正當國際標準規則就要被建立的時候，問題出現了，中、日、韓、臺在對最後勝負的裁定上出現

了意見分歧。

圍棋的規則與玩法可以說相當的簡單明瞭，但是它歷史悠遠，在傳播過程中難免發生了本土化的變化。亞洲各國在對圍棋其他規則的統一上都達成了一致，可是到了最後裁決的方法上面，誰也不肯再讓一步了。

中國堅持說自己的裁決方法最正宗，採用的是將一方的目數與子數相加，然後黑子減去3又3/4子，白子加上3又3/4子，得到的結果再與棋盤的一半比較，超過者為勝。日、韓覺得自己的方法最簡單，他們只把雙方的目數數出來，然後黑子減去6目半，目數多的為勝。臺灣的方法與中國大致相同，只是最後的步驟是將兩家的點數相減得出結果。

中、日、韓、臺，就像小孩子一樣吵成一團，誰都不肯甘休，不過讓人覺得極其可愛又哭笑不得的是，其實用這三種方法裁判得出的結果往往都是相同的，除了步驟不同外，並無多大的實質的差別。想想，圍棋若有視聽，知道這些人為自己這樣「爭風吃醋」不知會有怎樣的感覺呢！

4、古代著名的圍棋「形象大使」

日本的圍棋之神——算砂

算砂本是一名小和尚，除了唸經頌佛還有一個愛好就是下圍棋，並且棋藝精湛，與當時很有名的英雄織田信長下棋屢屢獲勝，織田信長十分佩服，誇獎他「你真是個名人」。隨後又得到豐臣秀吉的賞識，在豐田秀吉的幫助下擴建了自己的寺廟，改名「本因坊」。

在日本，圍棋分為：棋聖、本因坊、名人、十段、小棋聖、王座、

天元，這七個由高到低的頭銜，其中「本因坊」和「名人」兩個稱謂就源自於上面的故事。

蘇東坡棋臭也出名？

蘇東坡一代才子，書、畫、文章均堪稱一絕，但不知為何，奕術始終是難登大雅之堂。儘管他孜孜不倦始終堅持著對圍棋的熱愛，但棋藝就是不見長進，可真應了那句「二十歲不成國手，終身無望」。

但是偏偏這個人就是不信邪，不顧自己的尊嚴顏面，四處找人下棋，並且逢賭必輸，最後自己給自己找臺階下，作詩云：「勝故欣然，敗亦喜。」竟也被當作寵辱不驚的典範，而傳為美談。

他不知，其實圍棋最在乎得失，一子一格必須斤斤計較，否則方寸亂、全盤輸，沒有野心缺乏鬥志是圍棋的大忌，所以可以說蘇軾那一手臭棋，恰恰都源自那份「敗亦喜」的灑脫。

王積薪山中遇神仙

傳說有一次皇帝唐玄宗去山上打獵，棋招待王積薪也隨從前往。夜裡，無聊的王積薪信自漫步，卻不慎走失，正在他又渴又餓的時候，忽然看見一戶人家，王積薪立刻上前求助，希望能借宿一夜。

原來這戶人家是姑嫂兩人在住，夜裡，被允許睡在柴房的王積薪隱隱聽見兩個人在唸叨什麼「西南九置子」之類，才發現原來屋裡的兩人正在下棋，並且還是在心中佈局的「盲棋」。下「盲棋」必須有超凡的記憶與理解能力，很少有人能做到，王積薪這才知道自己是遇見高手了！第二天忙不迭地趕去求教，經過兩人指點，果然有撥雲見日的感悟。於是千恩萬謝的告別，走走又覺得依依不捨，回頭望望，只見一片

荒山，哪還看得見房屋。

　　王積薪遇仙一事恐怕是杜撰，不過唐代王積薪下棋一流確實是不爭的事實，他著名的圍棋十決至今仍是弈者必知的教條：「不得貪勝，入界宜緩，攻彼顧我，棄子爭先，捨小就大，逢危須棄，慎勿輕速，動須相對，彼強自保，勢孤取和。」

象棋與其他在中國古代風靡的棋類

　　弈在中國有著非常深厚、複雜的發展史，除了上述的特徵較為明顯的圍棋，還有很多稍微簡單一些，不似圍棋那樣深奧的棋類。這些稍簡單的棋類，更受市井平民、孩子、少女、和喜歡博弈的人喜愛，誰也不想從這裡面悟出什麼參天學問，只是個樂呵呵或者是博勝了的彩頭。

　　不過可嘆中國古代疆域實在是太過遼闊，歷史也太過久遠，民風民俗複雜的不得了，明明類似的棋類玩具，在不一樣的地方有不一樣的叫法，不一樣的朝代還有不一樣的規則。什麼六傅、五格、握塑、長行……讓人看著就頭暈，不禁抱怨當年秦始皇在搞「車同軌」的時候，怎麼忘記順便把這些賭博的玩意兒也統一起來。但是將它們拿起來仔細一研究，又會發現，其實雖然名字不同，這些棋類之間，很多還是有共

通相似之處的，大多數它們中的一個是另一個的衍生，或者前身，本質意義上差別原來不大。

1、握塑「死」在時代的沙灘上

握塑又叫「雙陸」，「長行」、「波羅塞戲」說的也是它，自魏晉時期流行起來，大江南北都有這種遊戲，只是稱呼與規則不盡相同。握塑的起源已經無可考證，但可以推斷它並非我們本土的遊戲，比較權威的說法是它來自於古代的印度。

握塑最為盛行的時期在唐代，到了宋代，握塑成了酒樓、茶館的必備玩具。後來到元代開始慢慢被人淡忘，象棋一代後浪推前浪，握塑「死」在了時代的「沙灘上」。

握塑共有十五枚黑棋子、十五枚白棋子、兩個骰子和一個棋盤組成。棋盤上畫著十二條平行線，玩家每次行棋之前要擲骰子，擲出幾個點便前行幾步，最先將十五枚棋子走過最後的六條線者為勝，期間兩個棋子如果相遇，對方是單棋便可將它「打下」。這讓人不禁想到了小孩子常玩的剪刀石頭布上樓梯，除了「棋子」、「棋盤」、「骰子」不同，其本質何其相似。透過玩法也可以看出，這個遊戲偶然性很大，說白點就是一切全靠運氣，所以有很多賭博的成分在裡面。

2、六傅——三分天註定，七分靠打拼

六傅與握塑經歷的時代與「興亡」的時間都差不多，它們的「配備」也有些相似，同樣由兩種棋子、棋盤、骰子這份「賭博三件套」組成，不同的是六傅雙方僅各有六枚棋子，並且棋子之間有了尊卑之分。

每人的六枚棋子中，其中一枚為「梟」，其餘五枚為「散」，雙方擲骰子走棋，同樣是擲多走多，在走的過程中雙方可以互相牽制、逼迫。「梟」在棋中擁有生殺大權，如果狹路相逢，可以殺掉敵方的棋子。如果自己的梟被對方殺掉，則算全輸。故而《韓非子》中說「博者貴梟，勝者必殺梟」。

東漢時期，六傅又有了新的玩法，稱為「小傅」，比起之前的殺梟玩法，步驟稍顯麻煩一些。小傅除了與大傅相同各有六枚棋子以外，每人還多有一個與其他棋子不同的圓形的棋子，被稱為「魚」。「魚」被放置在固定的中心點也就是「水」中，然後大家擲骰行棋，一旦棋子走到固定的位置，就可以把棋子豎起來，稱「驕棋牽魚」。先「牽魚」三次的人算做獲勝。

無論大傅還是小傅，六傅在玩的時候雖然也有偶然的「運氣」成分，但是同時也包含了智慧與邏輯在裡面，比起單純靠運氣的握塑，可以說稍稍「高級」了一點點。

3、古代象棋，過把調兵遣將癮

現在我們所說的中國象棋，其實就是從六傅中的大傅演化而來的，之所以被稱做象棋，是因為棋子大多由象牙雕刻而成。可以看出，大傅中的梟，與象棋中的「帥」、「將」無論是從地位上還是功能上，都非常相似。北宋時期，古代象棋的樣子開始向現代象棋靠近，棋子每方增加成為了16枚，共32枚。黑、紅棋各有將（帥）1枚，車（俥）、馬（傌）、炮（包）、象（相）、士（仕）各2枚，卒（兵）5枚，並且每顆棋子都有它固定的走法。

象棋同樣也是「殺梟為勝」，誰的將、帥「被吃」，誰就一敗塗地。但是漸漸地，人們已經省去了擲骰子這個環節，參與遊戲的雙方每人輪流各走一步，勝負終於擺脫了「命運」的擺佈，徹底掌握在人們的智慧當中。弈的賭博氣味，也從那個時候漸漸變淡，越來越多的人們把它當成一種茶餘飯後的腦力消遣，儘管這種消遣每每又勾引得人茶飯不思。

帥（將）：帥是一軍之主，關係著整盤棋的存亡，在走棋時它每一次只許走一格，可以前進、後退、橫走，但唯獨有一點，就是不能走出規定範圍的「九宮」。這如同皇帝不走出金鑾殿一樣，一方面是為了安全，同時也限制它的行動。兩方的帥與將也不可以同時在一條直線上，講究先入為主，後者避讓。

士（仕）：士就是「禁軍」，也可以說是御前護衛，他們本身的職責就是寸步不離的保護君主。象棋中，每一次它只進或退走一步，並且只能斜著走。通常不會離帥太遠，以便「隨時護駕」。

相（象）：既然是相那就是文官，所以不宜闖得太遠，所以相被規定，不能越過「河界」。它每一次可以斜走兩步，俗稱「相走田」，但是。當田字中心有別的棋子時，相不能越過。

馬（傌）：馬是戰鬥中的主要兵力之一，每次可以橫走、豎走、斜走，限一步，俗稱「馬走日」。有隔子亦不能越。由於可以走的方向多，所以馬也最為活躍，是值得小心的一員猛將。

車（俥）與炮（包）：車與炮本是兩枚棋子，但是它們的走法很類似，古時的車和炮都是有輪子的，所以走得遠些，棋盤上，它們可以直進、直退、橫走，並且不限步數。可以馳騁南北，跨越東西，可想而知

這樣的棋子殺傷力也是很強的，如果哪一方的車或炮被吃，可以算是「傷亡慘重」。

兵（卒）：兵在軍中的地位最小，所以受的限制也最多，每著只許向前直走一步，但是兵的數量是最多的，關鍵時刻往往充當「捨卒保車」中被捨的重要角色，不能小看。如果兵過了「河界」後，則還可以橫走一步，依然不能後退，由此可以看出古時候人打仗都很鄙視「逃兵」。

4、「富家子弟」通通好賭？

「富者好賭」這話一點不假，有錢人更喜歡在賭桌上顯示自己的闊綽與豪氣，棋桌對年輕氣盛又自詡風流的富家子弟們的吸引力，更是沒話說。不僅才子、闊少們喜歡賭棋，平時矜持的像受驚了的兔子一樣的富家千金，一聽見「博弈」兩個字，眼睛裡也紛紛冒出了金光。小賭怡情，好賭盡興，就讓我們來見識一下，博弈對含著金湯匙出生的富家子、富家女有著多大的吸引力。

(1)漢景帝「輸不起」就打人

本來男孩子在一起，又都是血氣方剛的年紀，遊戲時發生些口角，磕磕碰碰也沒什麼大不了的事，在平常百姓人家，可能各自回家睡上一覺就什麼都忘了。不過這種事在王子之間，麻煩就有點大了。

景帝在還是太子的時候，就十分喜歡玩六傅，王孫公子們湊在一塊兒，常常擺下陣勢，抓起骰子一較高低。一次還是太子時的景帝又棋癮大發，與吳王的兒子一起六傅，沒想到的是，兩個尊貴的孩子，竟然玩著玩著一句不合就吵了起來。嚴重的是，兩人從小嬌生慣養、頤指氣

使，誰也沒有服輸的習慣，這次你推我攘竟然動起手來，景帝更是情急之下提起棋盤砸向吳王子，鬧出了人命。

畢竟是太子，即便犯了錯，教育幾天，成人後照樣登基當皇帝。而吳王白髮人送黑髮人這口氣表面不說，心裡怎麼嚥得下？在景帝登基三年，吳王終於起兵叛亂。一場博戲，吳太子輸了性命，漢景帝輸了國土，這一局可以算得上是超級豪賭了。

(2)武則天做夢下象棋

即使再富有、再權貴的人，也有孤單、徬徨、焦慮的時候。相傳武則天晚年，為了立太子的事情沒少上火，如果立下李姓太子，那自己的江山豈不是白奪了？但是武姓的人裡面，實在也沒有能上得了檯面的。

一天，武則天做了個奇怪的夢，她夢見自己與大羅的仙女下象棋，自己的棋子位置總走得不對，所以屢屢敗陣。驚醒之後，武則天找來了諸位大臣，要求解夢。精明的狄仁傑見是時機，立刻虛張聲勢，說此夢不吉，位置不對的棋子象徵著被貶在房州不在本位的太子盧陵王，敗陣的棋子預言著將來江山大亂。

年老的武則天經這一嚇可不得了，思前想後，還是把太子給調了回來。

臣子們的目的複雜，皇上打個哈欠都能被說成是天神的暗喻。其實照我看來，武則天夢見下棋，無非是太過孤單，棋癮犯了而已，「屢屢輸掉」是因為她內心焦慮的原因，而什麼大羅天女，說不定是她夢見了薛懷義只是不好意思說。

(3)唐玄宗要鸚鵡救局

唐代時人人好賭，唐玄宗與楊貴妃這一對只羨鴛鴦不羨仙的情侶，閒暇的時候也喜歡下下棋，以珠寶為籌碼。當時楊貴妃還不過是個二十幾歲的小孩子，皇上寵著她，她就真的肆無忌憚起來，下起棋勇往直前，一味奮鬥求勝，完全不顧唐玄宗的面子和心情了。可是唐玄宗是一國之君，從未受過挫折的一個人，輸一、兩次還可以忍受，輸得多了難免是要焦躁的。

多虧旁邊的太監、宮女們比較善於察言觀色，每當在唐玄宗輸的快要不耐煩的時候，他們便把楊玉環與唐玄宗養的那隻白色的「雪花女」鸚鵡放出來。這鸚鵡大概是被奴才餵慣了，竟也知道逢迎拍馬，每次牠一出來，第一件事就是飛到楊玉環即將得勝的棋盤上一頓亂啄，把棋子搞得再也沒有辦法恢復，替唐玄宗解圍。漸漸的，這鸚鵡啄棋也成了每日必演的節目了。

第五章

瘋狂暴力衝擊極限——
血腥刺激類

羅馬奴隸的角鬥

　　說起這個著名的殘忍廝殺遊戲你一定並不陌生，在小學課本中或者著名影片《神鬼戰士》中，你對它或多或少都應有些瞭解。但是無論電影還是文章，為了兼顧故事情節，都並沒有對這個幾千年前的極限「遊戲」進行詳盡的描寫，只是以點帶面，把整個歷史背景濃縮成為幾個鏡頭或者幾段對話。

　　那麼現在，我們快來回顧一下《神鬼戰士》中被視為精華的一些臺詞，同時，透過這些臺詞，我們可以窺視出其背後的真實的歷史情景。

1、「我給你兩千，另外四千買那些野獸。」

這是那位買走淪為奴隸的男主人角的「角鬥經紀人」講價時所說的話，兩千用來買奴隸，四千用來買野獸，這樣還可以繼續講價。可見在當時的羅馬，奴隸不但可以自由買賣，並且身價極低，比動物還不如。

2、「我付錢，是為了從你們的死亡中獲利。」

同樣是「經紀人」說的一句話，在訓練角鬥士時，這位「經紀人」並不避諱與掩飾自己的目的。

據悉，在當時角鬥盛行的羅馬，做這種娛樂「生意」的人有很多，他們像訓練軍隊一樣訓練自己的角鬥士，除了每年例行的大型比賽之外，兩個「經紀公司」之間還經常舉行中小型的較量與比賽，角鬥士們就在這樣一個接一個的生死表演中一批批死掉。而「經紀公司」的「老闆」們，則透過門票、賭博、獎賞等等一系列手段盈利。

3、「可悲的是我們無權選擇命運，但我們有權決定如何面對死亡。」

角鬥士們也並非沒有絲毫的選擇權，他們可以選擇成為角鬥士或繼續做為奴隸。終日做奴隸就要永遠卑賤辛苦，而選擇做角鬥士，或許會有得到自由的機會。通常角鬥士會與其「經紀人」簽訂一份合約，合約有一個年限，一般是五年，如果這個角鬥士能活著挨過這五年，他們將會獲得自由並可能得到一點點酬勞。然而更多的情況，當然是在戰鬥中死去。

要嘛是做為奴隸在勞碌與疾病中混混度日，要嘛拼盡全力，冒著風

險與死神賭上一把，電影中的英雄男主角終於選擇了後者。

4、「我是最棒的鬥劍士不是因為我殺人迅速，我之所以最棒是因為群眾崇拜我。贏得群眾的心，就能贏得你的自由。」

與明星們一樣，「紅」也是角鬥士們的唯一出路，在競技場上能勇猛的殺人固然重要，但也不能忘記要時時刻刻取悅觀眾。因為只有一個能贏得人們崇拜的角鬥士，才能贏得更多的賭注、更多的獎賞、更多的利益，「經紀公司」的比賽才更賣座。

相對的，比較「紅」的角鬥士，待遇也會稍好一點。經紀公司為了保護「搖錢樹」的身體狀況良好，會適當減少他的比賽。最「大牌」的角鬥明星甚至一年只需參加兩次競技，所以，他們活過五年重獲自由的機會也比別人更大一些。

還有一項值得注意的是，演員在片中自稱「鬥劍士」，這其實是「角鬥士」當中的一種。在羅馬，角鬥士可分為持盾劍鬥士、色雷斯角鬥士、莫米羅角鬥士、持網和三叉戟的角鬥士等五種之多，因為所持武器不同，視覺效果也不一樣。

5、「你就是外號『西班牙人』的鬥劍士？他們說你是個大力士。他們說你用一隻手就能捏碎人的腦袋。」

如同崇拜現今的超級明星一樣，人們也為勇猛的角鬥士們神魂顛倒。低微的地位、卑賤的生命並不影響人們對他們的癡迷程度，據說信科莫德斯皇帝的母親就曾經為一個叫做馬提諾斯的角鬥士而瘋狂。

為了能讓大家對那些所向披靡的角鬥士們記憶深刻，「經紀公司」還會根據角鬥士們不同的特點、性格等，對其進行「包裝」、「炒作」。首先就是給他們取一個響亮而且貼切的外號，諸如「獅子」、「鴿子」、「不死人」等等，電影中男主角麥柯希穆做為角鬥士時的外號就叫做「西班牙人」，而且貴族少年盧修斯，對他極其崇拜，「堅持認為」他是「英雄轉世」或是「神的化身」。

競技場的觀眾席上，人們為他們喜歡的角鬥士吶喊歡呼、雀躍不已，角鬥賽過後，婦女們緊緊簇擁著心儀的英雄，久久不散。在當時，角鬥士可以說是最受人喜愛與尊敬的奴隸了。

6、「他們准你看競技比賽？」「我舅舅說會讓我變得勇敢。」

或許羅馬人的身體裡真的流淌著狼的血液，亦或許他們都是戰神的後代，總之說他們嗜血成性是絕非沒有根據的。無論是出於人類的本能，還是當時的統治者高明的政治手段，人們對殘忍與血腥的角鬥節目的熱愛無與倫比。男人、女人、貴族、貧民都視角鬥比賽為一頓饕餮盛宴，為了能在競技場邊有個座位，人們甚至天還沒亮就來排隊。就連本應天真無邪的小娃娃，都被教育要從競技場上學習到勇敢。

並且在當時，角鬥競技絕不像現在的人們所想像的，是一項低俗的活動，反倒是與芭蕾舞、音樂劇、體操一樣，被認為是非常高貴優雅的節目，受到貴族的青睞。而這項極度暴力瘋狂的「高貴」遊戲，在羅馬足足風靡了七百年之久，直到受洗的君士坦丁大帝下令禁止角鬥，這個遊戲才漸漸收斂，據估計，在這個過程中，大約有七十萬人在羅馬圓形

競技場的眾目睽睽之下喪生，目的只是為了娛樂觀眾。

7、「不管從鐵門後面出現什麼……我們只有同心協力，才會有較大的勝算。」

為了滿足觀眾的胃口，使大家不至於厭倦這項遊戲，角鬥衍生出很多不同花樣的賽制與規模。羅馬人剛剛從埃斯特魯坎人那裡學來這種活動的時候，第一場比賽是由三對角鬥士參加的，後來慢慢發展為上千人的角鬥，再後來甚至讓角鬥士與獅子、野牛、豹等等各種野生動物也參與搏鬥。相當長一段時間內，歐洲的野生動物為了這樣的節目，就要被捕殺殆盡了。

每到值得慶祝的日子，角鬥、鬥獸、馬車等等廝殺比賽同期舉行，為保持新鮮感，角鬥士們常常並不知道自己下一關要面對的是個什麼東西，是大隊馬車？或是一頭大象！

8、「我打算和他會面。」「好的，陛下。」

這是電影中卑鄙的兒子——國王康莫德斯的對白。觀看完角鬥的他要求與勝利的角鬥士會面，下屬們又很自然地應允著，這說明在當時國王接見角鬥士是很正常的一件事情。並且國王有權利決定角鬥士的生與死，只需一個手勢，拇指向下露出即為死。

貴族們不僅可以與角鬥士會面，如果他願意，甚至還可以親自上場角鬥，但那只是一種類比的場景，淺規則是只能國王殺人，而貴族是不能被殺的，暴君康莫德斯就曾經在圓形大劇場裡削掉無數個人的鼻子。

而真實的歷史上，片中的「壞蛋」康莫德斯是羅馬帝國史上唯一一

位做過角鬥士的皇帝，他在競技場上幸運地活了下來，後來被人扼死在更衣室中。

9、「你到底明不明白，我隨時隨地都可能喪命。」

這是電影《神鬼戰士》中，英雄的男主角說過的最消極的一句話了，同時這也是七百年來所有角鬥士共同的心聲。身不由己，被逼在競技場中同各種動物甚至是自己的同類搏殺，命懸一線，只為了滿足觀眾與「主人」們無休止的欲望。角鬥士們的內心是充滿恨的嗎？想必是的！不然不會出現西元前73年數萬人的斯巴達克起義，被逼無奈的角鬥士斯巴達克也不會說出「寧為自由戰死在沙場，不為貴族老爺們取樂而死於競技場」這樣的話。

但是，更多的角鬥士經歷過殘忍之後，剩下的只有麻木，經歷慣了競技場上成堆的各種姿態的屍骨，他們發現自己的命和長頸鹿的並無差別。

難道角鬥士就沒有其他的矇混過關方法了嗎？或許他們可以裝死，然後趁亂溜走？千萬別打這種主意！為了避免這種「可恥的欺詐行為」的出現，羅馬人創造了被稱為「死亡女神」之門的停屍房，被認為死去的角鬥士只要一被抬進去，第一件等待他們的事情就是割斷喉管。

小小昆蟲上演大暴力——鬥蟋蟀

1、鬥蟋蟀，古代憤青的標誌

　　促織又叫鬥蟋蟀、鬥蛐蛐兒，發源於長江中下游地區。是誰第一個讓兩隻蛐蛐兒相鬥，已經無法考證了，但是根據史料的記載與傳說，可以斷定鬥蟋蟀是始於唐代。唐代之前，人們講究聽蟋蟀美麗的鳴叫聲音，唐代之後尤其是宋代，促織之風一夜之間颳進了千家萬戶，甚至連朝野皇宮也沒有逃掉。隨後直到清代，幾乎一千年的時間，蟋蟀刺激著一代又一代人的視聽神經。

　　在中國的古代，蟋蟀就跟現在的PSP、MP3一樣受到孩子的青睞，貪玩的孩子幾乎每天籠不離手，走到哪裡都要帶著他的「小將軍」，吃、喝、拉、撒全不例外。不過平民家孩子的蟋蟀，多是草叢裡隨意抓

來的，品相大多平平，偶爾走運抓到一隻極為出色的，總會惹得孩子偷笑上兩天兩夜。

富人家的少爺與紈絝子弟對這個小傢伙也是愛不釋手，然而他們的蟋蟀品質卻好很多，並非富人家草肥故而蟲壯，貴公子們的蟋蟀大多是眾多僕人為他四處苦苦尋覓出來，或是以一些值錢的小東西與其他孩子換來的。有時候為了在戰場上揚眉吐氣一下，這些公子哥不惜花鉅資、下血本，搜遍整個城市，為的就是能找到一隻更加兇猛些的小蟲。

電視、電影或是文學作品中，惡少一出場，必然是錦衣華服，右手一把金邊扇，左手一只精緻的蟋蟀盆。可見在當時，蟋蟀已經成為街頭「不良少年」的重要標誌了。其實，事實上也差不多，鬥蟋蟀是件需要花費心思、時間和金錢的遊戲，只有有的是大把時間與金錢，又不務正業的富家子弟，才可能將大量精力投注在促織上，一般人家的孩子，只有在大人不在時，才敢胡亂抓兩隻來過過癮。

2、慈禧選蟋蟀的故事

傳說，清代時候百姓人人喜歡促織，就連文武百官，以及宮裡的太監、宮女，都愛沒事弄兩隻蛐蛐兒鬥一鬥。漸漸地，老佛爺慈禧也愛上了這小小蟲子的「角鬥」，眼瞄著她老人家要過大壽了，馬屁高手李蓮英趕忙建議在壽宴上鬥蟋蟀助興，這一招果然又正中慈禧的下懷。緊著聽奴僕們極力渲染寧津地區的蟋蟀強悍並且精壯，老佛爺早就想著要一睹牠們的風采了，這一次終於逮到機會，大夥趕快馬不停蹄地跑到寧津找蟋蟀去。

可是老佛爺也有失算的時候，本以為收集蟋蟀這種事只要是個人都

能做得來，沒想到草包就能把最簡單的事情搞砸。話說賈、郭兩人來到寧津一個著名的蟋蟀小莊，然後立刻下達命令，讓全村的人將最好的蟋蟀都晉獻上來。淳樸的百姓也都紛紛響應，還隱隱希望自己能靠著蟋蟀立下大功。幾天過去了，村民們晉獻的蟋蟀並不算少，並且各個精壯好鬥，可是負責收蟋蟀的兩位官爺就是怎麼也不滿意。這為可難了小莊的百姓，村子的蟋蟀就快要被捉光，老佛爺的大壽日期臨近，這兩位官爺的眼光怎麼那麼高啊！

後來仔細打聽才得知，原來兩位官爺根本不懂觀察蟋蟀的好壞，他們只以為個兒大的才算好。幾個奉命抓蟋蟀的村民一商議，這樣下去，恐怕捉上幾個月也找不到能讓他們滿意的，沒辦法，其中一人想出來一個「損招」。幾個人捉來兩隻雌蟋蟀，並把象徵其性別的尾巴剪掉，然後晉獻給賈、郭。

雌蟋蟀的身體本就較大，兩位命官一看，喜出望外，這兩隻果然夠大！喜孜孜的便帶著兩隻蟋蟀回去覆命了。壽宴上，蟋蟀的籠子一被揭開，大家都震驚了！這麼大隻的蟋蟀，可以說是稀世珍寶了，人人摩拳擦掌迫不及待要看「兩位將軍」開戰。可是奇怪的是，人們用草鬥了半天，這倆蟋蟀依然絲毫不為所動，終於行家仔細一看才發現，這原來是兩隻被剪了尾巴的雌蟋蟀。

慈禧得知自己被戲弄，當著這麼多人的面下不了臺，當時就勃然大怒，更因為「雌蟋」與「慈禧」同音，老佛爺執意認定那兩個人諷刺自己是「雌性」，不能「戰鬥」。可想而知兩個「官爺」的下場淒慘。

3、怎樣挑選好鬥、能鬥的蟋蟀

(1)體態要「英俊」

蟋蟀是否強大健康，是否好鬥能戰，個頭大小只是一個方面。普遍來說，體積大的蟋蟀戰鬥力確實會比較強，但是年紀、健康狀況、戰鬥經驗對蟋蟀來說同樣很重要。從外觀上看，好的蟋蟀應該眼睛明亮，翅膀長並有耀眼光澤，背寬頭大、全眉全劍、肚圓腿壯，背上若長有幾顆斑點，那是最棒的了。

只長得好也是沒有用的，看一隻蟋蟀好壞，還要看牠的「舉手投足」。善於戰鬥的蟋蟀腿趴地有力、不急躁、動作敏捷，並且鉗口有力，總之別看牠只是小蟲，渾身上下也會透露出王者風範，那便是頂尖的蟋蟀了。

(2)顏色有貴賤

從顏色上，蟋蟀可以分為青蟲類、黃蟲類、白蟲類、黑蟲類、紫充類、紅蟲類和異色蟲類。常見的有褐色的「中華蟋蟀」，暗黑色的「油葫蘆」等等。這麼多顏色與花樣，當然也有好壞之分，普遍認同的有「白不如黑，黑不如赤、赤不如黃」的說法，不過就戰鬥力上來說，這規律也並不見得十分準確。有經驗的人還總結出，蟋蟀的顏色與土地是有一定的關係的，有「深色土地中的淺色蟲子必兇，淺色土地中的深色蟲子必兇」的說法。

(3)鳴聲繞樑三日

除了觀看，判斷蟋蟀還可以用聽，蟋蟀是一種鳴蟲，利用腹部的抖動來發聲。所以，強壯有力的蟋蟀鳴起來聲音洪亮，能產生共鳴，回音清澈。

4、生龍活虎的廝殺

古時娛樂性的鬥蟋蟀，通常是在陶製的或磁製的蛐蛐兒罐中進行。兩雄相遇，一場激戰就開始了。首先猛烈振翅鳴叫，一是給自己加油鼓勵，二是要滅滅對手的威風，然後才齜牙咧嘴地開始決鬥。頭頂，腳踢，捲動著長長的觸鬚，不停地旋轉身體，尋找有利位置，勇敢撲殺。幾個回合之後，弱者垂頭喪氣，敗下陣去，勝者仰頭挺胸，趾高氣昂，向主人邀功請賞。最善鬥的當屬蟋蟀科的墨蛉，民間百姓稱為黑頭將軍。一隻既能鳴又善鬥的好蟋蟀，不但會成為鬥蛐蛐兒者的榮耀，同樣會成為蟋蟀王國中的王者。

蟋蟀生性好鬥，尤其是雄性，為了捍衛自己的土地與女朋友，牠們經常倒戈相向。專業點的蟋蟀盆中間隔著一片玻璃，當玻璃被抽開時，有的蟋蟀會主動向對方挑釁。如果遇見兩隻都比較謹慎的，人們就用細軟的小草莖在中間挑逗幾下，兩隻蟋蟀立刻進入戰鬥狀態，這簡單的離間計常常屢試不爽。

玻璃抽開以後，蟋蟀會將兩隻眉鬚慢慢的左右搖擺，只要牠們的眉鬚一接觸，戰鬥就要開始了。行家一出手，便知有沒有，兩隻後腳狠狠的趴在地上，幾乎匍匐著試探性的前進，這是比較有戰鬥經驗的蟋蟀的行為。一旦確定了對方的實力，蟋蟀會躍起、前衝，同時振動翅膀，擺

動雙鉗伺機咬住對方。蟋蟀的戰鬥主要靠雙鉗咬，頭頂撞，別看兩隻小傢伙體積不大，但打鬥起來的架勢足以把周圍的人給震懾住。現在不都講究個氣場嘛！這蟋蟀雖小，打起來的兇悍氣場卻能讓最勇敢的大力士感到脊背發涼。

為了壯大聲勢，替自己增威，蟋蟀鬥到酣暢時還會大聲的鳴叫，聲音動人心魄，比賽常在此時被推向高潮。最讓人捏一把汗的是兩隻蟋蟀彼此互相咬住，僵持不下，此時兩隻蟋蟀的主人也都一副扭曲了的嘴臉，恨不得自己前去助上一臂之力。

5、如何抓蟋蟀

抓蟋蟀通常是在夜間，這個時候蟋蟀較為活躍，比較容易找得到。不過蟋蟀總是十分靈敏，所以當你看見牠的時候，一定要瞄準並耐心等待牠放鬆警戒再次鳴叫後下手，以免打草驚蛇。

尋找蟋蟀的時候，可以聽聲辨別牠的方位，也可以直接到草叢中尋找，因為蟋蟀是常見的蟲，所以並不難見。如果還想圖方便，也可以設置一些「陷阱」，主動勾引蟋蟀送上門。

(1)乾草誘捕

蟋蟀有喜棲於薄層草堆下面的習性，所以可以人為佈置一塊小草堆，放置一、兩天，然後再去捕獲。

(2)食物誘捕

這種方法比較浪費，效果也不一定很好。蟋蟀喜歡吃辣椒、瓜子等，所以可以將這些東西放置在草叢裡，等待饞嘴的牠們前來偷吃。

113

(3)雌性誘捕

　　雄性蟋蟀在發情時會找雌性交配，所以我們可以將雌性蟋蟀裝在一個較大的鏤空容器內，讓她「勾引」異性。這樣誘來的蟋蟀精準度較高，都是年輕力壯的雄性。不過誘捕者必須守在附近等待，否則雄性蟋蟀很有可能一夜風流之後就拍拍屁股走人了。

鬥雞，玩的就是心跳

1、彪悍的鬥雞規則

鬥雞就是讓兩隻兇猛的公雞互相打鬥，是中國古代很普及的一個遊戲與賭博項目，因為公雞嘴尖爪利，並且能飛、能跳，所以打鬥起來場面異常的血腥激烈，但也正是這種激烈，勾起了人們殘忍的欲望，令無數人對這項遊戲趨之若鶩。

並不是隨便一隻公雞都可以用來「鬥雞」，鬥雞需要經過嚴格的篩選、培育與訓練，然後方能上場參戰，不必多說，那被精心塞篩選出來的公雞，自然都是雞中的翹楚，可以說是「公雞中的『戰鬥雞』」。

評選鬥雞時所要上場的「戰鬥雞」需要考慮的因素有很多，身體骨骼自然是不用說了，在雞的毛色、性格上甚至也有要求呢！

(1)體格上要像史瓦辛格

鬥雞以高大威猛者為好，骨骼要勻稱肌肉要精壯，肥碩的「虛胖子」可不行。因為在打鬥中，雞的武器主要是嘴與爪子，所以鬥雞對這兩個部位的要求也很嚴格。鬥雞的嘴要鋒利並且結實，細長嘴與鷹鉤嘴都不好。爪子以大腿粗壯，爪尖長為佳，兩隻腿之間的距離要大，趾之間的角度也是越大越好，這樣的雞平衡力好，站得穩當。

(2)顏色上還有「種族」歧視

無論什麼顏色的鬥雞，羽毛都以豐滿、完整、寬大為好。一般青、紅、紫、皂四種顏色羽毛的鬥雞是最上乘的，白色、蘆花、柿黃等顏色的要差一些。現代的鬥雞對顏色的要求已經沒有那麼嚴格了，但是在古代，人們會根據一隻鬥雞的羽毛顏色來決定對牠進行的培育方式。雞的眼睛顏色也很重要，白、黃、紅三種顏色中，白色的最好。

(3)行為作風要有英雄氣節

利用以上兩條惡補的「選雞知識」，你已經可以選出一隻看起來不錯的鬥雞了，但是若想選出一隻有「雞」格魅力的明星雞，還要注意這第三條——氣節！

鬥雞當然要選生性好鬥、勇敢、自信的公雞，太贏弱或溫順的「娘娘腔」是必然不行的。但是除了勇猛，鬥雞還需要有超級堅強的意志力與寧死不屈的骨氣。尤其在鬥雞的最後階段，雞要可以「殘盤」，就是即使戰敗或者筋疲力盡，也要趴在地上不動，不能逃走。

2、關於鬥雞的江湖規矩

「鬥雞走狗」總歸不是什麼正經事，到頭來只是一項所謂「不務正業」的玩樂，但是玩樂的人多了，漸漸總會形成一些不成文的規定，就像是武林中人講究「江湖規矩」，盜賊講究「盜亦有道乎」。鬥雞的人，無論你是不講理的流氓、無賴，還是更不講理的王孫公子，但凡放了雞進場，那就必須遵守這「鬥雞法則」。

法則一：「一噴一醒然，再接再厲乃」

這句出自一首孟郊的詩，意思是說兩隻雞如果全部鬥到疲憊不堪的地步，有奄奄一息的跡象時，人們依然要用水把牠們噴醒，使兩隻雞能夠再接再厲，或者說是變本加厲的繼續瘋狂戰鬥。古代鬥雞，有些地方的規矩是「不死不止」，就是說一定要看到一隻雞把另一隻活活啄死才算完。也有的地方是要敗者趴在地上不動，任對手蹂躪時，遊戲方可以結束了。其實兩種規則都是差不多的殘忍，公雞生性好鬥，若非奄奄一息，牠是不會趴在地上等著被啄的。

一場鬥雞下來，雞血滿地，雞毛漫天那是必然的場面。可憐的鬥雞，血都要流乾了，毛都要被拔光了，稍微喘口氣，還要被人「一噴一醒然」。這也搞得我每當聽見「再接再厲」這個詞，都覺得對方十分的殘忍。

法則二：「蓋鬥負則喪氣，終身不復能鬥」

就是說「鬥敗了的雞，是永遠不能再參戰的」，這是所有鬥雞場上的規定，一戰敗，則敗終身！所以如果投資的人買錯了雞，第一次就戰敗，那可真就是賠大了。

話又說回來，其實這條規定也並沒有多大的意義。因為如果照著第一條規則來說，鬥敗下來的雞不是當場死亡，也活不了幾天了，即使有非常少數的能幸運的保住小命，不是瞎了雙眼，就是折了翅膀，別說讓牠們重返戰場了，就是讓牠再聽聽敵人的叫聲，那敗雞也會被嚇得屁滾尿流。

法則三：「鬥雞之法，約為三閒」

為了調整雞的作戰狀態，鬥雞的過程中，主人有三次喊暫停的機會，稱為「三閒」。前「兩閒」的時候，雞的主人可以上前安撫自己的雞，給牠餵水或者少餵些食，稍作休整後重新上場。到了第三閒時，兩位主人便都不能上前了，雞自己調整一下，然後比賽進入高潮，勝負即將見分曉。

3、兩雞過招，都用什麼功夫和伎倆

人的武功分門派，雞的鬥法也有類別，昂首挺胸的「高頭大咬」；見縫插針的「平身平打」；講究戰術的「跑圈兒打」……

觀眾最愛看的打鬥是鬥雞的啄與打腿。聰明些的鬥雞善於用自己的尖銳的嘴，牠們主要去啄對手的雞冠或脖頸，兇狠一點的還會去啄眼睛，但是啄眼睛有風險，就是自己的頭部與對手的嘴也會靠得很近，容易誤傷。打腿的動作與聶風的「風神腿」姿勢差不多，就是飛跳起來，用自己有力的爪子去打對方的頭，這個時候，力氣大的鬥雞殺傷力更大一些。

越是驚險刺激受人喜歡的遊戲，就一定有不為人知的黑幕。鬥雞在古代不僅是一項單純的娛樂，更多的時候它被用來當做賭博工具，既然

有了金錢利益的牽扯，那其中的貓膩兒自然更少不了，商販賭徒們為使自己的雞能獲勝，絞盡腦汁，想出了許多些陰險狡詐的卑鄙伎倆，花招百變，現在看來，倒也是還蠻有創造力的。

(1)給雞塗「麝香」，嚇倒對方

曹植《鬥雞頌》中有這樣一句：「願蒙狸膏助，常得擅此場」。說明在古時候，鬥雞確實人都採用這樣的辦法：把狸貓的分泌物塗在自己的鬥雞頭上，因為狸貓是雞的天敵，所以雞都害怕狸貓，聞到狸貓的氣味就會躲得老遠，故而被塗了「麝香」的雞，走到哪裡都會「薰倒」一片，看起來就像是其他的雞被牠給嚇倒了一樣。不過，這種方法在鬥雞時是否真能奏效還有待懷疑，難道被塗了「狸貓膏」的雞自己不覺得難受嗎？

(2)穿上盔甲，刀槍不入

為了讓自己的雞少受傷害，古人用輕薄的木片，為雞也穿上了盔甲。不過這些盔甲雖然能起到一定的保護作用，但是也會妨礙雞打鬥的靈活性。況且雞穿上盔甲特別明顯，在有些鬥雞比賽中允許出現「盔甲雞」，有些比賽是不允許這種「帶裝備」的運動員入場的。

(3)塗上芥末，辣對手的眼睛

也虧這些人能想的出來，這一招可是真正的陰險又實用！在古代，人們稱這種做法叫「芥肩」，「芥」就是芥末的意思，「肩」就是雞翅膀。用辣芥末塗在自己的鬥雞的雞翅膀上，兩隻雞鬥到關鍵時刻，必定會張開雙翅互相撲來撲去，這時自己雞翅膀上的芥末很容易進到對方雞的眼睛裡，任對方的雞再兇猛，眼睛火辣疼痛，也會方寸大亂，不攻自敗。

(4)鋒利暗器防不勝防

古語稱作「蓋『金距』」。這是極為兇殘的作弊方法,作弊者將一個非常小但是很薄、很鋒利的金屬片,固定在雞的「腳脖子」後面,上文說過雞常常跳起來「打腿」,並且打的都是對手的頭部。這個時候暗器就可以發揮它的作用了,因為金屬片十分鋒利,所以「攻必見血」,輕則皮肉翻飛,重則斷筋斷喉。

4、精彩的鬥雞「史詩」

(1)唐玄宗鬥雞陣容大

這唐玄宗也真是個愛玩的主,上面說的蹴鞠、賭博哪一樣也沒少了他。說起鬥雞的皇帝,首屈一指的依然是他!

鐵證如山,唐玄宗酷愛鬥雞,他曾在宮中建立起「皇家雞圈」,裡面養了上千鬥雞,一千隻公雞啊!打起鳴來那得多震撼,他也不嫌吵的慌。為了這些鬥雞,李隆基還雇用五百名男孩子來對雞進行馴化,搞得民間四處流傳著「生兒不用識文字,鬥雞走馬勝讀書」這樣的打油詩。

唐玄宗家大業大,逢年過節,鬥雞的場面也大。後宮嬪妃忙著爭奇鬥豔,朝野大臣忙著舞文弄墨,太監宮女忙著阿諛逢迎。為了配合這上千隻雞的出場與後來的戰鬥,唐玄宗還特意安排了皇家樂隊伴奏,那場面陣容,空前絕後。

(2)李白鬥雞,當眾發飆殺人

李白殺鬥雞徒一事,已經不是什麼祕密了,但是對於殺人的動機與情境,卻有兩種不同的說法。

說法一：行俠仗義說

傳說，一天李白在洛陽大街上閒逛，突然看見一名鬥雞惡少，先是搶人東西，接著調戲良家婦女。正義的李白自然看不過去，上前一番理論，可是那鬥雞惡少竟然毫不講理，還破口大罵。李白早就聽說這個人在當地十惡不赦，臭名昭著，於是在廝打中抽出他隨身佩戴的寶劍，一劍結束了那人的性命。

說法二：鬥雞爭執說

這種說法堅持說李白在青少年時本來就是一個「地痞古惑仔」，也喜歡鬥雞這樣的玩樂。一次在觀看鬥雞時，李白與另一位惡少起了口角，兩人誰也不讓誰，後來竟也像兩隻鬥雞一樣扭打在一起。或許是剛才看了暴力「鬥雞」，讓李白的身體細胞振奮不已，打到興奮時，他竟然兩眼一紅，將對方捅死在當場。（所以小孩子禁止看暴力電影）

根據李白性格來分析一下，似乎第一種說法的可能性較小一點，李白向來性格孤傲，別人不惹他他才懶得管閒事呢！但是第二個說法就有可信度了，李白最恨所謂的「權貴」欺負到自己的頭上，若是酒後微醉，又看了一場血腥的鬥雞，心中有憤難平，一時錯手也不是沒有可能。

也有人懷疑李白捅死鬥雞徒的說法，但古語說得好，「無風不起浪」嘛！況且李白的好朋友魏顥都說了「少任俠，手刃數人」。他自己也作詩說「托身白刃裡，殺人紅塵中」，不管是抒情也好，比喻也罷，總歸他有殺人的想法。看來這項殺人案，李白是無論如何脫不掉關係了。

(3)王勃管閒事，離間不成，害了自己

都說「病從口入，禍從口出」，這定律用在古代的文人身上還真是符合。詩人中寫「鬥雞」題材的也不在少數，最出名的恐怕就是王勃的《檄英王雞》了，就是因為這篇檄文，少年得志的王勃竟然得罪了當朝皇帝。

王勃年少的時候在朝中任一小官，但他的文采已經眾人皆知，沛王李賢見他是個人才，就把他招到自己的府裡修撰。當時正是唐高宗當政，國家繁榮，鬥雞盛行，沛王與兄弟儲王也十分喜歡鬥雞。王勃整天往來沛王那裡自然與沛王親近些，一次正遇見二王在鬥雞，才滿十六歲的他為賣弄文采討沛王的歡心，滿腔熱忱的現場創作寫了一篇《檄英王雞》為沛王加油。

要說王勃的文采那是絕對沒話說，再加上年少氣盛用詞十分犀利露骨，儲王聽了他的文章，當著眾多太監、宮女的面，臉上立刻就掛不住了，兩兄弟為此大吵一架。事情很快傳到了皇帝唐高宗那裡，在當時的皇家因為爭奪皇位的事情最忌諱的就是兄弟不和，唐高宗聽說王勃的這篇「挑地溝」的文章後氣的臉紅脖子粗，不停地責怪「歪才，歪才！二王鬥雞，王勃身為博士，不行諫諍，反作檄文，有意虛構，誇大事態，是交構之漸……」並在幾分鐘之內，就將他給炒了魷魚。

這王勃也是沒心眼兒、亂說話，兩個皇子在玩呢！你摻和什麼！一篇文章毀了自己大好前程。不過話又說回來，十幾歲的孩子哪裡懂得「謹慎言行」，王勃如果是個沒有學識的毛頭小子，如果寫出的《檄英王雞》不是那麼的動人心弦，如果他只在旁邊乾喊兩聲「加油！」，估計誰也不會把這當一回事，怪只能怪王勃的文章太過出色了，只好說

「匹夫無罪,懷璧其罪」!

5、鬥雞的發展歷程

鬥雞在西元前517年的時候就有記載,《左傳·昭公二十五年》云:「季、郈之雞鬥,季氏介其雞,郈氏為金距。」齊國的時候齊宣王炫耀自己國家繁盛時還說:「臨淄甚富而實,其民無不吹竽鼓瑟、擊築彈琴、鬥雞走狗、六博蹴鞠者。」意思是:「我們國家富裕了,老百姓們人人可以玩樂器、可以鬥雞、可以賭博,還能踢球。」

漢代的時候,鬥雞是百姓主要的娛樂方式,唐宋時期鬥雞更是盛行,據說那個時候的市集上,每走百公尺就有一群觀看鬥雞的人。直到現在,中國有少數地方還可以看見鬥雞這樣的節目,但兩隻雞都是「點到為止」,場面遠沒有過去血腥了。

生死之間的西班牙國粹——鬥牛

1、西班牙鬥牛的歷史，勇敢就是一種文化！

(1)鬥牛的歷史

西班牙鬥牛之所以對人們有著致命的吸引，並且一直流傳至今，除了緊張刺激的遊戲節奏還有一個更重要的原因，那就是它象徵了人類的勇敢，代表了西班牙人勇於挑戰、無所畏懼的民族精神。

人類與牛的最初爭鬥是捕獵與被捕的關係，新石器時代的岩壁畫中，就有人與牛搏鬥的描繪了。西班牙人最開始與牛打交道，也是以狩獵的形式出現的，據說他們最開始只是單調的獵獲，後來由於覺得只悄無聲息的就把野牛殺了實在太沒意思，於是強壯的西班牙小伙子開始拿牠「做遊戲」，並博得周圍人的喝采。

十八世紀之前的大約六百多年中，鬥牛還都是貴族們才喜愛的遊戲，他們為了顯示自己的強壯威猛，會在別人面前與牛搏鬥並將其殺死，那個時候在西班牙，牛也會被用於戰爭，牠是衝破敵人防線、擾亂敵軍陣勢的最佳武器。古羅馬的凱撒大帝也曾騎馬鬥牛。漸漸地鬥牛由宮廷貴族傳到民間，並在全國與全世界蔓延開來。現在，鬥牛不僅成為了西班牙的國粹，還走入了全世界很多國家，演變為各種體育運動。

(2)鬥牛的時間要求

西班牙對鬥牛的時間有很繁瑣的要求，所以鬥牛並不是像歌劇一樣，在一年中的任何一天都可以觀看得到。在西班牙，每年的3～10月才是鬥牛的季節，其他的月份則不可能有鬥牛表演，因為西班牙的地區多是溫帶大陸性氣候與地中海式氣候，只有在這幾個月份中，晴天才比較多。而鬥牛表演，務必是要在大晴天才能進行的。

在鬥牛季節的八個月裡，各個地區的鬥牛場通常在每週四與週日各舉行兩場比賽，但是如果你有幸遇見他們的節日，那比賽將有可能會連續幾天以示慶祝。另外，西班牙鬥牛的時間一定會被安排在下午，因為休息日的時候不會太早起床。

(3)鬥牛士的獎勵

為了對鬥牛士表示獎勵與致敬，觀眾會為鬥牛士鼓掌並揮舞白色的手帕。揮舞白手帕，是西班牙人表示對鬥牛表演滿意的傳統方式。主席團的評審們會根據觀眾舞動白手帕的數量，來裁定該給鬥牛士哪一種獎勵。

獎勵可分為三個層次，而鬥牛士們的「獎盃」就是牛的耳朵。獎勵

一隻耳朵，表示鬥牛士表現較好，讓人敬愛；獎勵兩隻耳朵則說明這個鬥牛士受人歡迎，發揮的很好；最高的獎勵是給鬥牛士獎勵耳朵外加一條牛尾，能得到這樣殊榮的人並不多，一年中，正規比賽得此獎項的人屈指可數。在塞維利亞的Maestranza鬥牛場，人們還會為得到兩隻牛耳以上的鬥牛士開啟鬥牛場正大門，只有最受歡迎的鬥牛士方能從這裡走出去。

2、西班牙奔牛節

西班牙人與牛大概有著前世的仇恨，他們明明有一個能看見人類與野牛較量的表演節目了，卻還要再給老百姓們死在牛角下的機會。

西班牙奔牛節一年一度，每年的節日會持續九天。在東北部的潘普洛納城內，六頭野牛被磨尖牛角，然後同時被從牛棚裡放出來。前來參加節日的上萬人中，總有人設法激怒飛奔的野牛，然後瘋牛們橫衝直撞，將鼻孔裡的熱氣噴在慌亂的人的屁股上。「奔牛」用的路全長八百多公尺，通向一個鬥牛場，但是這八百公尺的路實際上十分的狹小，六頭牛已經完全把整個路面佔據了，所以人們要嘛在野牛的前面拼命奔跑，要嘛跟在野牛的後面吃一嘴牛蹄濺起的灰塵。

3、鬥牛士的豔麗服飾與英雄團隊

(1)服裝鮮豔，武器華麗

鬥牛的整個過程，也可以說是觀眾的一場視覺盛宴。在場上出場的任何東西，都會被打扮得「花枝招展」極為奪目。為了使鬥牛的更加「原汁原味」，相當多的鬥牛場人員會穿上十六世紀的服裝，讓人領略

到西班牙當年的「海上強國」的雄威。

鬥牛士以及其助手的服裝更是吸引目光。他們穿的衣裳以豔麗的綠色、黃色或紅色為主，並束有腰帶，另外還會披上一件極為拉風的奪目大斗篷。服裝上鑲有精細美麗的花邊，並且質料全部是光澤性十分好的絲綢類織物，鬥牛士在午後的太陽光下像一顆閃閃發光的小太陽，動起來時，更像一個敏捷的流星一樣閃耀。

鬥牛場上，除了人，就連道具與動物也要被「包裝」一番。鬥牛時用到的花鏢與長矛這兩個武器，就常常一身「彩帶絨球」的出場，有的用彩色的花紙條紮在花鏢上，高級一點的還用鳥類鮮豔的羽毛做為裝飾。而鬥牛場上的馬更是會被從頭到腳全副武裝，一是為了保護馬，二來這種金戈鐵騎的感覺也十分酷，能吸引更多的目光。

(2)紅色的布並不能激怒野牛

大多數人對鬥牛士用來挑逗牛的那塊紅布最為熟悉，經典的鏡頭永遠是鬥牛士拿著紅布在自己的肚臍前亂晃，然後野牛跟被打了雞血一般瘋狂的衝了過來，千鈞一髮之際，鬥牛士屁股一扭，野牛撲了個空！

鬥牛士用來鬥牛的布並非只有紅色一種，而是有紅、黃兩種顏色，這也是西班牙人最喜愛的兩種顏色。傳說兩種顏色被用在鬥牛場上其實是各有目的的，紅色是為了讓牛憤怒起來，而黃色則能安撫牛的情緒。其實這不過是個誤會而已，動物學家已經證明，野牛之所以被激怒，僅僅是因為布在不停的晃動著，讓牠感覺到煩躁，而紅色與黃色對牛而言完全不重要，因為野牛其實是個色盲，根本無法分辨顏色。

不過兩種顏色在賽場上也並非沒有起到任何作用，雖然牛對顏色不感冒，但是人類還是對這兩種顏色很敏感的。無數神經學家證明，紅色

對人類的視覺神經有不一樣的刺激,它的確能讓人類感到更加的緊張與興奮。原來,大紅色的鬥牛布不是用來「戲牛」,卻是用來「戲人」的呀!

(3)一套助手班子

鬥牛中最重要的人自然是鬥牛士,但是鬥牛絕不是僅這一個人在表演。實際上,每一個鬥牛士都會有一個強大的「鬥牛班底」,這個班底的固定成員包括一名鬥牛士、三個花鏢手和兩個長矛手,不固定的成員則是馬匹與野牛。班底中的任何一員都決定著鬥牛的精彩程度與最後的成敗結果,所以鬥牛並非一項「單人舞」。

兩個騎馬的長矛手與三個花鏢手是要在鬥牛士上場之前給牛「放血」的,如果表現不好,一定會給鬥牛沒面子,令整個比賽減分。而長矛手所騎的馬,也是一個重要看點,大家知道馬匹是很容易受驚的,尤其是面對比牠大一倍的野牛的時候。雖然人們會給上場的馬罩上盔甲並矇上了眼睛,但是馬嗅出危險時萬一有慌亂的表現,也會給鬥牛士帶來麻煩。

鬥牛場上的野牛更是一位第一主角,野牛瘋狂兇猛與否直接決定了比賽的可看程度。西班牙鬥牛時用的牛多是暴躁的四至五歲的北非公牛,體重有五百多公斤,牠奔跑起來時十公尺之內的大地都會跟著震顫。鬥牛危險程度可想而知。

4、鬥牛過程「三部曲」

按照西班牙正宗的習俗,一場鬥牛由三個鬥牛士出場,一共鬥六頭公牛,每名鬥牛士要鬥兩個回合。鬥牛一開始鬥牛士並不出場,在鬥

牛士上場將角鬥推向高潮之前，鬥牛班子的其他人要先上場做足「前戲」——即三番兩次的把牛戲弄、激怒，直到這頭公牛覺得「忍無可忍、無須再忍」。

第一部曲：先把牛跑累

鬥牛士開場亮相完之後，第一個步驟就是引逗。三名鬥牛士助手要在牛柵欄被拉開之後，引著牛全場飛奔。說白了就是牛剛被放出來，新鮮勁一來，肯定四處撒歡，即使你不逗牠，牠也要興奮地四處亂竄，這個時候人們讓牛使勁地跑，跑累了才好和人「對戰」，否則讓牛剛一放出來就和鬥牛士對峙，很有可能興奮的牛連看都不看鬥牛士一眼。

第二部曲：接二連三地激怒野牛

①長矛「放血」

引逗過後，牛也差不多累得氣喘吁吁了，這個時候鬥牛團隊中全副甲冑武裝的「鐵騎兵」開始手持長矛上場。他們千方百計的靠近野牛，然後利用長矛刺傷牛的後脖脊，又稱「放血」，野牛經這一刺一定怒不可遏，頓時瞪圓了雙眼尋找剛才刺傷自己的那個「仇人」。

這時就要看長矛手的反應快慢了，長矛手要盡自己最大的能力，在其他助手的掩護下逃離現場，萬一慢了一步，很有可能會被戳破肚皮的。

而此時的野牛剛剛被莫名奇妙地刺了一下，痛得很，正想報仇的時候一下子又出現好多手持長矛的人，一下子又一個人影都不見了，受了委屈無處發洩。

②花鏢刺牛

　　長矛手匆匆逃走之後，等牛稍稍喘口氣花鏢手就要上場了。花鏢手沒有馬可以騎，一個人拿著兩個被裝飾漂亮的花鏢站在場上，瞄準牛的脊背，狠命的刺過去，若兩鏢都刺中，會贏來一陣叫好聲。

　　這牛剛剛被長矛戳了一下，這回看見場上又出現一個比自己小好幾倍的人站在那裡，野牛心情不爽地直對著他就衝了過去，可是沒想到，這一衝自己竟又挨了兩下，兩個有鐵鉤子的長東西紛紛刺向自己，好多血流到了地上。從小被精心餵養的野牛哪裡受過這樣的委屈，接二連三的侮辱讓野牛暴躁的如同一個火車頭。這一切，都是為了迎接接下來要上場的鬥牛士！

第三部曲：鬥牛士上場殺牛或被殺

　　鬥牛士上場之時，野牛已經是筋疲力盡、痛不欲生外加極其憤怒了，這時候只要鬥牛士一個很微小的挑釁動作，野牛就會紅著眼睛向他衝去。可是即便是這種狀態，鬥牛士依然不能對牛進行刺殺，要等待野牛精神崩潰，完全失去理智的那一個瞬間。

　　鬥牛士飛快地抖動紅布，在「瘋牛」面前又跑又跳，甚至將手中的布正面向野牛的臉部甩去。並且鬥牛士的身手非常迅速，他必須讓野牛的攻擊無法得逞。最後，鬥牛士終於從自己的背後抽出一柄長劍，伺機瞄準野牛左邊的心臟，狠狠的將野牛殺死。此時全場一片沸騰。

　　鬥牛士當然也不是總能夠得逞，與碩大的野牛搏鬥就好像把腦袋綁在褲腰帶上一樣，這樣的戰鬥一定是一場浴血奮戰，搞不好那個倒在血泊中再也無法站起來的，就是鬥牛士自己。

射箭，武林豪傑的拿手絕活

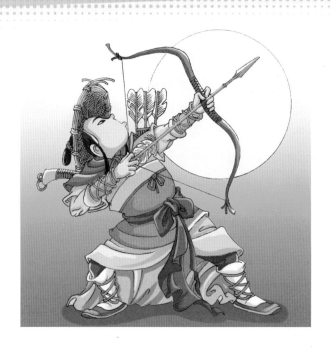

　　早在中國古代的夏商時期，就已經有關於弓箭的記載，並且當時已有專門負責傳授怎樣射箭的老師了。那時弓箭的利用還是以狩獵為主的，但是後來漸漸地，一切都發生變化！

　　春秋時期，弓箭有了突飛猛進的發展。各個「政府部門」紛紛開始統一起了弓箭的大小、規格與品質，並開始大量生產。難道是人們有了更多的野獸需要捕獵嗎？當然不是！你忘了春秋是個混亂且血腥的年代？那時的人們已經開始利用弓箭瓜分土地自相殘殺了！為了能讓自己的部隊更具殺傷力，有野心的政治家們在這個「先進武器」上下足了工夫。從材質到工序，那時製造的弓箭不能說是「精良」，而必須用「考究」來形容。因為當時並沒有迅速製冷裝置，所以人們還必須按照時令

氣候來加工弓箭，先選材再合成，「冬淅幹，而春液角，夏冶筋，秋合三材，寒奠體」，製作一把良弓，竟然至少要四年時間。

到了戰國，弓箭家族的王者誕生了！人們從邊疆的部落那裡學來了「弩」的製造方法。這個大傢伙比箭射得更準、更遠，但是也非常重，人們需要坐在地上，用兩隻手與雙腿才能把它張滿。用這樣大的力氣發出去的箭，可想而知殺傷力有多大。

漢代的時候，隨著冶煉技術的發展，箭漸漸由青銅轉換為鐵。人們越來越熟悉飼養動物，所以弓箭的意義已經背離了最初獵取食物的功能。說到弓箭，大家第一想到的，已經是戰爭。

為了「增強人民體質」，調動軍隊學習射箭的積極性，在魏晉、隋唐時期，領導者們開始舉行一些射箭的遊戲與競賽。孝武帝就在洛陽的華林園裡舉行了一次射箭比賽，他讓十九個人進行競射一個酒杯，射中者可以將酒杯拿走，唐代時，許多皇帝也都舉辦過「有獎射獵」競賽，射術高明的人在當時是非常受到尊敬與崇拜的。

射箭就這樣做為一種戰鬥力、一種遊戲、一種生存的技巧在中國古代存在著，清代的時候人們依然喜愛它，但那時它已經被當成單純的娛樂遊戲了。是人們遠離了戰爭嗎？當然不是！弓箭淡出戰爭的舞臺，是因為火槍已經普及了！

1、騎馬射箭的遊戲

古代的英雄豪傑也需要娛樂，但是既然被稱為英雄，就不能「玩」的太隨便了，吃喝太庸俗，嫖賭太糜爛，那麼玩些什麼才能既刺激有趣又凸顯英雄本色呢？射箭就是一個不錯的選擇。

最早的時候，在北方的少數民族中，騎馬射箭是人們十分喜愛的遊戲。金、遼等少數民族便有「端午射柳」的習俗。每年的端午節時，人們會找出一片很大的空地，然後在地上插上兩列柳枝，參與遊戲的人要用箭將自己選中的柳枝射斷，然後迅速的騎馬飛馳上前，將還沒來得及落地的柳枝在半空中接住，這樣才能算勝利。這對騎者放箭的準確性與力度要求都很高，可見當時北方人騎射技巧果然不是吹的。

契丹族也有三月三射兔的遊戲，不過射的可不是真兔子，只是用木頭雕刻的貌似兔子的靶子。人們分成兩隊，先射到兔子的一隊勝利，輸的一方要向勝利的一方敬酒。

在少數民族中還有很多類似這樣的射箭遊戲，比如「射鴨、射鼓、射粉團、射香箭、射天球……」這些遊戲慢慢由北方傳到「中原」，受到了「中原豪傑」們的追捧，當時人人穿胡服，學習騎馬射箭。

2、歷史上有名的「射箭俊男」

上文中有說，在古代射術高明的人是受人崇拜的！綜觀三千年，眾多箭術高手中，你知道誰最強悍、誰最厲害、誰最帥氣嗎？哪一位射箭英雄是真正的俊男？一起來看看排行榜吧！

第五名、成吉思汗

憑著一匹鐵騎、一把彎弓打遍天下無敵手的人，恐怕只有他一位了。他曾一度佔領了除了日本之外的整個亞洲，歐洲、非洲也都有他的領地。他的鐵騎橫跨了世界的四分之三，一生經歷大小戰役60場，其中59場勝利，所以說他戰神轉世也都不為過！論起英雄豪傑，他可奪冠，但是我們今天比的是帥氣！這位蒙古漢子整天就忙著你死我活的打架，

好不容易有些空閒時間，還要頂著太陽射「大鵰」，想必疏於保養，那張臉也帥不到哪裡，所以只能排第五了。

第四名、李廣

　　飛將軍李廣的騎射技巧是毋庸置疑的，在伴隨文帝打獵的時候，文帝不僅一次表揚他，在與匈奴的戰鬥中，這個長處也有所表現，「但使龍城飛將在，不叫胡馬度陰山」這個名句，便是用來形容他的。並且李廣將軍不僅武藝高強，還頗具才氣，用兵用計並不比別人差。可是人再有才，太顛沛了也還是不行，他一生打仗數十場，屢屢獲勝，但就是拿不到戰功，搞得到最後名氣很大，但是地位很低，直到死去也未能封侯。後來人們便以「李廣難封」來安慰那些不得志的人。

第三名、薛仁貴

　　比起前兩位，白袍將軍薛仁貴就顯得優雅些了。至少從他只喜歡穿白色衣服這件事就可以看出，這個人對外表還是比較在乎的。並且他的騎射功夫同樣了得，當年他與突厥對戰，一口氣射下突厥的三員大將，「將軍三箭定天山，戰士長歌入漢關」的故事讓人至今不忘。

第二名、呂布

　　白白淨淨的呂布，從長相上是沒得挑剔，打起仗來也算英勇，「寸鐵在手，萬夫不當，片甲遮身，千人難敵」短短數語，已經生動描繪出他戰場上的風采。呂布的弓箭也很有名，他用龍舌弓轅門射戟的故事，三國中就有介紹，傳說中龍舌弓的弓弦是用龍筋做的，速度快並且非常精準。

第一名、項羽

楚霸王善射，走到哪都要帶著他那「霸王弓」，據說那弓是他小時候殺的一條黑蛟龍的筋製成的，耐熱且耐磨，不知是真是假。

項羽英勇且為人正直，比起前幾位，從人格上看首先略勝一籌，他不像鐵木真那般兇狠，也不像呂布那樣立場不堅定。並且楚霸王的身分也比較尊貴，能受到人們的擁護愛戴，想必他還是有一定的人格魅力。能讓愛妻為自己自刎，也說明他平日情深意重。所以將楚霸王評為第一「俊男射手」，應該算是名至實歸。

3、神話傳說中的箭被賦予了美好意義

現實生活中，弓箭被用作打獵與戰爭，也許是對和平與美好的一種憧憬吧，終於在神話故事中，人們避開了血腥與廝殺，為弓箭賦予了非常美好的一些其他的含意。

在中國傳說中，天上本來有十個太陽，人們每天被烤得非常焦躁，大地不長莊稼，孩子口渴難忍，各種怪異的野獸橫行霸道。天帝看見了人間的疾苦，覺得非常心疼，於是派善於射箭的后羿來到人間，解救大家。后羿一到人間以後，立刻張開天帝賜給他的神弓，一口氣射下九個太陽，把美麗的世界帶給了人類。

而在外國的神話中，弓箭帶來的是另外一種美好，那就是——愛情！在羅馬神話中，美與愛之神維納斯的兒子小邱比特的「辦公用品」就是一把小弓和兩種箭。其中金箭能讓人瘋狂的相愛，鉛箭能讓人心如止水，任何人都不會例外。讓人無奈的是，可愛又淘氣的小邱比特偏偏喜歡惡作劇。傳說太陽神阿波羅因為嘲笑小邱比特沒有力氣驅趕太陽之

車，故而得罪了小愛神，小愛神為了報仇，假公濟私的用金箭射中阿波羅使他瘋狂愛上了美人達芙妮，然後用鉛箭射中達芙妮，從此兩個人一個拼命追，另一個拼命躲，直到達芙妮不勝其煩，終於甘願變成了一棵月桂樹。

勇敢者的遊戲——跳陸

　　極限遊戲被現代人用來排解壓力的良方，其實在很古老時候，高空彈跳就已經做為一種遊戲出現了！

　　高空彈跳運動是由西太平洋的一個名為瓦努阿圖群島的土著部落流傳出來的。在西元前五百年左右，一位土著歐巴桑發明了它，並用它把自己的丈夫騙去了黃泉：

　　傳說在很久很久以前，古時候瓦努阿圖群島上有一個叫做BUNLAP的部落，部落裡有個兇狠的丈夫，這位丈夫的脾氣就像當時當地的天氣一樣惡劣，他常常欺負並毆打自己的妻子，把她當作「出氣筒」！終於有一天，忍了他多年的妻子再也忍無可忍了，怒從心中起，惡向膽邊生……爬到了一棵很高的可可樹上，用藤蔓將自己的身體綁好確保安全

之後，便開始連哭帶叫，使出古今中外通用的婦女必殺技——「一哭、二鬧、三上吊」。

看見自己的妻子爬在那麼高的地方又鬧又哭，還喊著說要跳下來自殺，丈夫的心裡既憤怒又羞愧，並且也有一些擔心，畢竟陪伴自己那麼久，如果真死掉了，心裡怎會不難過呢？於是丈夫二話不說立刻爬上了那棵可可樹（土著爬樹應該很快吧），希望能將妻子給弄下來。這時，妻子看見丈夫也爬了上來，恐怕是要捉自己回去，心急之下假戲真做，縱身一躍跳了下去。一旁的丈夫眼看自己的妻子躍下，頓時百感交集，心底一涼，萬念俱灰，衝動之下竟也隨之而去了。

結果可想而知，早有防備的妻子並沒有真的摔下來，而是被綁在身上的藤蔓救了一命，但是苦命的丈夫卻直接摔在地上成了一張肉餅，一命歸西。從此以後，當地部落的人便學會了這一個方法，年輕頑皮的青年尤其喜歡綁著藤蔓跳上跳下，這遊戲在當地也漸漸形成了一種特別的風俗。

1、西太平洋島上的風俗

自從那位妻子「虛假跳樹」成功以後，這項活動便流行起來了。人們利用木頭依附著一棵高樹搭起一座「高梯」，而後爬上去學著那個妻子用藤蔓纏住自己的雙腳，等待著縱身一躍。

當地的人們為這項遊戲取了一個非常符合的名字叫做「死亡跳陸」，每年到了收穫季節大約五月份的時候，他們會舉行跳陸儀式大賽。男孩子們先進行海浴，用鹹鹹的海水把自己洗洗乾淨之後再塗上一層滑滑的椰油，穿上樹葉做的盛裝，戴著牛角穿的項鍊，站到四、五十

公尺高的樹梯上接受大家的歡呼。如果小伙子表現的出色，跳姿優雅的話，做為觀眾的姑娘們會毫不吝嗇的把最熱情的歡呼送給他，將他高舉，圍著他跳舞，就像對待今天的明星一般。

每一個勇敢的小伙子都不會錯過這個耍帥的機會，即便危險，也不影響他們的爭先恐後。據說在小伙子起跳之前，心儀他的姑娘還會暗暗的向他「告白」。起跳之前他們會將一片葉子丟下來，哪位女孩子若對他有意，便會彎腰撿起樹葉，兩人心領神會！

2、高空彈跳的「發揚光大」之路

誰也沒有想到小島上的「跳陸」如今會風靡起來，十九世紀的時候這種運動被帶到了歐洲，二十世紀初在英國做為一種雜技表演的形式出現，專表演給王宮裡的貴族們看。

直到第一家「高空彈跳公司」在紐西蘭成立，意味著高空彈跳正式成為一種人人可以玩的運動遊戲。這種驚險新奇的遊戲迅速吸引很多人，紐西蘭的這家公司也很快贏得盆滿缽滿。而後高空彈跳傳到了比較近的澳大利亞，之後是日本、中國。現代很多人對這項運動癡迷，卻不知道其實這是一個有著千年歷史的老遊戲，是徹頭徹尾的古人運動。

3、高空彈跳，離死神有多遠？

高空彈跳又被玩家取了很多別有用意的名字：「勇者的遊戲」、「與死神接吻的遊戲」、「命懸一線的遊戲」……聽起來很玄、很恐怖，那麼高空彈跳是不是真的有那麼危險呢？這一個緊張刺激的遊戲，離「死神」的距離又有多遠？

(1)手腳撕裂

現在的高空彈跳運動通常有綁雙腳、綁腰、綁背三種綁安全帶的方式，並且高空彈跳用的繩子會有很大的彈力，人體在高速墜落的時候，繩子的彈力會產生緩衝作用，人就不會受傷。但是在高空彈跳時下落的過程中，依然不要做十分劇烈誇張的動作，因為高空彈跳時人的全身肌肉會自然處於緊張的狀態，並且在下落過程中會有很多不確定的外力因素影響（慣性、繩子的牽拉力，甚至風力等），一不留神還是有抽筋、脫臼的危險。

個別的高空彈跳運動的地方，還有將安全帶綁在單隻腳上或手腕上的跳法，這樣的方式相對更危險一些，尤其是對體重較重者，或是骨骼肌肉比較脆弱的兒童來說，細細的手腕往往不能承受他們的體重。另外繩子的彈力也十分的重要，彈性不足的繩子對人的牽拉過於「生硬」，可是有讓人「手腳撕裂」的危險喲！

(2)吐舌上吊

雖然聽起來有些恐怖、不雅，但是高空彈跳時不小心被「吊死」的案例還真的有。高空彈跳時用到的繩子通常很長，並且有兩條，一條承重，另一條備用。所以玩家在高空彈跳跳下來又彈上去再掉下來的過程中，最好盡量小心地避開繩子，以免被兩根繩子纏身。但是在高空彈跳的過程中被繩子纏住脖子導致窒息的情況，並不是時有發生，那麼長的繩子在空中自己打結又恰好套住喉嚨的機率微乎其微，所以玩家們也不必太過擔憂。

(3)頭破血流

高空彈跳運動中最值得注意的，就是避免讓自己在空中撞到不該撞的東西。

高空彈跳地點的種類有很多，高塔、大壩、懸崖、都是受人歡迎的高空彈跳地點，為了避免遊客在高空彈跳時撞到下面的陡崖或是塔壁，高空彈跳運動的跳臺往往會被設計探出很長的一塊。這樣即便是有微風的天氣也不用擔心高空彈跳者會撞到懸崖上，但是如果是颱風天氣，可就不好說了！

除了一般的高空彈跳，還有一種花樣的高空彈跳運動，叫做「沙包跳」，高空彈跳的人手拿有一定重量的沙袋跳下去，下落的同時把很重的沙袋扔掉，重量驟減以後，彈力會把人彈得很高，甚至高於剛才他跳下的平臺，整個人就像是一個溜溜球一樣可以上下翻滾好幾個來回。但在「翻滾」的同時，這個人也很容易撞到他起跳的跳板上，很少有人能在高空中翻滾了好多遍以後還能清醒地控制方向，所以儘管撞到跳板上的機率不是很大，但這種跳法也還是避免為妙。

(4)粉身碎骨

高空彈跳中最殘忍也最常見的危險，就是摔下懸崖粉身碎骨了！不過也正是這一點點危險在引誘著人們對它趨之若鶩。但無論如何在起跳之前，還是檢查好安全措施為妙，否則玩火自焚可就不好了。

現在高空彈跳已經不是什麼稀罕的事情，有高空彈跳項目的景點比比皆是，選擇時要挑正規合法經營的公司，每一個高空彈跳教練都有資格證書，遊客在選擇時一定要擦亮慧眼，勿將「終身」託錯人！

高空彈跳跳的時候，要一再檢查繩索是否扣好，與繩子的品質。第

一起高空彈跳死亡的案例就是因為繩索沒有扣牢而造成的。高空彈跳的繩子根據體重不同有不一樣的型號，本人最好一一確認。最後要提醒的是，高空彈跳有風險，事先買上一份保險是很有必要的。

第五章

小情小調文字把戲——

舞文弄墨類

拐彎抹角猜謎語

1、外國謎語與宗教、神話關聯緊密

(1)獅子人斯芬克斯的謎語故事

　　早在西元前四百多年，人們就有了對於謎語的描寫：

　　底比斯國的國王拉伊奧斯，有一天突然接到一道德爾斐神諭，神諭告訴拉伊奧斯，他將死於他與王后所生的兒子伊底帕斯之手。國王聽到這道神諭後非常的震驚與不安，幾番三思之後，為了避免後患，他終於決定將還是嬰兒的兒子伊底帕斯丟棄在深林中讓野獸吃掉。可是被丟棄在山林裡的小伊底帕斯福大命大，並沒有死，而是恰好被打獵的克里斯城國王普利巴撿到，並把他撫養成人。

　　長大後的伊底帕斯，在某一天同樣收到了一道神諭，神諭告訴他，

他將殺死自己的親生父親，並娶自己的母親。伊底帕斯非常恐慌，他以為自己的父親就是撫養自己的普利巴，所以為了不傷害他，伊底帕斯一個人背起行囊遠走他鄉。一個人流浪並不順利，在途中，伊底帕斯曾與一個外國人發生了口角，並將其誤殺。在來到底比斯國城門的時候，一隻長有獅身人面的怪獸斯芬克斯攔住了他的去路。

這是一隻極殘忍又愛戲弄人的守城怪獸，牠告訴伊底帕斯只要他能回答正確自己所出的謎題，就放他進城，否則就要將他吃掉。謎語是這樣的：「什麼東西早上四條腿，中午兩條腿，晚上三條腿。」聰明的伊底帕斯想了想，立即給出了答案：「人類。」人類在嬰兒的時候是爬著走路，所以四條腿，長大以後直立行走所以是兩條腿，到了老年不得不用一個枴杖做支撐，所以是三條腿。

斯芬克斯見他答出了謎語，非常生氣，便想要賴將他撕爛，英勇的伊底帕斯拿出神賜之劍，與斯芬克斯搏鬥，終於將這個怪獸殺掉了。底比斯國的百姓見他殺掉了怪獸都十分的高興，一致推舉他做國王。做了底比斯國王的伊底帕斯，娶了前任國王的皇后，也就是他的親生母親，而他在路上誤殺的那個人，正是他的親生父親拉伊奧斯。

如果你對斯芬克斯這個名字不熟悉，埃及巨大的獅身人面像你一定聽說過。這個巨大的雕像長73公尺，高20公尺，誕生於兩千五百年前，是世界著名的神奇建築之一。《伊底帕斯王》是目前發現的最早有謎語紀錄的文章，但是它說到謎語時候口吻自然，顯然謎語在當時已經是極為常見的了。

⑵《聖經》中也提到過謎語

《聖經》故事中也有謎語的出現，一個叫做參孫的人，在婚禮的宴

席上，為了顯示自己的聰明，給娘家的人留下深刻的印象，於是出了一道謎語給腓力斯客人：「吃的從吃者出來，甜的從強者出來。」這答案其實源於他曾經看見過的一個場景，他曾經看見過一群蜜蜂在獅子的身體裡釀蜜，所以謎語的答案就是：「蜂蜜來自吃獅子的蜜蜂，蜂蜜從獅子裡出來。」

腓力斯客人也就是新娘的娘家人，後來設法從參孫的妻子口中得到了答案。參孫十分不服氣，惱羞成怒向那個國家發起戰爭，最後導致了自己死亡。

我們不能說《聖經》是源自什麼時候，但是《聖經》中便有謎語的出現，說明了謎語在國外至少是與宗教同期甚至早於宗教的。

2、謎語是怎樣由「祭祀用語」轉變為一種「遊戲」的

謎語在最初，應該並不是以「遊戲」的形式出現的，而只是一種比較特別的隱晦表達形式。據瞭解，希臘人在祭祀的時候，並不會很直接的表述預言，而是透過一種間接婉轉的方式將預言表達出來，現在看來，那也應該就是一種謎語。

《聖經》中曾經提過所羅門國王與海勒姆舉行猜謎比賽的事情，既然有比賽，那說明謎語已經是一種「遊戲」了。古時候的羅馬人，在每年12月中旬的連續七天的農神節上，也都要猜謎作樂，可見那個時候謎語已經是一種娛樂形式。

西元四、五世紀以後，謎語紛紛在各個領域流行起來，據說有阿拉伯人將謎語用來教學，去訓練那些學法律的學生的邏輯思維。隨著印刷工業的興起，謎語有了更加固定的載體，傳播的管道越來越寬廣，題材

與形式也越來越多樣化,漸漸形成今天的局面。

3、中國謎語一字一句「規則」多

　　與國外的謎語一樣,中國的謎語也是由隱喻演變而來的。北朝劉勰的《文心雕龍》中,有一個對謎語非常貼切的定義,他說:「謎也者,回互其辭,使昏迷也。」那時候的謎語還大多都是民間謎語。唐宋時期,漢字與漢語的發展,讓「謎語」這個題材變得更具體、更明顯,中國著名的「燈謎」也是在那個時期誕生的。

(1)謎語的「骨骼結構」

　　人們通常把謎語分為謎面、謎目和謎底三個部分。

①謎面

　　拿上面斯芬克斯的謎題舉例,「什麼東西早上四條腿,中午兩條腿,晚上三條腿?」這就是謎面,謎面是謎語的正文,包含了這個謎語最重要最關鍵的元素。

②謎目

　　謎目則是出題者給這道謎語的答案的一個限定,也是一個關鍵的提醒。斯芬克斯的謎目可以說是「猜一種動物」、「猜一種生物」、「猜一常見生命」等等,可見謎目並不是唯一的,但它們的意思都大致相同。謎目有的時候也可以省略,這種情況通常是謎目已經包含在謎面中,或者謎目十分顯而易見。比如若想把斯芬克斯的謎語省去謎目,我們便可以問「什麼動物早上四條腿……」,這樣謎目就被包含在謎面裡了。

③謎底

　　謎底自然就是這個謎語的答案，斯芬克斯的謎底就是「人」！通常謎底是具有唯一性的，如果謎語有兩個或多個謎底，出題者應該透過謎面或謎目告訴給猜謎者。謎面、謎目和謎底這三個謎語的要素中，謎面、謎目都是需要出題者事先提供的，然後答題者給出答案，看是否與出題者的謎底相同，如果答案與出題者給出的謎底相同就算成功。

(2)燈謎

　　燈謎是中國特有的一種謎語，最開始被寫在逢年過節的燈上，故而得名。它包含並利用中國漢字的同音、同義等特點，題材與格式五花八門，用詞用句也是引經據典，需要猜謎者有相當高的文化底蘊。

　　燈謎發展到後來，除了謎面、謎目、謎底之外，還衍生出了一個新的要素，那就是迷格。迷格即謎語的格式、風格。明代時被明確提出，當時的迷格有捲簾格、秋千格、徐妃格、梨花格、求鳳格等等。

　　其中求鳳格需要謎面、謎底可以遙相呼應，就像是配對的鴛鴦對聯一樣，對好後還需要在聯末或聯首加上有配對之意的字。例如謎面是：黛玉（打一畫家），首聯加一個「齊」，謎底是：齊白石。

　　秋千格要求謎底是兩個字的詞，並且，兩個字需顛倒後與謎面一一相符。而珠簾格取自「倒捲珠簾上玉鉤」一詩，此格式的謎底必須由三個字以上的片語構成，並且也需要倒著看與謎面相符。像這樣的格式在燈謎中還有很多，可見當時燈謎的發展是飛速的，古老而單一的謎語漸漸不能滿足中國古代人的胃口了，文人雅士迫不及待的尋找「新花樣」。

　　同時燈謎也有自己獨特的猜謎規則，其中最著名的不可不知的有兩

條：

一是不能底面相犯，即謎底與謎面不能出現相同的字，也就是說謎底的答案與謎面是不可能有任何的重複。

二是不能有閒字，燈謎要求謎面中每一個字都必須「有用」，都必須包含這則謎語的關鍵點，不可以有說了等於沒說的「廢話」。

(3)著名謎語的賞析

①紀曉嵐燈謎

這是一個乾隆皇帝也沒能猜出來的燈謎，此謎的作者就當朝著名的大學士紀曉嵐。謎語的謎面是一副對聯，上聯是「黑不是，白不是，紅黃更不是，和狐狼貓狗彷彿，既非家畜，又非野獸」，下聯是「詩不是，詞不是，論語也不是，對東西南北模糊，雖為短品，也是妙文」。這副燈謎一出，難倒了滿朝文武。

後來還是紀曉嵐自己公佈了答案，並做了解釋。燈謎的謎底其實正是「猜謎」二字，「猜」字是「反犬旁」，當然「與狐狼貓狗彷彿」，「黑不是，白不是，紅黃更不是」說明「它」有很大的不確定性。而「迷」字裡面一個「米」，字型上顯然「對東西南北模糊」。

②15世紀的一個外國謎語

1517年出版的《梅麗謎語大全》裡，記載了這樣一個謎語，謎面是：「他走進叢林抓住了它。於是坐下來找它，因為找不到它，只好把它帶回家。」聽起來的確讓人感到迷糊吧！這個謎語的謎底說的是一個小意外，那個「它」說的就是──刺進腳板的一根荊棘。

想想一個人走進了叢林，腳底扎到了一個刺，此時當然要坐下來把

那根刺給找出來，但是如果找不出來，就只能把「它」給帶回家了。相較之下，外國的古代謎語沒有中國規範整齊，也不如中國的謎語嚴謹，但是如果說活潑有趣，還是外國的謎語更有想像力、更可愛一些。

③《紅樓夢》中的燈謎

「滿紙荒唐言」的名著《紅樓夢》中，有大段關於燈謎的描寫，其中賈姓姐妹們各自做的燈謎最有代表性。這些燈謎不僅有實物的謎底，同時也暗示了做謎者日後的命運，是文章中極為精彩巧妙的，被後人津津樂道的一筆。

「能使妖魔膽盡摧，身如束帛氣如雷。一聲震得人方恐，回首相看已化灰。」這是賈元春做的燈謎，謎底是「炮竹」，暗示了她好景不常，顯赫未能長久。

「天運人功理不窮，有功無運也難逢。因何鎮日紛紛亂，只為陰陽數不同。」這是迎春的燈謎，謎底是「算盤」，暗示她命運多舛。

「階下兒童仰面時，清明妝點最堪宜。游絲一斷渾無力，莫向東風怨別離。」這是探春的燈謎，謎底為「風箏」，並且還偏偏是斷了線的風箏，這暗示她日後遠嫁他鄉，並心中含怨。

「前身色相總無成，不聽菱歌聽佛經。莫道此生沉黑海，性中自有大光明。」這是惜春的燈謎，謎底是孤寂的「海燈」，暗讖惜春後來出家為尼孤寂一生，然而即使是這樣，在其他姐妹中她也算是「幸運」的了。

(4)字謎

字謎可以說是燈謎的一種，淺白地說就是謎底是一個漢字的謎語。

所以，字謎也是中國獨有的一種謎語。字謎的謎面可以介紹這個字的寫法、含意、讀音等等，無論什麼方式，只要答案是以「字」為主就行。

例如：池中沒有水，地上沒有泥（打一字）。

謎底是：也。

失去凡心（打一字）。

謎底是：幾。

聖旨（打一字）。

謎底是：玲。「玲」字左邊一個「王」，右邊一個「令」，國王的命令，自然就是聖旨了。

字謎不僅是一次一「字」，有時候也可以一次猜多字，比如這個謎語：「仕紳中一人未見，邀朋友只請半邊」猜的就是兩個字。

謎底是「十月」。

「好鳥無心戀故林，吃罷昆蟲乘風鳴，八千里路隨口到，鷦鴣飛去十里亭。」猜四個字。

謎底是「鸞鳳和鳴」。

把酒時該怎樣言歡——
中國古代的酒令

　　酒的歷史甚至可追溯到古老的新石器時代，目不識丁的莽夫愛喝酒，才高八斗的文人也愛喝酒；豪情萬丈的帝王愛喝酒，放羊耕地的農民也愛喝酒；毫不講理的無賴愛喝酒，義薄雲天的英雄更愛喝酒；男子愛喝酒，嫵媚嬌俏的女子也愛喝酒。然而愛喝酒的人這麼多，大家坐在一起一杯接一杯的「牛飲」可就要無聊死了，所以各式各樣的酒令應運而生，被人們拿來在酒桌上消遣。

　　酒令在春秋戰國時期已經有了，那個時候酒令主要以投壺、射履這樣的遊戲為主。南北朝的時候更加流行，據說是因為那個時候的人都好「聚眾飲酒」，講究「酒食者所以合歡」，講究「獨樂樂不如眾樂樂」。

酒令其實就是一種拿來「緩解尷尬的氣氛」的互動遊戲，為的是給酒桌上的人找一個話題，平添一些歡聲笑語。出一個酒令，一桌子人中自然有能應者，也有應付不來的，倒也沒有別的懲罰，只是罰幾杯酒，正好可以讓人解饞、解渴，五、六個人邊吃邊喝邊玩，三三兩兩四、五分醉，那滋味簡直妙不可言。

酒令是中國的特有遊戲，或許是因為外國人大多有「各吃各的」的用餐習慣。然而即使從一個國家誕生出來，酒令的「種類」、「樣式」還是多的數不清。本來是一項遊戲，因為種類太多，現代人總結起來，竟像是一門學問了。

1、古代社交必會之禮儀──「陪酒」也不容易

(1)喝酒還需要會「犯罪？」

酒令的形式有很多，有文有武甚至還有唱有跳，並且，酒令的規則與內容還十分的靈活，甚至可以根據參與者的意願隨意改變。所以，不要以為行酒令是一件很簡單的事情，有時候酒令會被規定的五花八門，下面這三個人，就被規定要酒後「犯罪」才行！

傳說一次在酒席上，歐陽修及另外幾個人喝酒，酒令也不知是誰限定的，必須要作兩句詩，並且詩句的意思還必須要是「犯重罪」才行。這個酒令雖不極難，卻也算蹊蹺，大家想了一想便紛紛開始行令了！

其中一個唸道：「持刀哄寡婦，下海劫商人。」這的確算是「犯罪」了，接著又一個說道：「月黑殺人夜，風高放火天。」這個也夠兇狠！輪到了歐陽修，他想了一想，隨後自己噗哧一笑，緩慢地說道：「酒黏衫袖重，花壓帽簷偏。」眾人聽了，大惑不解，問說這怎麼能算

是犯罪呢？誰知道歐陽修得意洋洋地解釋道：「前半句說的是醉酒，後半句說的是女色，既然醉酒了又有美色當前，那『重罪』自然也就做了。」

一桌子男人聽了這樣的解釋，頓時心領神會，笑倒一片，歐陽修這酒令，也算是勉強通過。

(2)「陪酒女」也要有才學

中國古代的妓女、歌姬因為常常要陪人喝酒、行酒令，所以她們往往是才華橫溢，甚至學富五車。

明代的時候，蘇州有位叫做「四書陳二」的妓女，為什麼叫「四書陳二」，是因為她熟讀四書五經，堪稱「一肚子墨水」。一次飲酒過程中，她與幾位名仕行酒令，酒令規定要說出一個「有這個詞但沒有實際事情的短語」。在場那麼多學士名流，大多都引用了一些俗語或諺語，沒有一個能說得出正經辭彙的，唯獨陳二說道「緣木求魚」博得大家一陣叫好，並且陳二接著又說道「挾泰山以超北海」，一次說了兩個，眾人無不心服口服，被這個「陪酒女」的卓越才華所打動。

所以不要覺得「陪酒」是件容易的事，陪酒者不僅需要會划拳擲色，肚子裡還得有相當的墨水，否則文縐縐的酒令總對不上來，怕要被人灌得爛醉了。

(3)難為那些「饞酒」人了

酒席之上不乏好酒之人，但對於學識文采稍遜一些的人，對較難的酒令，還真就是應付不來。這個時候最難辦了，下席嘛，捨不得那一桌好酒好菜，應令嘛，對不上來被人取笑。

　　《紅樓夢》中二十八回就寫到了薛蟠對酒令時當眾出醜的一幕，薛蟠本不想參與，結果被歌女勸說：「怎麼就醉死你了！」給硬逼上了「悲愁喜樂」的令：「女兒悲，嫁個男人是烏龜，女兒愁，繡房裡鑽出個大馬猴……」後面兩句實在不好意思如實摘錄，總之是讓人握著肚皮笑掉了大牙。

　　像這樣酒桌上的文字遊戲還有很多，另說一個叫「一物雙說」的令，它的說法是說出一個物體，然後再接兩句話，並且要求這兩句話字音相同，而字義相反，例如「風中臘燭，流半邊，留半邊」、「夢裡拾珠，拾一顆，失一顆」。現在看來不得不佩服老祖宗們的高智商，這樣費心用腦的文字，在當時竟然被當作遊戲！並且，有人統計，其實這樣的「咬文嚼字」的酒令，在中國古代竟然多達三百多種，每一種都有獨立的要求、格式、韻律，這可真正足以讓一個薛蟠那樣的人叫苦不迭了。

(4)「牛皮」吹不大，一樣要受罰

　　猜謎、押韻、抒情、寫景……酒桌上有各式各樣咬文嚼字的酒令，但是酒令是「吹牛皮」的你聽說過嗎？漢代的東方朔就曾遇見一回，並且出這個酒令的人就是當時的皇帝。

　　漢武帝命令他的臣子們在酒桌上說大話，誰吹牛吹得不到位，就立刻罰酒。幾個人迫於君威只能應令，當朝丞相先說道：「我特別能喊，我只要喊一聲，所有的人都能聽見。」東方朔接著吹：「我平時只能坐著，因為只要我一站起來，天就要被我頂破了。」最終童心未泯的漢武帝宣佈東方先生為勝。吹牛皮不夠誇張的老丞相被罰了酒。

(5)酒吏——執法必嚴、違法必究

　　喝酒是件樂事，但是如果有喝多了伺機作亂可就不好了。想像一下皇室大排場的宴席上，出現幾個酒醉大吐或者神志不清做瘋癲狀的酒鬼，那可「成何體統」！所以為了不使這樣的情況出現，正規的宴席上都會請幾個「督酒」的「酒員警」，古人稱之為酒吏。

　　《詩經‧小雅》中就有「凡此飲酒，或醉或否、既立之監，或佐之史」這樣關於酒吏的記載。後來酒令誕生，「酒員警」們又自動擔任起了「督令」的工作。他們一方面管制大喝特喝，喝醉了就鬧事的「暴徒」，一方面管制不服從酒令，輸了就耍賴的「刁民」，為「陪酒事業」的平安發展貢獻自己的力量。

①三杯規則

　　古代酒桌上有一個規矩，那就是輸酒令者要認罰，但也有規定不可以罰得太多！「罰酒不過三杯」，這也是自古以來的一項規矩，其目的是為了要讓每個人喝酒的數量相對平均。「人題四韻，後者罰三杯」、「客來遲，罰三鐘」、「敬詩不成，罰三觥」等等眾多罰酒的記載中，也從來沒有過超過三杯的說法。

②酒令如軍令，一不小心會喪命

　　除了「三杯」規則，酒桌上還有一個傳統規則，那就是不可以「逃席」。就是說不能喝到半路，在酒令行了一半的時候私自開溜，這樣對其他行令的人不公平，另外也十分不尊重人。如果逃席的人再遇上一個像朱虛侯劉章那樣嚴厲的酒吏，那逃席者的「小命」恐怕都將不保呢！

　　《史記‧齊悼惠王世家》中記載，一次劉邦著名的殘忍之妻呂后設

宴，命令劉章當酒吏，劉章見是個好機會，立即抓住話柄說：「臣，將種也，請軍法行酒。」呂后當時一聽，也沒太在意，當是一句玩笑，便應允了。席間呂后的一個親戚大醉，不得已逃出來，被劉章捉個正著，並且當場就給「咔嚓」了。事後稟告呂后說：「有亡酒一人，臣謹行法斬之。」呂后又驚又怒卻又啞口無言。因為「逃席」就相當於戰場上臨陣脫逃的士兵，按軍法，就應該死刑。

像呂后那個「倒楣」的親戚一樣，因為逃酒而掉了腦袋的人，古代也就只有那麼一個，怪也只能怪他的親戚呂后平時樹敵太多，一個將情敵砍去雙手雙腳放在罐子裡的狠毒之人，想也不會受到人們的愛戴。親人遭到報應，也是意料之中的事情。

2、曲水流觴，豪門貴族的流動「酒桌」

「參差碧岫聳蓮花，澂淼綠水瑩金沙。何須遠訪三山路，人今已到九仙家。」這首詩就是聰明伶俐的唐代才女上官婉兒所寫的《遊長寧公主流杯池二十五首》中的第二十四首。人們不禁在想，二十五首！一個什麼樣的地方，能讓人一口氣寫下二十五首詩？這個「長寧公主流杯池」難道是一個著名的自然景區嗎？

長寧公主是唐中宗和韋皇后所生的一個女兒，長大後嫁給了楊慎交，而「流杯池」其實就是她府上的一個特殊的小「吧臺」而已。

說起這個「流杯池」還要從「曲水流觴」說起。「曲水流觴」是宴飲時的一種酒令。就是一些人分別坐在環曲的水邊，然後將一只酒杯放在水面上，水杯隨水漂流，在誰的面前停了下來，那個被大自然「點到名字」的人，就要喝酒一杯，並再作詩一首。長寧公主家的「流杯池」

就是做這個用的，可見當時「曲水流觴」已經走進了王孫貴族們的日常生活了。

(1)曲水流觴源於祭祀

曲水流觴是秦昭王所建立的，也是他把流觴時間定為每年的三月三日。但在這之前，古人其實已經有了把酒杯放在水中漂流的做法，晉書《束皙傳》就說：「昔周公城洛邑，因流水以泛酒，故逸詩云『羽觴隨波』。」相傳古時候每到三月，人們會沐浴祭神，並把各式各樣的小東西放在水上讓它們在水面上漂浮，有類似去除穢氣的作用。到後來，慢慢演變成為一種節令習俗，民風開放時，才被當作一種遊戲。

(2)酒杯漂出蘭亭集

著名的《蘭亭集序》人人都知道，這篇書法界的瑰寶，其實正來自於「曲水流觴」。

東晉永和九年的時候，也就是西元353年，著名書法家王羲之等四十多名詞人在飲酒作樂，「曲水流觴」就是他們的酒令。因為被罰的人要作詩，所以有人提議，將這天做的詩都記載下來，集合成一本「蘭亭集」，以便留作日後欣賞，這便集成了著名的「大家妙文錦集」《蘭亭集》。而後又有人建議，作書該有個序才好，於是便要求王羲之當場幫大家寫個小序。

這其中還有一個小花絮：第二天酒醒以後，王羲之看見昨天自己醉後寫的序，本想重新抄錄一遍，可是直到他寫了一遍又一遍才發現，自己竟然再也寫不出比原始的那一張更好的書法了，原來藉助酒的威力，他已經將自己的水準發揮到了極致。

3、觥籌交錯，「籌」為何物？

白居易有一句詩寫的精妙：「花時同醉破春愁，醉折花枝當酒籌。」人喝醉了，便把花枝都折下來，當成飲酒行令時的酒籌。

這「酒籌」正是眾多酒令中的一種，也可以說是最受人歡迎的一種了。酒籌在早期，由竹子、木頭、銀、象牙等不一樣的材料做成的，通常是一個長方形，下端慢慢收窄，後來改用紙。酒籌上刻有各式各樣的文字或圖畫。籌令的種類有很多種，每一種的籌籤數量也不一樣，少的每副籌牌只有十幾張，多的可以達到上百張，有大令、小令、令中令……。

(1)水滸籌令

水滸令中，牌上分別刻著水滸中的角色與喝酒方法。有李逵、宋江、武松等數張牌，每張牌都表明喝酒的方法，比如「武松」牌上就寫著：「力大者飲，行二者飲。」意思就是席間力氣大的人與排行老二的人都要喝酒，因為武松本來排行老二，並且力氣又大！

(2)尋花令

尋花令就是將十二種花的名字寫在酒籌上，例如：牡丹、芍藥、劍建蘭、秋菊、桂花之類，並選出一名「尋花客」來。然後酒席上的每一個人分別拿一枝花籌，不讓別人看見，等待「尋花客」叫花名。「尋花客」叫出花名以後，還要猜誰是這個花名的主人，猜對了罰持該花籌的人，猜不對兩人一起喝酒。

酒籌還有好多種令型，什麼「二十四花風令」、「散花令」、「司花令」、「花名貫人名令」、「訪鶯鶯令」、「名仕美人令」……，規

則不同，但也有類似共通的地方。照筆者看來，當時的人實在是夠閒的，喝一場酒也要弄出這麼多花樣，在現在，人人「快吃快喝」，即使上了酒桌，也是把握時間趕緊談些「生意、合作」，惜時如金卻少了很多樂趣，全沒有了「杯小乾坤大，壺中日月長」的瀟灑，「閒徵雅令窮經史，醉聽新吟勝管弦」的風流與「鐘鼓饌玉不足貴，但願長醉不復醒」的輕狂。

中文獨特的藝術形式——對聯

　　對聯又稱對對子，是中國從古代流傳至今的一種文字遊戲，後來成為過年時家家必貼的吉祥話語。通常分為三部分，上聯、下聯與橫批，其中上、下聯要求字詞「相配」，橫批是概括總結的短語。古人為對對子總結了六大要素，也可以看做是「對聯遊戲」的六個要求，即：字數要相等；詞性要相當；結構要相稱；節奏需相應；聲調平仄要協調；文體內容要相關。這樣的對子讀來聲調優美有力，聽起來用詞妙趣橫生，可以說，對聯把中國的漢字文化發揮到了極致！

　　相傳中國最早的對聯，是在五代時候誕生的：「新年納餘慶，佳節號長春」。再往後，精彩有趣的對子可就數不勝數了。

　　下面舉出許多漂亮的對聯故事，讀者可在故事中體會對對子的趣味

與規則。

1、蘇東坡的「鬥嘴」聯

　　蘇東坡（蘇軾）是北宋著名的文學家、書畫家，他為人豁達、心胸寬廣，是個非常有人格魅力的人。蘇東坡聰慧學多識廣又有著孩子般的天真，常常喜歡拿朋友開玩笑，所以也常常被人拿來開玩笑。他的朋友佛印和尚，就是與他「耍貧嘴」的一個好搭檔。

(1)蘇東坡吃草

　　沒事的時候，蘇東坡經常去金山寺拜訪佛印，有一天蘇東坡又不請自來，卻發現佛印好像並不在屋子裡，於是蘇東坡大喊一聲「禿驢何在」！把「禿頭」的佛印叫成「禿驢」，正好佛印剛從外面回來，聽見蘇東坡的諷刺又好氣又好笑，他靈機一動，對出下聯道：「東坡吃草」！

(2)兩人「屍骨未寒」？！

　　一次，蘇軾與佛印和尚兩個人划船出遊，小船在水中蕩漾的時候，兩人突然看見一隻野狗在岸邊啃著骨頭，於是蘇東坡立刻得來靈感，說道：「狗啃河上骨」，「河上」與「和尚」同音，蘇東坡有意要氣佛印。誰知佛印哈哈大笑之後對出了下聯：「水漂東坡濕」，「濕」字與「屍」同音。兩人為了鬥嘴，全然不顧自己的「屍骨」未寒了！

(3)蘇東坡被「枷鎖」

　　有一天，蘇東坡帶著家人出遊，偶遇在河邊挖蚌吃的佛印。蘇東坡便想在家人面前展露一下自己的威風，於是跟佛印打招呼說：「佛印水

邊尋蚌（棒）吃」，利用同音字，說佛印「找打」！其實佛印的文采也不輸東坡，何況出家人又比東坡多了幾分豁達，於是每次都能見招拆招。這一次佛印抬起頭，故作驚訝說：「東坡岸上帶家（枷）來」。「家」與「枷」同音，而在當時，枷鎖是扣押犯人時用到的刑具。

(4)六字對聯，諷刺「勢利眼」

一天，蘇軾便服出遊，走到口渴的時候，便去一家寺廟討水喝，廟裡的主事看見蘇軾穿著一般，便隨意說道：「坐。」並對小和尚說：「茶。」可是經過與蘇軾一番言詞之後，這個主持發現蘇軾用語不俗，於是請他到屋裡小坐，便說道：「請坐。」再次吩咐小和尚「敬茶」！最後經過詢問，主事才知道，原來這就是赫赫有名的才子蘇東坡時，立即十分客氣地招呼說：「請上坐、請上坐。」並命令小和尚：「敬香茶、敬香茶！」

天色已晚，蘇軾要走時，那個寺廟的主事請求蘇東坡為他留一副筆墨。蘇東坡欣然答應，然後提筆寫下一副對聯，上聯：「坐、請坐、請上坐」下聯：「茶、敬茶、敬香茶」。看似隨意，只有主事知道，這是在諷刺他的「勢利眼」。

2、紀曉嵐的精準妙對

紀曉嵐（紀昀）是乾隆年間的進士，被封大學士奉旨修《四庫全書》，對對子是他的長項，人稱「鐵齒銅牙」，其事實也毫不誇張。

(1)小小年紀對對子，把師父氣了一個跟蹌！

　　小的時候紀昀聰明又貪玩，他的私塾老師石先生卻是一個冥頑不靈的「老古董」。在私塾的時候，紀昀偷偷在院子裡養了一隻小鳥，並在後院的牆角挖了一個小洞，每天把小鳥拿出來餵飽，然後再給牠放回去，用磚堵住洞口。有一天，紀昀像往常一樣來餵鳥，卻發現小鳥已經死了。

　　原來這是他的老師為了怕紀昀「不務正業」所做的「好事」，而且老師還在牆壁上寫了一句上聯：「細羽家禽磚後死」。紀曉嵐當時特別的傷心，看到老師的上聯更是氣不打一處來，於是他提筆在後面加了一個下聯：「粗毛野獸石先生」！

　　石先生看到這樣的下聯氣得鼻子都歪了，找來紀曉嵐訓話，誰知紀曉嵐卻振振有詞的說，先生，我這正是按照您教的方法在對對子啊！您看「細」對「粗」、「羽」對「毛」、「家」對「野」、「禽」對「獸」、「磚」對「石」、「後」對「先」、「死」對「生」，這有什麼錯呢？還是孩子的紀昀當場把師父罵了個「義正辭嚴」，可見他「鐵齒銅牙」的綽號絕非浪得虛名啊！而敢罵師父是「粗毛野獸」也可見其勇氣非比尋常。

(2)用對聯向皇帝「請假」

　　話說紀曉嵐常年在宮裡修四庫全書，很久沒有回家，十分想念家人，想與皇上直說又怕觸怒龍顏。有天皇上請他散步，他便藉機與皇上對起對聯，他出一上聯為：「十口心思，思妻，思子，思父母」，說到這裡，皇上已經猜出他是想家了，於是很體貼的承諾要給他放假回家探親。但是這個對子其實十分難對，因為前三個字實際上是一個字謎，

「十口心」加在一起正好是第四個「思」字,皇上想來想去也想不出來該如何對出下聯,便問紀曉嵐是如何對下聯的,紀曉嵐因剛才皇帝「准假」十分高興,於是跪地謝恩,答道:「言身寸謝,謝天,謝地,謝君王」。

乾隆皇帝聽了之後不禁大聲叫好,「言身寸」加在一起就是一個「謝」字,並且這裡把「君王」與「父母」相對,可見他對皇帝發自心底的崇敬,乾隆聽了自然高興,又給了他很多獎賞帶回家。

3、流傳至今的搞笑對聯

(1)呆和尚口試對對聯

相傳有一個小和尚看人家考試時考個進士、舉人都十分的風光,於是自己也決定去試一試。沒想到小和尚每天讀書學問還是挺好的,他的文章被准考官一眼看中,便叫這個小和尚前來「面試」。面試的題目就是對對聯,考官先給了一個上聯:「孔聖人三千弟子下場去」,小和尚對:「如來佛五百羅漢上西天」。

考官聽了覺得還算合理,便又出一聯:「克己復禮」,這是借用孔子的一句話,勉勵小和尚要約束自己的言行。沒想到小和尚不懂那些官場的客套話,只急著對出對子應付考官,竟然答道:「回頭是岸」。

考官聽了很不高興,抓起堂木大叫:「旗鼓」!這意思是說小和尚的學識不怎麼樣。沒想到小和尚卻以為他還要自己接著對,於是說出:「木魚」!

這下考官可生氣了,連連說「豈有此理!豈有此理!」哪料小和尚從小在廟裡長大,一點也不知道「察言觀色」,傻乎乎的對答道:「阿

彌陀佛！阿彌陀佛！」考官也不想再與這個小和尚計較了，生氣的叫他：「快滾！快滾！」小和尚偏偏沒完沒了，站在那裡不動，然後茅塞頓開道：「善哉！善哉！」

(2)李白羞辱楊國忠

李白素來看不慣楊家的跋扈，一天楊國忠故意挑釁，請李白對一個對聯：「兩猿截木山中，問猴兒如何對鋸（對句）？」明擺著罵李白是「猴」，並且還要求李白在他走三步之內對出下聯。說完楊國忠便開始邁步，等他剛邁出左腳即將伸右腳的時候，李白在一旁便斜著眼睛說道：「匹馬隱身泥裡，看畜生怎樣出蹄（出題）！」

這下楊國忠看看自己剛邁出的步子，走也不是，退也不是，只能大聲叫好。旁邊的隨從們聽了，想笑又不敢笑，直憋的肚子痛。

(3)窮書生過年討飯

相傳一個書生十分貧窮，大過年的家裡空空，又不能在這喜慶的日子去向人借貸。於是他在家門口貼了一副對聯，上聯：「二三四五南」，下聯：「六七八九北」，橫批是「缺一（衣）少十（食），沒有『東西』」。朋友們看了這副對聯又是好笑又是可憐，於是紛紛給他送來了過年的物資。

鉤戈夫人＋大眾遊戲

1、可以百人參與的藏鉤遊戲

藏鉤是中國古代由民間傳來的一種遊戲，相傳在漢武帝的時候就已經被發明出來。後在宮中也漸漸流行起來，藏鉤原本是大街小巷童叟都愛的一個遊戲，不知為何後來漸漸演變成一種酒令，清代的時候人們只有在酒桌上才能想到它了。

在藏鉤時，人們需要分做人數相同的兩組，一組猜，一組藏，兩組交替著來。藏的一組把「鉤」握在本組一個組員人的手裡，猜的一組必須選出一個代表，來猜對方組誰的手中有「鉤」，猜中算勝。如果參與的人總數是奇數，那麼在分組時一定會多出一個人，這個人被叫做「飛鳥」，可以自由的選擇自己屬於哪一個組。

周處的《風土記》記載說：「藏鉤之戲，分二曹以較勝負。若人偶則敵對；若奇，則使一人為遊附。或屬上曹，或屬下曹，為飛鳥。又令為此戲，必於正月。」殷敬順的《敬訓》說：「弶與摳同，眾人分曹，手藏物，探取之。又令藏鉤，乘一人，則來往於兩朋，謂之飛鴟。」這兩段古文都是對藏鉤的介紹，綜合翻譯起來就是上面的規則。

通常在一起玩藏鉤的人數會在6～30人之間不等，人數越多猜中的機率就越小，難度係數就越大。《宮詞叢鈔》中有這樣一段詞：「欲得藏鉤語少多，嬪妃宮女任相和。每朋一百人為定，遣賭三千疋彩羅。」按照詞中的說法，每個藏鉤隊有一百個人，這樣的陣容可以說是非常宏觀了，要想猜中，也需要相當的本事呢！

2、「鉤」真的是鉤子嗎？

遊戲中藏鉤用的「鉤」真的是現代人所說的「鉤子」嗎？把一個尖銳的鉤子握在手裡，那古人豈不都成了「加勒比海盜」了？想一想，用一隻手便能夠把「鉤」藏在手心中，並且女人、孩子都能玩這種遊戲，可見這個「鉤」一定是非常的小的，並且造型一定很安全不會誤傷人。

原來古代藏鉤所說的「鉤」，又當「彄（ㄎㄡ）」講，「彄」在古代的意思就是指環狀的東西。這樣一來就好理解了，把一個小小的指環藏在手裡握住，別人自然很難猜到。

傳說漢武帝在巡狩的時候，遇見了一個奇女子，這個女子從生下來就是緊握著雙手的，漢武帝見她容貌非凡，便去幫她掰開手指，沒想到竟然在她手心裡發現一個「玉鉤」，漢武帝大喜，將這位女子娶回宮。百姓為模仿她，發明了藏鉤遊戲。

這裡說的「玉鉤」，想來也是「彄」的意思。漢武帝看見人家手裡握著一個玉石戒指，當然覺得祥瑞，假設一下，如果漢武帝掰開少女的手，發現她握的真是一個鉤子，那他還不嚇得躲到老遠才怪。

3、藏鉤與猜拳

藏鉤在其他的史料記載中還有很多種叫法：藏彄、行彄、意彄、打彄、探鉤、藏鬮……名字雖然很多類似，玩法卻不盡相同，經過歷史的風化，難免有一些混淆不清了。

有一種說法認為，「探鉤」其實說的就不是傳統的「藏鉤」，而是由藏鉤的抽象形式引發而來的一種「文字遊戲」。根據那種說法，「探鉤」中的「鉤」說的應該是一個寫著某些字的「紙鬮」。

也有說藏鉤由最原始的多人遊戲，慢慢減少成為了雙人遊戲，一個人將「鉤」藏在左手或右手上讓另一個人猜，漸漸的人們索性將「鉤」給省略掉了，「藏鉤」成為了現在的「猜拳」。這理論雖然稍有牽強，但是持這種看法的人卻仍有很多。

4、藏鉤「古記」

藏鉤在古代深受人們的歡迎，這一點透過數不勝數的詩詞、史料記載就可以看得出來。

(1)玩藏鉤不睡覺，癮頭忒大了

宋代的《采蘭雜志》中記載：「古人以二十九為上九，初九日為中九，十九日為下九。每月下九，置酒為婦女之歡……女子於是夜為藏鉤諸戲，以待月明，至有忘寐而達曙者。」意思是說，宋代時每個月的

十九日，女子在一起喝酒玩樂，晚上在一起玩藏鉤，並且癮頭不小，玩得興奮時就連睡覺也給忘記了。

(2)古時「神探」，透過神情看內心

　　唐代的《酉陽雜俎》為我們解開了藏鉤高手的面紗：「舉人高映善意彄。成式嘗于荊州藏鉤，每曹五十餘人，十中其九，同曹鉤亦知其處，當時疑有他術。訪之，映言但意舉止辭色，若察囚視盜也。」說一個叫高映的舉人特別善於猜鉤，五十個人之中，他便能找出拿著「鉤」的那一個，並且十拿九穩。大家紛紛懷疑他是不是有什麼巫術，他自己解釋說，這都是他仔細觀察得來的結果，他就像是觀察盜賊那樣的觀察他們，然後分別研究每一個人的言行舉止。這也可以算是一門學問了，高映若在如今應該分到警署去工作最好了，誰偷了東西，他只需要看一看就知道。

(3)藏鉤在宮闈之中流行

　　不知道是不是受到漢武帝的「鉤戈夫人」的影響，藏鉤在古時候的宮牆之內異常的流行。李白的《雜曲歌辭·宮中行樂詞》中寫道：「更憐花月夜，宮女笑藏鉤。」可見在唐玄宗時，後宮的宮女們就常常「藏鉤」。

　　《宮詞叢鈔》中說道：「兩朋高語任爭籌，夜半君王與打鉤。恐欲天明催促漏，贏朋先起舞纏頭。」不僅宮女們「藏鉤」，深宮大院中就連君王皇帝也會玩這個遊戲並經常參與呢！

　　花蕊夫人的一首《宮詞》還寫道：「管弦聲急滿龍池，宮女藏鉤夜宴時。好是聖人親捉得，便將濃墨掃雙眉。」說的是宮裡面調皮的宮

女、嬪妃們，用在臉上畫墨的方法來懲罰輸掉的一方。

5、鉤弋夫人的祕密

(1)展不開的手掌

　　「鉤弋夫人」在遇見皇帝之前，掌心一直緊握不曾展開，直到「武帝自披其手，即時申，得一玉鉤」。那麼，這位美貌的趙姓女子，後來的「皇太后」到底為何「展不開掌」呢？

　　最大膽的說法是，鉤弋夫人其實是半臂癱瘓，下半手臂不聽使喚，所以也不會展開手掌。那麼何以皇帝來掰一下就好了呢？裡面的玉鉤又如何解釋呢？可見這個說法還是不夠完整。

　　最浪漫的說法是說，趙美人實際就是天仙下凡，目的就是為了吸引皇帝注意，然後生下下一任皇帝。這個說法倒是有很多人相信的，據說當時漢武帝也是因為聽了占卜先生的話才來河間巡狩的。

　　還有一個最實在的說法解釋說，鉤弋夫人根本就不是不能「展拳」，她只是在民間玩「藏鉤」玩的很好，人長的美麗，所以很出名，漢武帝是和她玩藏鉤的時候相識的。

　　三種說法各執其詞，但是其實都有很大的漏洞。不過無論如何，「鉤弋夫人」是確有其人的，並且大家也都願意相信，她與流傳了幾千年的藏鉤遊戲有著密不可分的關聯。

(2)誕下天子

　　「鉤弋夫人」進宮被封為「趙婕妤」，一年之後便懷了龍子，經過十四個月的孕育，她終於生下了個「大胖小子」，傳說堯帝就是懷胎

十四個月才被生下來的。這還了得，先是握著「玉鉤」滿身祥瑞，後又與堯帝的母親一樣懷孕十四個月，這漢武帝美的冒泡，更是一口咬定趙婕妤是仙子，並封她為「堯母」。

「堯母」生下的孩子自然就是「堯帝」了，可是弗陵剛剛降生的時候，漢武帝是已經立過太子的。不過，不知是命運的巧合還是奸佞的設計，那位太子總也坐得不穩，終因在中國史上最嚴重的牽連案件「巫蠱之禍」中被逼自盡，「堯母」彷彿一語成讖，年幼的弗陵終於被立為太子。

(3)最幸福也最無辜的死因

兒子被立為太子，按說「鉤弋夫人」這個時候應該喜上眉梢，但是令人心痛的是，被漢武帝當成是「仙子」的她，此時卻被漢武帝判了死刑，原因正是因為立了太子！

漢武帝做出決定的時候，也遭到別人的勸阻：「……認為陛下即便立少子，也不應殺了他的母親。」可是漢武帝的態度那麼堅決，理由那麼無稽──他怕年輕的母親貪圖權位，利用兒子篡奪大權，成為另一個呂后！

害怕一個女人篡權就要將她殺掉？那人人都可能篡權豈不是要殺光天下？先是懷疑自己的兒子，搞什麼「巫蠱之禍」，接著殺自己的妻子，看來那時的漢武帝多少有些老糊塗了。

「鉤弋夫人」最終因自己的兒子被立而被處死，這死因恐怕是有史以來最「幸福」也最「無辜」的了。後來弗陵也就是昭帝繼位，將自己的母親追封為「皇太后」，傳說「鉤弋夫人」被埋以後，屍棺不臭，反而香飄十里。

女孩子們的花草之爭——鬥草

1、文弱的女孩子文雅的爭鬥

男孩子們的遊戲總喜歡以「鬥」字開頭，什麼鬥雞、鬥蟋蟀等等，可是女孩子們如果也想過把「爭鬥癮」的時候該怎麼辦呢？那些雞呀、蟲呀實在都太血腥了，文弱的女孩和幼童們想出了一種更為文雅的爭鬥——鬥草！

鬥草分為「文鬥」和「武鬥」，所謂「武鬥」是指手持草莖的兩個孩子將草莖相交成「十」字，每人雙手各捏住草的兩端，然後雙方同時用力向後一拉，看誰的草莖能將對方的攔腰斬斷，自己的草莖先斷者就輸了。

而關於「文鬥」，《紅樓夢》中有一段非常生動的描寫：「這一

個說：『我有觀音柳。』那一個說：『我有君子竹。』這一個又說：『我有美人蕉。』這個又說：『我有星星翠。』那個又說：『我有月月紅』……」可見，這文鬥就是大家一起來報草名。並且草名之間必須要有一定的關聯才能顯示出自己的文采，如文中「君子竹」與「美人蕉」，「星星翠」與「月月紅」都是工整的對仗。

白居易的《觀兒戲》這樣寫道：「弄塵或鬥草，盡日樂嘻嘻」，可見鬥草這種遊戲，早在唐代就在中國風靡了。傳說這個遊戲與中醫藥的生產有關，古時候孩子們在端午節的時候以葉柄相勾，不過我想，大抵是這個時候的草較容易找也比較堅韌吧！

不僅唐代的文豪以鬥草作詩，鬥草這個頗有些唯美的遊戲，在各個朝代都常常被文人騷客做為題材。宋代晏幾道寫道：「鬥草階前初見，穿針樓上曾逢」。李清照《浣溪沙》中也寫過「海燕未來人鬥草，江梅已過柳生綿，黃昏疏雨濕秋千」這樣的句子。《紅樓夢》中更有許多處關於「文鬥」的描寫，其中寫過豆官因香菱為「姐妹花」鬥出「夫妻穗」，而嘲笑她想念薛蟠等等。

2、鬥草的一些回憶

鬥草取材方便，並且隨處可見，在孩子的王國中歷久不衰。武鬥中，較受孩子們歡迎的「材料」是車前子草，脈莖柔韌而長，又容易尋找，不過若恰好周圍沒有卻又手癢難耐的時候，我們也用一些樹葉子的主莖脈代替。

開始玩時不懂門道，只知選那又綠又長的，沒想到屢屢被人給「斬斷」，後來才發現，原來稍微風乾枯萎一點的粗葉莖才是最強韌的。

　　鬥草也講究韜略，最常玩的是三對三，每隊尋找三名「戰士」，然後各選出一名打頭陣的，頭陣敗下來的一方換第二名「戰士」參戰，直到三根草都「犧牲」為輸。玩家要學會在三名「戰士」中做一個衡量，並要對對方的「戰士」做評估。自己的弱者不能與對方的強者較量，那樣會浪費戰鬥力，自己的強者也不能總用來戰鬥，否則磨損過大，會不攻自破。

　　某些狡黠的玩家也會要些「小把戲」，比如把已經斷掉的強者，偷偷接起來繼續使用，或者在較量中，兩隻捏著草莖的手離得特別近，這樣用力比較集中，對方必然難以招架。不過這樣勝之不武，還是被大部分的小孩子所不齒的。較量中，也有遇見兩根草同時斷掉的時候，遭此狀況的雙方往往同樣垂頭喪氣，然後其中一個頗為惋惜的總結道：「哎，我與你『同歸於盡』了！」

第六章

神祕世界欲罷不能——

靈異詭異類

五千年前希臘的迷宮傳說

1、迷宮傳說——國王復仇的工具！

說起迷宮的起源，就不得不說到一個希臘著名的古老故事；而說到這個古老的故事，又不得不先認識一下故事的男主人，也就是傳說中迷宮的發明者——克里特國王米諾斯。

(1)米諾斯的牛

「米諾斯的牛」是希臘神話傳說中的一個半人半牛的怪物，傳說是克里特國王米諾斯的妻子帕西淮與一頭公牛所生。難道是王妃帕西淮有著喜歡牛的怪僻？當然不是！這一切還都是由米諾斯自己一手造成的！

相傳在米諾斯與他的兄弟爭奪王位的時候，他曾受到海神的幫助，本應該用純白色的母牛祭祀以示感謝，但是小氣的國王竟然在最後關頭

吝嗇起來──他捨不得這頭漂亮的母牛了！當天，米諾斯用另一頭牛偷樑換柱，妄圖矇混過關。可是哪裡騙得過海神？結果懷恨在心的海神為了報復，施計讓國王的妻子愛上了一頭牛，並與其生下吃人怪物，可以說，是給國王米諾斯結結實實地扣了個大綠帽子！

(2)米諾斯的弒子之仇

暫時放下剛才的故事，我們來說另一件同樣發生在米諾斯身上的白髮人送黑髮人的事情。

米諾斯的兒子，本是個非常健壯迷人的小伙子，他身手敏捷、擅長運動，曾經在參加雅典節運動會上獲得勝利。但是也正因如此，雅典國王埃勾斯非常嫉妒他，終於千方百計將其殺死。米諾斯為此勃然大怒，為了給兒子報仇，他發兵攻打雅典，並開始了一系列殘忍的報復。

(3)一舉兩得的迷宮

為了給牛怪找一個棲身之所，克里特國王米諾斯下令建造了一座地下宮殿。為了悼念自己的兒子、報復雅典，他還要求戰敗的雅典每年進貢七對童年男女，來「餵」這頭怪牛。

一個迷宮，一方面軟禁了自己妻子出軌的「罪證」，一方面懲罰了殺死自己兒子的國家，對國王來說，這應算得上是一舉兩得了。

而據說，這宮殿構造繁雜、奇特，室內機關巧妙又曲折蜿蜒，但凡進去的人，都不可能找到回路，傳說中的第一座迷宮就此誕生！半牛人「孽種」也從此就被軟禁在那裡，吃掉每一個走進克里特迷宮的人。

(4)第一個走出迷宮的人

然而，無人能走出「克里特迷宮」的慣例還是被打破了，雅典國王

愛琴的兒子為了使自己的子民免遭滅頂，親自出馬，混在進貢的少年中，準備伺機解救他們。這位英俊的王子一出現，就贏得了米諾斯女兒的愛，聰明的公主送了他一把寶劍與一個線球，而王子一走進迷宮，就把線球的一端綁在了入口處。隨後他用寶劍將半牛人殺死，並沿著線球找回了原路。在公主的幫助下，他成為第一個走出地下迷宮的人。

2、迷宮中的NO.1

古老的迷宮傳說詳盡、生動而浪漫，然而歷史上真的有這樣一座用來關押怪獸的地下宮殿嗎？迷宮後來發展成了什麼樣子？現存迷宮的偉大之處都在哪裡？

(1)史上第一著名的迷宮——克里特迷宮

論知名度，克里特地下迷宮若說第二，就沒人敢說第一了。它是迷宮中的鼻祖、迷宮中的泰斗，但凡稍微有些迷宮知識的人，沒有不知道它的。更令人感到驚喜的是，克里特迷宮不僅僅是一個神話傳說中的虛擬場景——它是真實存在的！

西元1900年，一個英國考古隊經過三年的挖掘，終於讓這座地中海迷宮重見天日。這座神祕的宮殿建於西元前1600年，座落於克里特島克諾薩斯的凱夫拉山上，佔地面積足足有兩萬多平方公尺，房屋一千五百多間。走廊與通道錯綜複雜，牆壁上雕畫了各種顏色鮮豔的壁畫。宮殿被發現時，在世界引起了轟動，人們推測，傳說中關押半牛人的迷宮定是其中的一部分。

(2)最古老的迷宮──埃及迷宮

　　埃及迷宮的遺址在十九世紀時被人們發現，根據它的殘垣推斷，它應該是一座非常大的埃及寺廟。看樣子，它像是經歷過許許多多朝代的改建與修整，並且在那裡，人們找到了很多國王名字的銘文，最早的一個大約是西元前十九世紀。

(3)最背離本質的迷宮──羅馬時期迷宮

　　迷宮的意義自然是把人困在其中，讓人找不到出路。但是到了羅馬時期，迷宮的意義卻有所改變，人們不再用它關押什麼人，而是把迷宮做為一種圖案，畫在裝飾品或者是牆壁甚至服裝上。這些「迷宮」大多是各式各樣以神話中的場景為中心的幾何圖案，人們著重於把圖案畫的更精細、更生動，卻忽略了迷宮本質意義，那個時期的迷宮圖案，有些甚至連入口也沒有。

(4)植物迷宮中的第一名──法國雷尼亞克迷宮

　　這座世界上最大的植物迷宮，在1966年創建於雷尼亞克安得爾河畔的都蘭，迷宮的整體是一個巨大的圓形，為迷宮構成格局的材料不是牆面，而是向日葵，所以迷宮還有一個著名的特點，就是每年的「道路」都有不同。工作人員會在秋收過後重新規劃下一年播種的路徑，這樣向日葵們長高後，新的迷宮就又誕生了。據統計，這裡的向日葵，每年要接待八萬五千遊客。

(5)當今最誘人的迷宮──夏威夷鳳梨迷宮

　　同樣是植物迷宮，夏威夷的鳳梨園就要顯得誘人、輕鬆多了。芙蓉、巴豆、人參、鳳梨、各種蕉類等等，整個迷宮由11,400種熱帶植物

組成，看起來就像一個熱帶植物博物館。但是不要被水果的香氣所迷惑喔，這個迷宮同時也是現存世界上最長的迷宮，足足有3.11英里，如果你過於貪戀裡面美味的熱帶水果，小心天黑之前走不出來啊！

(6)最危險的「死亡迷宮」──兩個國王與兩個迷宮的故事

只有人類會建造迷宮嗎？只有那些緊密的牆能讓人頭昏目眩、難辨左右？錯！最危險的「死亡迷宮」其實並非人類所造，它其實是大自然的傑作！現在你猜到這個迷宮是什麼了嗎？

古代的巴比倫有位國王，他召集了全國所有的巫師與建築師，目的是為他建造一座複雜至極的迷宮，最後建成了，可謂鬼斧神工。有一次，這位巴比倫國王為了貪玩，竟然把前來拜訪的阿拉伯國王給騙到了裡面，結果阿拉伯國王在神靈的幫助下出來以後，只是非常冷靜地說了一句話：「我們阿拉伯也有一座迷宮，希望有朝一日您也能過去參觀。」

阿拉伯國王怎麼會真的不生氣！他回國後第一件事就是立刻組建軍隊，對巴比倫進攻。巴比倫國王被俘虜後，阿拉伯國王把他綁在駱駝上趕了三天三夜的路，送到了沙漠上。他對巴比倫國王說的最後一句話是：「你在巴比倫想把我困死在一座有無數梯級、門戶和牆壁的青銅迷宮裡，如今蒙萬能的上蒼開恩，讓我給你看看我的迷宮，這裡沒有階梯要爬，沒有門可開，沒有累人的長廊，也沒有堵住路的牆垣。」結果可想而知，巴比倫國王最終沒有走出這廣闊的、一無所有的沙漠迷宮。

3、怎樣在迷宮中「有去有回」？

「只進不出」、「有去無回」聽起來總讓人感到毛骨悚然，難道想

走出迷宮真的是希望渺茫嗎？對付這種存心設計的「圈套」，有沒有什麼固定的解法或者規律呢？

其實，迷宮的設計是千變萬化的，其走法也有千萬種可能性，所以不可能有一種或者幾種固定的解題方法。但是理論上，走迷宮也並非沒有規律可循。

我們通常所說的迷宮，可分為單迷宮與複迷宮，所謂的單迷宮是指只有一種解法的迷宮，複迷宮則是指有多種解法的迷宮。因為單迷宮只有一條正確的路，所以破解方法相對於簡單一些，你只需找準一面牆壁，然後貼著這面牆壁一直走就可以了。這樣走也許會讓你稍微繞一點圈圈，但是保證你遲早會有走出去的時候。

而複迷宮應對起來就有一定的難度了，因為很有可能你會走到一個閉合的迴路裡面，不停地繞圈圈，解決單迷宮的方法到這裡顯然也不適用。但是一些有經驗的人還是給了幾個很好的建議：

⑴保持眼睛向前看，看你走的這條路是否通向死胡同，如果是，應該立刻停止前進，然後轉身找另外一條岔路走。

⑵如果發現自己在沒有回頭的情況下，又走回了原來的岔路口，那麼立刻回頭，尋找一個沒有走過的岔路走。

⑶永遠不要走兩邊都有腳印的道路。

迷宮之所以難得住人，還有一個原因就是它的建築規模宏偉，一座牆面越高、透視性越差、面積越大的迷宮就越可怕。相信一個用紙與筆做迷宮遊戲的人，和一個真正身處不知出路的迷宮的人，他們心理所承受的壓力是絕對不同的。而一個能瞭望到迷宮全局的人，與一個只能看見前方的路的人，走出同一個迷宮所用的時間也一定有差距。

塔羅牌冥冥之中吸引著誰？

1、古代埃及的神祕圖案

(1)埃及月亮神

　　事情要從埃及的宗教說起，古代埃及的人民相信太陽、月亮、星星都是掌管人間的神靈，尤其是月亮神「thoth」，祂不僅掌管了「智慧」與「魔法」，還發明了「數學」。並且每到一定的時期，「祂」會透過祭司們的幫助，在人們祭祀時，透過某些方式將即將發生的大事透露給人類。而「thoth之書」就是當時人們用來傳達天神旨意的「神書」。

(2)埃及的滅亡

　　直到西元前525年，波斯帝國開始侵佔埃及，遭到埃及人的奮起反

抗，之後波斯帝國持續不停地發動進攻，埃及這個神祕的國度開始捲入無休止的戰爭當中。西元前332年，希臘馬其頓王亞歷山大大帝侵入埃及，滅亡了在埃及執政的波斯王朝，同時也結束了延續三千年之久的法老時代！

(3)塔羅牌圖案的由來

埃及的法老、祭祀與人民，雖在當時飽受戰爭的折磨，但是對自己的信仰依然堅信不疑。為了保護住「thoth之書」不落到外人手中，當時的人民把書撕毀，只是把上面的內容繪製成一張張卡片，分由各位法老與領袖保管。可是後來卡片還是被狡猾的敵人發現了，好在那些外族人並不明白其中的含意，只是認為這些有圖案的卡片很美麗，便把它們當成一種玩具來玩，逐漸演化成為現在的「塔羅牌」。

「塔羅牌」是「thoth之書」的傳說並無考證，這令很多歷史學家感到失望，不過「塔羅牌」上面出現了大量的埃及圖騰、圖案確是千真萬確的。例如：法老權杖、五角星、獅子、月亮等等，許多「塔羅圖案」都已經被證實是從古代埃及的圖騰中汲取的。

2、智者摩西的哲學

塔羅牌的圖案源自埃及，可是事實上它每一張牌的現代含意卻是由聰明的猶太人賦予的。有人曾編寫過猶太人古時候用的希伯來二十二個字母與塔羅牌的二十二張主牌的對照表，並發現其中有著千絲萬縷的關聯。

而塔羅牌中每張牌的意義，牌與牌之間的關聯，又恰恰與傳說中上帝傳給「摩西」的哲學智慧「kabbala」極為相近——它們同樣強調人與

人之間的相互影響和精神力量。「kabbala」正是當時猶太人奉行的一套「學說」。

3、「塔羅」發音的由來

塔羅牌的英文原名是「tarot cards」，與義大利的撲克牌遊戲「tarocco」的發音極為相似，並且只有義大利的撲克牌數量與塔羅牌主牌的數量相同，都是二十二張，所以有人也認為，塔羅牌是起源於義大利的。

現代可考的最早的塔羅牌時間是十四世紀末～十五世紀初左右，並且也真的是在義大利地區發現的。不過研究者們說，這只能證明這些牌曾在義大利存在過，並不能說義大利就是其發源地，因為從歷史角度來說，義大利並不具有發明全套塔羅牌的文化背景與社會科學根基。但義大利卻是「塔羅牌」發展過程中的重要階段，對「塔羅牌」的「成長」發揮了至關重要的作用。

也有人認為「塔羅」一詞，是取自埃及語的tar（道）和ro（王）兩詞。此說法有些牽強，因為古埃及人並不把它們的牌叫做「tarot」，而歐洲人若要為埃及辭彙命名，會直接翻譯，或是「音譯」，而不會從其他國家辭彙中另選兩個詞來製造一個新詞。

4、異教徒之神祕魔法？

塔羅牌在亞歷山大大帝打敗埃及之後被帶到了歐洲，十四世紀在歐洲流行起來，留下了大量的書畫資料，受到人們喜愛，但是塔羅牌在那之後不久便遭到了一段十分殘忍的「排擠」。

　　羅馬大帝為了鞏固自己的權威，歐洲百姓們為了在殘忍的統治下尋找一絲喘息的空間，這兩個原因同時導致了教會的大肆興起。緊接著，教會對於「異教徒」的打壓開始如火如荼的進行起來，什麼「焚燒女巫」、「打擊黑魔法」等活動紛紛開展。「塔羅牌」也被當時的教會認定是「異教徒」的神祕魔法之一，遭到了瘋狂「追剿」。

　　直到中世紀過去，教會勢力減弱，塔羅牌才又重新被人們記起，此時的「塔羅牌」反而因為經歷過教會的瘋狂圍剿，而愈發顯得神祕莫測。可以說，是羅馬教會為塔羅牌鍍上了一層神祕的光環。

5、複牌與撲克牌

　　塔羅牌共七十八張牌，分為二十二張大阿爾克那與五十六張小阿爾克那。小阿爾克那主要對大阿爾克那有補充的作用。

　　撲克牌是世界上廣為流行的一種遊戲，每個國家的撲克牌之間有不一樣的差別，但有一點相同，就是任何一個國家的撲克牌都與塔羅牌極為相似。目前中國的撲克牌構造與玩法和法國撲克牌一樣，這也是世界上最流行的一種撲克牌。它的牌型構造除了比塔羅牌的複牌（小阿爾克那/小奧祕）少二張牌以外，其餘幾乎完全相同。

　　塔羅牌的複牌（小阿爾克那/小奧祕）分有權杖、星星、聖杯、寶劍四種花色，分別對應了法國撲克牌裡的梅花、方塊、紅心、黑桃。並且小阿爾克那每份花色都有1～10張數字牌，與男僕、騎士、國王、皇后，共十四張牌，每張牌都有其特指的含意。而法國撲克牌與小阿爾克那一樣，每個花色都有1～10張數字牌，並有J、Q、K三張人物牌。這樣算來，法國撲克牌根本就與小阿爾克那沒有什麼兩樣。

在其他國家，也有一些撲克牌是包含有大阿爾克那或由純大阿爾克那的二十二張牌構成的。比如義大利的撲克牌與西班牙的撲克牌。

6、大阿爾克那（大奧祕）的含意

二十二張大阿爾克那每一張都有自己的名字與特定的含意。同一張牌的正位與逆位的意義相差很多，大多是相反的。

0牌 愚者

正位：毫無意義的冒險、一意孤行。逆位：離開家園、過於信賴別人。

第一張牌 魔術師

正位：轉化自然使自己充滿力量，擁有創造力。逆位：被騙，誤入歧途。

第二張牌 女祭司

正位：智慧，直覺準確。逆位：判斷偏差。

第三張牌 皇后

正位：美貌，收穫，圓滿。逆位：環境險惡，散漫。

第四張牌 皇帝

正位：權力，勝利，精神上的孤單。逆位：幼稚，無力，被支配。

第五張牌 教皇

正位：精神上的滿足。逆位：惡意的規勸，錯信。

第六張牌 戀人

正位：愛情，魅力，朋友。逆位：縱慾過度，反覆無常。

第七張牌 戰車

正位：旅行運，克服障礙，把握得當。逆位：違返規則，頑固的男子。

第八張牌 力量

正位：勇氣，女強者。逆位：膽小，懦弱。

第九張牌 隱者

正位：隱藏的事實，避開危險。逆位：憎恨孤獨。

第十張牌 命運之輪

正位：關鍵性的事件，狀況好轉。逆位：往壞處發展，惡性循環。

第十一張牌 正義

正位：光明正大，重視道德。逆位：不公平，偏心。

第十二張牌 倒吊人

正位：自我犧牲，反省，冷靜。逆位：以自我為中心，計畫失敗，垂死掙扎。

第十三張牌 死神

正位：事件的結束，與過去告別。逆位：新的開始，重生。

第十四張牌 節制

正位：自我控制，禁慾。逆位：無法壓抑情緒，慾望過多。

第十五張牌 惡魔

正位：沉迷情慾，遭人欺騙，詛咒。逆位：離開壞朋友，拒絕邪惡的誘惑。

第十六張牌 塔

正位：毀滅，意外的災難，驕傲，自大。逆位：小災難，背黑鍋。

第十七張牌 星星

正位：光明的未來，希望，美麗純真的愛情。逆位：自作多情，缺乏創造力。

第十八張牌 月亮

正位：迷茫，動搖不安，徬徨。逆位：多愁善感，直覺應驗。

第十九張牌 太陽

正位：生命，新生，達成。逆位：陷入困境。

第二十張牌 審判

正位：復活。逆位：徘徊，無助。

第二十一張牌 世界

正位：達成，圓滿。逆位：哲學。

7、陣型與玩法

　　用塔羅牌占卜，可以分為洗牌、切牌、抽牌、排牌、解牌五個步驟。其中洗牌、切牌、抽牌、排牌的時候牌面都必須要向下。求問者要在洗牌切牌之後，心裡默默想著要問的問題，然後抽牌，並擺出「牌陣」。固定的排陣有聖三角、六芒星、吉普賽十字法、生命之樹……。

　　接下來最重要的步驟就是解牌了，解牌的時候要先把所有的牌翻過來後再解，而不是翻一張解一張，因為這樣解牌者才能綜觀全局，進而全面的角度分析問題。

8、十二星座都是哪些塔羅牌？

處女座——皇后：無論是正位的完美還是逆位的的潔癖都能證明，處女就是一張皇后牌。

獅子座──皇帝：獅子座天生流露出王者風範，皇帝非他莫屬。

雙子座──戀人：戀人是唯一出現兩個人類的一張牌，兩個人之間又有
密不可分的關聯。

射手座──戰車：同樣都在不停地駕馭。

牡羊座──力量：牡羊座的勇氣讓力量牌與他密不可分。

天秤座──正義：天秤座心中都有一桿「正義」的秤砣。

雙魚座──倒吊人：雙魚總是不停地掙扎與反省。

摩羯座──節制：節制是摩羯的魅力所在。

水瓶座──星星：女神的水瓶中，倒出的正是星星象徵的希望之水。

巨蟹座──月亮：巨蟹與月亮一樣和諧。

天蠍座──審判：天蠍讓某些人得到救贖，又讓一些人陷入地獄。

金牛座──世界：金牛與世界牌同樣象徵永久和持續成功。

隱形的力量——桌轉靈

　　桌轉靈又叫「桌子旋轉」，在中國被稱為「桌仙」。這個遊戲在十八、十九世紀的時候遍及了整個歐洲與美國，人們對它恐懼、心悸，卻又按耐不住心裡的好奇與渴望。

　　桌轉靈起源於巫術，是透過意念召喚靈異生命的一種形式。桌子會在無外力的作用下自己動起來，回答提問者的問題，這個現象至今沒有一個科學家可以做出完美的解釋。同樣的，也沒有人知道桌轉靈是如何在一夜之間風靡歐美大陸的，它就像一場雨從天而降，同時也為這項遊戲增添了一份神祕的色彩。

1、從選擇開始

桌轉靈在十八、十九世紀在歐美的流行程度可以毫不誇張的用人盡皆知來形容，所以涉及到那一時代的很多文學作品中，都提到過這項遊戲。荷蘭「闊少」路易斯‧庫佩勒斯寫的《隱藏的力量》一書中，就有大篇幅的主角玩桌轉靈的描寫。其中有這樣一句話：「讓我們從選擇開始。」

那麼，就讓我們從選擇開始！先來選擇參加遊戲的人員。

桌轉靈是用意念召喚聖靈，所以首先需要參加「召喚」的人，務必有很強大的意念力量。不誠實的人不能參加，不相信這份力量存在的人也不能參加，總之不真誠的人是不可以參與到遊戲之中的。

通常玩桌轉靈需要五個人以上，人數越多，意念的力量就越大、越集中。但選人時，大家一定要仔細謹慎，除了上面說過的不真誠的人不能參加之外，還有幾種狀況也會把某些人劃入遊戲的「禁忌人群」。例如：生理期的女性不可以參加遊戲；最近有親人去世的人不能參加遊戲；身體有大疾病的人不能參加遊戲。因為請桌靈是一件消耗精力的事情，而調皮的桌靈常常會欺負身體異樣的人。另外，膽子小，不想招惹是非的人，最好也不要參加遊戲！

2、一個好的中間人

玩桌轉靈的時候，大多數情況下大家會選出一個公正的人，做為「中間人」。這個人需要能監督每一個參與遊戲的遊戲者，以便杜絕作弊的現象。同時「中間人」既不能藐視「桌靈」、不相信這個神奇遊戲，又不可以過分迷信這個遊戲，他必須在遊戲中找到一個平衡點，做

到不偏不倚。

中間人除了監督作弊，還負責規定遊戲持續的時間。桌轉靈遊戲的時間不可以太長，但是狡點的「桌靈」們往往故意引逗著人，讓人離不開它，中間人就要在人們玩得忘乎所以的時候，給大家提醒，讓人不至於深陷其中。

雖然遊戲原則上規定要五人以上才能參加，但也有少於五人的桌轉靈案例，最少的甚至只有三人在玩。這時因為人數有限，也只能省略掉中間人這個角色了。法國導演侯麥導的電影《蘇姍的愛情經歷》（La carrière de Suzanne）中，三個年輕人就在沒有中間人的情況下，玩起了桌轉靈。

3、木質三腳茶几

前面介紹過，這個遊戲本質是召喚「靈異生命」，而這些目不能見的靈異生命經過召喚，便透過藉助桌子的身體來與人溝通。所以，桌子做為承載靈異生命的「聖器」要求自然不少。

在歐美，人們接受只有木質的三腳桌才能召喚桌靈的說法，但好在這種類型的桌子十八世紀的時候，歐洲幾乎是家家必備。後來為了加快召喚的速度，人們在桌子上畫上五角星，或貼一張畫有五角星的紙，高級一點的，還會擺上水晶球，增加通靈的機率。另外有一種極為詭異的說法，就是如果在桌面上擺放一個骷髏頭，那麼便可以招來任何一個你想要招來的已故的人的靈魂，真實性有待證明。

4、雙手平放在桌面，千萬別鬆手

遊戲過程中，所有的人必須全體站立，把雙手平放在桌面上（也有讓兩根手指接觸桌面的），集中注意力召喚桌靈，身體其他的任何一個部分，都不允許再接觸桌子了。這樣一是為了保證人們不能作弊，透過自己的力量讓桌子動起來，二是為了讓每個人的意念透過手傳到桌子那裡，並在那裡集中起來。

古老的傳說中桌轉靈還有另外一種玩法，就是眾人將桌子團團包圍住，然後互相死死拉緊雙手，召喚桌靈，如果成功，桌子會自己懸浮起來，但是在這個過程中，緊拉的手無論什麼原因都不能突然鬆開，否則必定有不好的事情發生。

5、「桌靈」的回答

經過一番努力，如果召喚成功，桌子會給人明顯的表示，例如劇烈抖動，或者輕輕懸浮。這個時候參加遊戲的人便可以問桌靈問題了。通常人們提出的問題都是以「是」或「否」就可以回答的，桌靈點擊一下是「是」，兩下是「否」。

但據說桌子也可以用單字、名字甚至語句作答，方法有很多種，例如用一隻桌腳點擊出字母，而後拼成單字，或者直接由桌腳在地上畫出字母的形狀然後拼成句子。

電影《蘇姍的愛情經歷》中，桌靈就先拼出了Don Juan的名字，而後拼出「上床」的字樣，喻示劇情的發展。而在小說《隱藏的力量》裡，伊娃等人請來的桌靈先後預測對了萬·烏迪傑克夫人與西奧的姦情與叛亂。

提問的時候，參加遊戲的人可以直接用語言提出自己的問題，也可以將問題寫在紙上交給桌子。需要注意的是，在桌轉靈提問時一次只能問一個問題，若同時間問的太多，「桌靈」是無法給出明確答案的。

6、「惡靈」還是「善仙」？

桌靈的回答也並不總是對的，有的時候按照人的潛意識裡的意願給出答案，有時候也亂說一通拿參加遊戲的人開玩笑。有一種說法是桌靈根本統統都是「惡靈」，它們整天四處尋找機會來到人類中搗亂，而「桌轉靈」無疑是一個好的「通道」。「惡靈」們透過桌子出來以後往往不想回去，常在遊戲地點「賴著不走」。

也有說人們召喚來的「桌靈」常常是自己逝去的親人或朋友，人們因為想念而下意識的對他們發出一種呼喚。

無論是友好的、答疑解惑的「善仙」，還是不好惹的「惡靈」，有一點可以肯定，那就是「桌靈」肯定不是一個嚴肅的「神靈」，搞怪、弄虛作假、引發騷亂是「它們」最喜歡的把戲了。

洩露天機的遊戲——占星術

1、洩漏著天機的遊戲，命繫繁星的羅馬

(1)亞歷山大大帝的「占星師父親」

　　西元前三百多年，亞歷山大大帝在遠征途中經常接觸到占星，但他從不輕信。有一次，一位占星師預言亞歷山大會在西方遭遇災難，試圖阻止他向巴比倫進軍，結果遭到了亞歷山大的冷言譏諷。在同時期，占星和占卜是人們生活的一部分，嫁娶、出行，甚至連吃什麼樣的食物都要經過卜算，而亞歷山大大帝卻彷彿要努力在自己與占星之間劃清界限，這其中的原因，恐怕與那個他親生父親的傳聞是分不開的。

　　人人都知道亞歷山大是馬其頓王國的王子，他的父親就是偉大的腓力二世，但不知從哪裡得來一種野史，竟說亞歷山大的親生父親其實另

有其人。說亞歷山大大帝是「偷」來的「串種瓜」，這個帽子可不小，更扯的是，這個傳說中「借田種瓜」的父親正是一名占星師。

據說這個叫奈克塔內布的埃及法老法術十分高強，他趁腓力二世不在的時候潛入皇后的寢宮，把自己偽裝成埃及神話中的性感之神阿蒙，讓皇后懷了孕。這名法老很擅長占星，也因此使亞歷山大與占星有了脫不開的關聯。早在亞歷山大還沒有出生的時候，他就算準了良辰，並要求皇后必須在這個時間內將亞歷山大生下來，果然，按照這個時辰生下的亞歷山大自小就卓越非凡。在亞歷山大十二歲之前，他的「占星師父親」一直親自教授小亞歷山大占星，可是這份苦心並沒有換來小亞歷山大王子的感激。亞歷山大始終不願意相信自己的「真實身世」，為了證明自己並不是這個法老的私生子，小亞歷山大最終藉口占卜失誤將他推下了懸崖。

(2)凱撒遇刺

古羅馬最偉大的征服者凱撒，在遇害之前曾收到過很多占卜者的警告，其中也包括占星師的預言，甚至有人準確的預測了3月15日這個日期，可惜凱撒並不重視，噩夢終於如期而至，凱撒被眾元老以匕首刺二十餘下之後，死在龐培雕像的腳下。傳說就在那一刻，天空中出現了一顆巨大的罕見的彗星，象徵凱撒的不朽。

凱撒對於占星看似很冷淡，但是事實上他的表現又好像並非如此。他曾經用星座神話中的金牛圖案做為自己軍團旗幟的圖案，他擁有很多占卜師朋友，其中之一斯普林娜就正確預言了凱撒的死亡時間。

不過換一個角度來看，凱撒之死也並不完全算是偶然，在占卜師們做出預言的時候，凱撒的統治已經是「漏洞百出」了。西元前82年，

十八歲的凱撒透過外交開始了他的政治生涯，出眾的才華、靈活的頭腦讓他在政壇如魚得水，一步步邁向權力巔峰。四十二歲時，凱撒做出了一個驚人的舉動——舉兵高盧（如今的法國地區）而大獲全勝，一口氣把不列顛島佔了大半，攻克了八百多座城池，繳獲了數不勝數的金銀財寶與奴隸。事實證明沒有什麼比戰爭更能滿足當時羅馬人民的空虛心靈了，當凱撒滿載而歸的時候，羅馬人民在凱旋門為他歡呼吶喊，凱撒從此由一個「人」，變成了人們心中的「神」。羅馬人民稱他為凱撒大帝，這使他驕傲萬分，並開始表現出了對權力的貪戀，漸漸地他開始濫用私權，終於觸怒了提倡傳統共和制的元老等其他政治人員，為其日後的悲劇埋下了伏筆。

為凱撒招致最後禍端的，還有他的兩個私生子。凱撒四處征戰，風流成性，很多貴婦甚至皇后都是他的情人。據說塞薇利婭是凱撒最喜歡的一個情人，年輕時候的兩人瘋狂相愛，並生下私生子布魯圖，沒想到成年後加入元老院的布魯圖，打心眼兒裡並不喜歡這個「父親」，並且一再否認自己是凱撒的兒子，最後在刺殺時，他也參與其中，徹徹底底背叛了凱撒。另一個「災禍」之子，正是凱撒與埃及豔后的兒子凱撒里昂，這個非羅馬公民的私生子可以說是凱撒遇刺的催化劑，保守的元老們懼怕凱撒愛子心切，將權力傾注到外族人手中，於是趕緊結束了這位無冤之王的生命。

(3)尼祿殺母

西元37年，羅馬帝國最著名的暴君降生了。他十六歲繼位，三十二歲死亡，在執政的十六年中，他極度的荒淫殘暴的本性顯露無遺，其暴政兇殘讓人髮指，是百姓心中不折不扣的魔鬼。而這一切，早在他剛剛

出生的時候，就已經被占星師們準確的預言了。

尼祿誕生的時候，他的母親——充滿野心的美人阿格里皮娜對這個兒子的命運就十分在意，她找來兩個占星師同時為自己的兒子測看星象。兩名占星師得出的答案竟然一模一樣，都一口咬定這個嬰兒在將來必會成為羅馬帝國的國王，但是在他坐上王位之時，將會殺害生育自己的母親，背上萬劫不復的罪孽。

阿格里皮娜對於這則預言也許並不十分相信，否則她就不會想盡一切辦法將自己的兒子推上皇帝寶座。為了使尼祿更接近皇權，阿格里皮娜幾經改嫁終於成為當時的皇后，並煞費苦心的讓皇帝把尼祿收養為乾兒子。占星師們的預測果然實現了，阿格里皮娜在一個適當的時機將年邁的老皇帝毒死以後，十六歲的尼祿順利繼位，終於成為了羅馬帝國的皇帝。

占星師的預言還在繼續實現著，沒過幾年，長大成人的尼祿便開始厭倦了母親對自己的操控，急於擺脫掉她，以謀反的藉口下令將她殺死。就如被安排好的一樣，尼祿完全按照占星師的預測過完了他的一生，如果這是巧合，那麼這種巧合未免精準的令人毛骨悚然。

在古羅馬時期，像這樣被準確的預言了出生與死亡的帝王還有很多，在當時人們熱衷於以占星來預測命運，甚至還有死亡的時期。在當時不僅羅馬的占星術風靡，埃及、亞洲乃至全球的人類都有占星的行為，有地位的人找來占星師為他們占卜生死凶吉，地位小的百姓便自己對著星空望眼欲穿，這神祕的遊戲一時間讓整個人類癡迷。

2、占星的起源地──古巴比倫

(1)美索不達米亞平原

占星術雖然在羅馬歐洲流行起來，但是其起源地，卻是在古老的東方。

亞洲大陸的西部，美索不達米亞平原上的蘇美爾人首先發現了一些基本的天文現象，比如四季的循環，日月的更替，以後相繼又發現了一些更為奇妙細微的規律，月亮的變化對潮汐的影響，太陽的位置與作物的生長關係等等。聰明的蘇美爾人發現了這些之後，很自然聯想到星月與人類之間，一定也擁有某種特定的關聯，於是他們試圖在閃爍的星星中尋找出人類以及人類命運的奧祕，這就是最初的占星術。

(2)古巴比倫與十二星座

古巴比倫人把黃道上的星座分成了十六組，後來改為十二組，分別是牡羊、金牛、雙子、巨蟹、獅子、處女、天秤、天蠍、射手、摩羯、水瓶、雙魚，這種分類的方法傳向世界各地，並一直沿用到了今天。古巴比倫的每一座城都有專用於觀測天象的「天臺」，每天都有人負責到那裡觀測天相，把十二星座以及其他星星狀況做成紀錄，用於日後研究考證，為後人留下了寶貴的資料。

3、古代「占星熱」

(1)法老星語

占星術在巴比倫誕生之後，隨即傳到了埃及，並在向來喜歡裝神弄鬼的法老手中得到了進一步的發展。埃及人將自己對於天文學的研究與

神話傳說融入到了巴比倫人的占星術中。它們發明了「算命天宮圖」，將幾何數學與天文結合，占星變得更具體、詳細、系統起來，真正稱得上是一門科學了。

　　當然，經過「改良」後的占星，在埃及受到了人們的歡迎與熱愛，這片廣袤的土地上數量龐大的人民，也為占星術以後的發展提供了豐富的人力資源養料，「占星術」這個世界性的神祕占卜遊戲的發展，自此開始步入正軌了。

(2)亞歷山大東征——占星術的第一黃金時代

　　古巴比倫的占星術傳到希臘，是從亞歷山大的東征開始的，亞歷山大大帝創建了一個囊括亞、非、歐三大洲的帝國，占星術也迎來了第一個黃金時代。

　　亞歷山大時期湧現了大批的占星師，他們常常是「兼職」的文學家、藝術家、科學家等等，就連亞歷山大的老師亞里斯多德也對天象、占星略有研究。希臘時期的占星極為常見與普遍，店鋪開張或吃飯、飲水都要進行占星儀式，所以那一時期王孫貴族以及顯赫的家庭中，不得不專門奉養幾位專屬的占星師，用來每天占星並安排家裡的生活。

(3)文藝復興，星術大熱

　　文藝復興時期，占星術被當作一種古老文化的符號，迎來了它的「第二春」。

　　在當時，義大利上層社會每家都有自己的占星師，皇室們熱衷於占星，伊莉莎白一世就是一個不折不扣的占星迷，就連教皇也對占星深信不疑。

　　占星術經歷了一個又一個風光時期，「占星熱」興起過一次又一次，從西元前四千年流傳至今，從來都是受人歡迎與追捧，把最佳人氣獎與終生成就獎同時頒給它也不過分。

4、古人是怎樣破譯「蒼穹之語」的

　　前文說了很多占星的歷史與成長軌跡，那麼古人到底是如何占星的呢？這個神祕的力量又是如何被人類釋放出來的呢？

(1)古巴比倫泥板

　　古巴比倫國王懂得以占星來鞏固自己的政權或達到其他的政治目的，所以古巴比倫時期，占星術主要用來占卜戰爭、氣候、收成、瘟疫等「大事件」。《徵兆結集》是亞述王朝時期的占星「法典」，根據現代人的考證，它由七十多塊泥板組成，以楔形文字記載著數千種星相的徵兆，如：「若金星移近天蠍座，將有不可抗拒之大暴雨，風雨之神以祂大雨，水神以祂大水灑向我們……」值得說明的是當時人們相信星星與人一樣擁有各自的性格與喜好，火星喜歡發怒，所以火星的行動常常被說成與戰爭有關……。

　　現在想想，以這些徵兆占星很令人懷疑，人們無法斷定這些《徵兆結集》的作者是否是胡言亂語或是真的是在傳授神意，但在當時那些是所有占星師們必讀的「工具書」，人們就是以這些東西來解讀星星之語。

(2)人體「小宇宙」

　　在希臘、羅馬，人們主要用占星來對人而不是對事進行占卜。他們

相信星星對每一個人體都產生了不一樣的影響，星星們影響著人類的體液，就好像月亮影響地球的潮汐一樣。將黃道十二宮與人身體上的十二個部位相對應，來計算出即將發生在某人身上的事情，例如以生辰計算性格（這種占卜一直延用至今）。不得不承認這是一項極為複雜但卻略微含糊的計算，希臘占星師們相信，每一個人都是一個與大宇宙對應的有著時間差別的「小宇宙」，這讓我們想起了一部日本動畫片——聖鬥士，很顯然作者的靈感來自於希臘的占星與天文。而這種生辰占星，對日後的占星有極為重要的影響。

(3)算命天宮圖

在西元前400～300年的時候，已經有較為具體的「算命天宮圖」了！天宮圖上繪出了十二天宮（星座）的位置，並有五大行星、日、月等等，天宮圖通常還配有相對的占卜註解。

中世紀文藝復興的時候，人們在算命天宮圖的基礎上，發明了更多的占星工具和儀器，並用這些工具進行占星。例如有一種專供醫生使用的星盤，上面標有一日二十四小時，以及十二星宮，還有五大行星等，醫生在為病人醫治的時候，可以利用星盤對病人的星相一目瞭然，觀察與分析之後，以此判斷他的病情。

如今我們熱衷的星座占卜，與當時的星盤算命已經非常的相近。當時的人們常常利用一個人的出生時辰，來斷定他受到哪一個星座的影響。每一個星座都受到五大行星不同的制約，所以表現出的特點不同。人們還把星座分為火、風、土、水四種元素，與如今的星座說法一模一樣。不知若干年後，人們對著穹密語的解讀，又會有什麼樣的改變？

射覆，古人真會「讀心術」嗎？

1、射覆的字面意義

從古代的字面意義上來講，「射」翻譯過來當「猜度」講，「覆」取「覆蓋」的詞義，有「掩蓋、遮擋、藏」的意思。這樣便容易理解，「射覆」說的其實就是一個人將一個東西遮蓋起來，然後讓另一人進行猜度。

「昨夜星辰昨夜風，畫樓西畔桂堂東。身無彩鳳雙飛翼，心有靈犀一點通。隔座送鉤春酒暖，分曹射覆蠟燈紅。嗟余聽鼓應官去，走馬蘭臺類轉蓬。」李商隱的一首《無題》，讓射覆這種遊戲被無數現代人知曉，可謂千古絕唱。另外在其他一些文學作品中，「射覆」也被提及。射覆也曾做為一種酒令而存在過，但若說它是由酒令衍生出來卻未必真實。

2、射覆有兩種

射覆是一種遊戲嗎？不對！射覆其實是兩種遊戲！這麼說你可能要詫異了，不是「遮蓋」一種東西，讓另一個人「猜」嗎？怎麼會是兩種遊戲？

古人喜歡用一些盆、罐、大碗之類的東西，遮蓋一些日常用品，如扇子、硯臺等等，讓其他的人猜，這便是原始的一種「射覆」。不過後來「射覆」漸漸有了延伸，除了之前的實物射覆，一種「文字射覆」誕生了！

「文字射覆」與「射覆」的本質很相似，也是將一種東西掩蓋起來而讓另一個人猜，只不過被掩蓋的東西由「俗物」變成了文字，遮蓋的物品也由大碗、小盆等換成了典故、句子。

文字射履的規則大致是這樣的：首先，出題者應給出一個「覆」，這個「覆」可以是一個字或一個詞，但是必須是與答案相關的典故或詩詞裡面的字或詞。然後猜度者需要從這個「覆」中猜那個隱祕的「字眼」，猜到之後也不能直接說出來，還要再選一個包含這個字的另一個典故，並從典故中選一個字或詞說給對方聽。對方將自己心中想的那個隱祕的字與猜者給出的字、詞湊在一起，若能拼成一個典故或詩詞，那便算是「射中」了。

舉個淺顯的例子，甲與乙射履，甲心中想著餃子，然後說出「大蒜」做為「覆」，乙透過「大蒜」猜到甲心中想的是「餃子」，所以說出了「肉餡」做為回答。這兩個人一個說「大蒜」，另一個說「肉餡」，顯然心中想的都是餃子，這時兩人便會會心一笑，真倒是應了那句「心有靈犀一點通」。

3、東方朔射覆第一「神人」

說到射覆，相傳東方朔可是這個遊戲的行家裡手，有「射覆第一神人」的美譽呢！漢代的《漢書·東方朔傳》中就記載了一個皇帝與東方朔射履的故事。

有一天，皇帝突然心血來潮，拿來一個小盆，扣住了一個神祕的東西。然後皇帝神采奕奕地叫來了他的臣子，當然也包括東方朔在內，遂請這些人猜那盆下扣的是個什麼東西。大臣們一個個摸不著頭緒，有猜是珠寶的，有猜是鞋子的，甚至還有猜是奏章的，結果都沒猜對。這時，東方朔發話了：「請讓臣來猜猜吧！」然後神祕兮兮的說道：「裡面的東西像龍又沒有角，像是蛇但是有足，牠善於攀岩，應該是一隻壁虎！」皇帝聽了既興奮又驚奇，沒想到他一猜即中，於是賞了他好多東西。

現在聽起來好像很神奇，能透過小盆「看見」裡面的東西，貌似很神奇的樣子，其實射覆也有竅門，並非想像之中的那麼困難。可以透過對對方性格、喜好的瞭解來猜對方覆的是什麼東西，還可以透過邏輯分析。

比如，東方朔猜對答案的真相很可能是這個樣子的：

一開始，東方朔看見那個小盆他也呆住了，能裝在這個小盆裡的東西有幾百種呢！於是他開始一一觀察皇帝的桌面上少了什麼東西，可惜他看皇上周圍的東西好像一樣都沒少，於是他也想到了奏章，正在猶豫之際，一個傻大臣便幫他把這個答案給排除了。其他的大臣們一個接一個的說，東方朔便一個接一個排除，到最後，東方朔終於發現了一點點線索——他聽見盆裡面有聲響！啊哈！原來皇帝覆的是個活物！他猜皇

帝也不能捉隻老鼠來，若是隻鳥那撲騰翅膀的聲音也不會這樣小。東方朔看見皇帝的油燈周圍飛舞的小蟲子，終於有了個答案——壁虎。想來一定是這些小蟲子將這隻小壁虎引來，皇帝看見之後突發奇想，覺得覆個活物一定沒人猜得到，便把牠扣在了小盆裡，沒想到壁虎在裡面爬動的聲音卻提醒了東方朔。

當然，這些都只是猜測，當時的情景誰都不知道，或許東方先生真懂「法術」也未可知。

4、管輅射覆靠算卦

發展到後來，射覆果然與玄門法術扯上了關係！它成為了算卦先生證明自己卜卦靈驗的最佳「考題」。為了證明自己「靈驗」，街頭的算卦者常常主動邀請人來與自己「射覆」，路人隨意將自己身上的某樣東西覆起來，算卦先生一定每射必中。難道他們真的有「透視」本領？也許吧！不過絕大多數「先生」們找來的「路人」，都是自己的親戚或朋友，用現在的話說就叫「暗樁」。

相傳三國時期有個叫管輅的射覆能人，他射覆主要藉助的就是算卦！一卦下來，無論你覆的什麼東西，他都能瞭若指掌。據說賓客們曾用燕卵、蜂窠、蜘蛛來考驗他，他都一一猜中。眾目睽睽之下作假應該不太容易，那麼管輅是用什麼方法猜中目標的呢？這可算是一個神祕的問題。

5、國師劉基，最「顯而易見」的射覆

射覆之所以讓人覺得有趣，是因為它可以很難但也有可能很簡單。

主要看覆者是否有遺漏什麼「線索」。一個沒有流露出任何線索的射覆遊戲，射中的機率是微乎其微的，但俗話說得好「若要人不知，除非己莫為」，既然做了，就很難不露出「馬腳」。

一天，明太祖在內殿吃餅，突然聽見有人來報，說國師劉基求見。明太祖順手就用一個碗把餅扣住，等劉基進來的時候，太祖便說：「都說你無所不知，能掐會算，你給我說說這碗裡扣著什麼？」劉基掐指一算，說道：「半似日兮半似月，曾被金龍咬一缺，此食物也。」便算出有一個餅，明太祖聽到後非常高興。

不過，估計劉基當時一聽太祖這要求就差點沒笑出來！為什麼啊？餅的香氣一定很大，劉基從外面趕來，滿屋子的餡餅味道，唯獨不見餡餅，這碗裡還能有什麼？

第七章

對於美的偉大追求——

風雅藝術類

自導自演皮影戲

1、世界上最早的「幻燈片」教學

　　皮影戲是中國的一門古老的民間藝術，但是在古代，人們並沒有認為它有多「藝術」。看的人把它當作一種遊戲，演的人把它看做一項工作，大家只不過把它當成一種可愛的消遣罷了。

　　皮影由動物皮雕出人物形象，綁上操控的長長木籤，它們便可在人手的操控下抬腿、彎腰，彷彿有了生命。再襯上白布、打上燈光、配上場景，一場熱熱鬧鬧、活靈活現的皮影戲便可以開場了。

　　傳說先秦的時候就已經有皮影戲，可考資料記載的並沒有那麼早。但在漢代時，皮影戲已經興盛，所以可以推斷它距今至少也有一千多年的歷史。成吉思汗四方征戰時，皮影戲隨之傳入了國外，當時的波斯、

阿拉伯、土耳其、暹羅、緬甸、馬來群島、日本、英、法、德、義、俄等二十多個國家，都被皮影戲的魅力所征服。

春秋時期，孔子的學生子夏曾經在講課的時候演奏音樂，並在夜晚用燈光投影，以此來吸引聽課的人。不知這是否真的就是皮影戲的由來，不過可以肯定，在全世界，子夏是第一個在講課中運用「幻燈」技術的人。

2、皮影師傅需是「全才」，拼的就是個綜合實力

古時候唱一臺戲，通常需要十幾個人配合，有鼓樂的、有唱的、有打的，還在一旁當「背景」的。現在拍電影就更別提了，一場一個小時的電影，動輒耗人上萬。可是讓人感到驚訝的是，一臺聲色並茂的皮影戲演出，往往一個師傅就能搞定。

白紗布後面，皮影師傅們一邊把手上的木籤舞的亂轉，一邊用各種語調幫助戲中的人物配唱，同時下半身也不能閒著，雙腳還要顧及各種樂器，渾身上下的細胞一個都沒浪費，也虧他忙得過來！所以說皮影師傅是「全才」，一點也不誇張，一人要身兼編劇、導演、演員、配音、音樂、造型等數個職位。

也正因為皮影戲需要的人少，甚至兩個人就可以自娛自樂，所以皮影戲紛紛被「富豪」們搬回家當作玩具來玩，它就像是一個小型的戲院，但是又比戲院精緻、漂亮、聽話的多。傳說太平公主小的時候就喜好看皮影戲，並有一套皇帝親自贈與的皮影。

3、雕畫皮影，複雜兮，精美！

(1)細磨皮

　　製作皮影所用的大多是牛皮與羊皮，也有地方用驢皮進行加工。為了讓皮影通透便於雕刻，皮子要被進行反覆的浸泡與刮磨，一張牛皮，常常要放在冷水裡泡三、四天，而後被拿出來反覆刮薄，直到整張皮子看起來又薄又細，張開後挺括透明。

　　這個時候的皮依然還不是成品，在雕刻之前，加工者還需要用特製的推板加上油汁，一遍一遍的將皮反覆推平，以便消除皮本身的彈性，這一步又叫做定型！

(2)巧勾刻

　　定型後的皮終於可以勾畫雕刻了。藝人可以按照圖譜在皮子上將人物先勾畫出來，而後用十二餘種不同型號、不同模樣的刻刀逐一雕刻，在雕刻時必須極為小心，因為一旦誤刻一刀，整張圖可能就要徹底報廢。

　　皮影戲的人物有上百種，每一種都有特定的人物形象，例如忠良人物與反派人物的臉部刻畫就有區分，男人與女人的服飾圖案也是不同的，男性多用龍、虎、水、雲等紋樣，女性多以花、草、雲、鳳等為圖案。不同等級身分的人造型也不同，有的肥頭大耳，有的落魄寒酸。皮影戲中不僅出現人物，動物也是皮影藝術的一個特點，再加上景物道具，最終製成的皮影大大小小形色不一，高的可以達到五十五公分，低的僅有十公分左右。

(3)濃上色

製成後的皮影流光溢彩，但其實整套皮影在上色時，所用的不過只有三、五種顏色。顏色的原料都是老藝人用紫銅、銀朱等礦物或者植物炮製出來的，顏色純正明亮，經過巧妙的搭配，與濃淡的渲染，一幅幅絢爛的皮影便呈現出來。

(4)輕連綴

不說你一定不知道，皮影人物們的身體並不是由一張皮通體雕刻下來的，而是由頭、胸、腹、雙腿、雙臂、雙肘、雙手，共十一個部件拼接而成，這使皮影人的動作更加靈活多變，為了讓連接面圓滑，人們還在人物關節的地方加上了圓形的「樞紐」。

每個皮影人都有三個或五個籤子操控。文場人物在胸部、雙手處各裝置一根籤子，武場人物胸部的籤子裝在後肩上，這樣更方便皮影人做出摸、爬、滾、打各種武打動作。

4、什麼戲本都能演，怪獸特技最在行

皮影戲能演的戲碼有很多，知名的、常見的數不勝數，《白蛇傳》、《拾玉鐲》、《西廂記》等幾乎舞臺上能演的戲都能演，甚至傳統舞臺上無法表現出來的效果，皮影戲可以利用自身的特點，將其豐富補充。

(1)吞雲吐霧的「高科技」場面

傳統的戲臺子上，想要表現騰雲駕霧、飛天入地的神話奇幻場景是非常困難的，演員們在戲臺子上只能透過動作或者一些煙霧來製造場

景，其拙劣的視覺效果可想而知。而皮影戲在這方面就有了「先天優勢」，皮影人們可以在白幕後面上串下跳，隱身現行，甚至吞雲吐霧無所顧忌。再加上燈光照在皮影後面，加重了魔幻的效果，一個個「神仙」、「妖魔」看起來亦真亦幻，栩栩如生。

⑵最初的蒙太奇

皮影戲還有一個優勢，就是可以隨時進行鏡頭切換。這種在現代電影中常見的藝術手法，在古代的皮影戲中已經初現端倪。

例如兩個正在強烈爭執的男子，可以慢慢淡出，而轉為另一個女子在等待自己還沒回家的丈夫。這種「蒙太奇」形式，在戲臺子上卻是完全不可能實現的。

5、一個盒子，裝滿了帝王將相

皮影影箱通常以桐木製成，也叫做「影殼簍子」，裡面裝著白紗布、燈，還有數本藍色的影本夾子。為了方便尋找，每本影本夾子也都有名稱：蟒夾子、王頭夾子、槍子夾子、大活夾子等等。不要小看了這些影本夾，戲裡面的名門閨秀與風流才子可都在裡面夾著，打開一本蟒袍夾，才發現項羽、包公、張飛的「身體」們正擠在一起，頭帽夾中楊貴妃與王母的「頭」也「耳鬢廝磨」著呢！

影本夾子的數量，因皮影師父演出戲碼的豐富程度而有不同，越在行的皮影師傅演出的戲碼越多，皮影夾子的數量也就越多。不過總歸可把皮影夾子分為三類：頭帽夾子、影身夾子、道具夾子。頭帽夾子又有二十餘個分類，夾的是各種人物的頭與髮式。影身夾子與道具夾子裡邊夾的是服飾與景物道具，也各有十多個小的分類。

大唐最豔麗的玩具——花燈

1、古代人的夜生活——鬧花燈

現代人講究夜生活，下班之後不回家，開車四處轉轉，找些娛樂場所、吃點小吃、泡個酒吧，哪怕什麼都不做，只看看風景，為的是體會一下休閒時的輕鬆氛圍，享受這夜色帶來的曖昧情調。

懂浪漫的也不見得只有現代人，古代雖然沒有酒吧、夜店，但那並不等於古代人沒有夜生活。平時為了省燈油，古代人大多「日落而息」，但是逢年過節總要奢侈揮霍一把。而這種積攢了一年才得以在一夜之間爆發出來的熱情，是任何一首high歌都無法營造的。正月十五鬧花燈就是這樣的一個夜晚。

(1)夜生活的「節目」豐富多彩

正月十五這一天，大街上燈火通明，店鋪與小販各自張燈結綵，人人都出來湊熱鬧，所以大街小巷沸沸揚揚一片歡騰景象。人們提前幾天就開始製作那個屬於自己的彩燈，在今晚紛紛亮相，富人家的孩子在互相攀比誰的彩燈更複雜、更漂亮，窮人家的孩子則看著小販手裡無比精緻的彩燈直流口水。

這一夜，除了四處懸掛彩燈，人們還會放煙火、放炮竹、吃湯圓、猜燈謎……人人興奮不已，整個城市都在狂歡。漢代的時候，一年中只這一晚沒有宵禁，百姓可以歡騰一直到天明。唐代，這一節日被延長成為三天，至此以後，瘋狂的「夜生活」被越延越長，到明代竟然足足有十天之久。

(2)欺騙天神的一晚

關於「鬧花燈」的起源有三種說法：

一是道教說

因為道家講究「三元」，一年之中，正月十五是上元，七月十五日為中元，十月十五日為下元。這三元分別有「天官」、「地官」和「人官」分別掌管，而「地官」與「人官」都與人間比較接近，很容易看到百姓的生活，只有「天官」高高在上，所以為了讓「天官」不要忘記照應人們，人們便在上元的時候放燈，來吸引「天官」的注意。

二是佛教說

傳說漢明帝十分信奉佛教，因正月十五的時候僧人有點燈敬佛的說法，所以漢明帝便也在自己的家（皇宮）裡也點起了燈。想想又覺得還

不夠誠心，便利用自己的權利，讓全國的百姓也必須在這天集體掛燈。後來就演變成為鬧花燈的節日了。

三是騙天神說

傳說因為人類不小心誤殺了天鳥，所以天帝非常憤怒，揚言要在正月十五放一場大火，把人間燒成灰燼。但是天帝的女兒非常喜歡人間，她不忍心人間就這樣化為烏有，於是便偷偷把這個消息洩露給了人類。到了正月十五這一天，天帝向人間觀望，果然看見人間火光沖天，於是很滿意地笑了。但人間此時並沒有什麼大火，天帝看見的原來是聰明的人類用來矇蔽天神的紅色燈光，還有煙花炮竹。從此以後，每年的正月十五，人們都點燈放炮，讓天帝以為大火還在繼續。

2、浪漫自由的開放之夜

在古代，未出閣的少女是不可以輕易出門的，尤其是大家閨秀，即使迫不得已出來一趟，總要遮遮掩掩，包裹得嚴嚴實實。但是在正月十五鬧花燈的這一天是個例外，在這一天的晚上，少女們總能破例得到「自由權」，於是她們全都盛裝打扮，在大街上形成了一道亮麗的風景。

《資治通鑑》裡這樣記載：「竊見京邑，爰及外州，每以正月望夜，充街塞陌，聚戲朋遊，鳴鼓聒天，燎炬照地。竭資破產，競此一時。盡室並孥，無問貴賤，男女混雜，緇素不分。」意思是說在這一天，四處放燈，鼓聲震天，人人都不吝嗇錢財，一家之中不分主僕貴賤，男人、女人混在一起沒有隔閡。

這記載一點也沒有錯，人人都盛裝走在大街上，誰也分辨不出來哪

個是公主、哪個是丫鬟。也因為這一天人人自由，所以很多不能光明正大在一起的情侶，得以在這日相見，因此每年的正月十五是年輕男女邂逅、約會、縱情的最好時光。如果那個時候有狗仔隊，相信一定能探聽到無數「名人幽會」、「貴族地下情」的小道消息。

⑴歐陽修曾在上元燈節約會

歐陽老前輩的私生活一向多緋聞，先是被傳出有「戀童癖」，與自己的外甥女有染並因而被貶去滁州。而後又傳言他與另一位官員的兒媳偷情私會，這還沒完呢！據說他在汝陰閒住時與一名官妓情投意合，並有一年後嫁娶之約，可是一年之後歐陽修回來，卻找不到那名官妓的下落了。

緋聞無論是真是假，與他老人家風流的天性那是分不開的。一個如此風流浪漫的人，自然懂得利用上元燈節的大好時光與戀人約會，不過可惜這戀情並沒長久，以致於等到他老了時，回想起少年時的往事，不禁有「不見去年人，淚濕春衫袖」的傷感。

去年元夜時，花市燈如晝。月到柳梢頭，人約黃昏後。

今年元夜時，月與燈依舊。不見去年人，淚濕春衫袖。

這闋《生查子‧元夕》在當年可算得上是十大金曲之一了，只是不知這修老前輩口中的「去年人」，到底是三個緋聞女主角中的哪一個呢？

⑵太平公主在燈節邂逅薛紹

影視劇中，年幼貪玩的太平公主在上元燈節這一天偷偷跑出宮來看花燈，沒想到意外邂逅有婦之夫薛紹，後來成就一段悲劇婚姻。

這個情節多不可信，事實上，太平公主與薛紹的婚姻多多少少夾雜了世俗利益的氣息，遠沒有文學作品中的那樣淒美。歷史上，薛紹在太平之前並沒有結過婚，薛姓在當時的朝代是個大姓，薛家也是個大戶人家，為了所謂的「門當戶對、強強聯手」，武則天早早便看好薛紹，意欲將太平嫁給他。可是太平公主從小就很叛逆，不是一個言聽計從的乖寶寶，所以武則天並沒有直接與她攤牌，而是暗中設計讓薛紹假裝與她「萍水相逢」。好在薛紹人長得俊，十六、七歲的太平公主沒費什麼勁就在「命運的安排」中迷上了薛紹，興高采烈地做了他的妻子。

不過，說太平公主與薛紹在燈會上「邂逅」，也不是不可能的事情，再也沒有什麼比熱鬧迷人的夜晚更能讓一個少女意亂情迷的了，這一點無論是想「攀高枝」的薛紹還是武則天都很明白。所以想要與公主「萍水相逢」，並要迅速抓住她的心，正月十五這一天是萬萬不能錯過的。

(3)唐伯虎在燈節作詩「把妹」

傳說中的「江南第一才子」唐伯虎，當然也沒放過上元燈節這個最佳的「把妹」時機。「有燈無月不娛人，有月無燈不算春，春到人間人心玉，燈燒月下月如銀，滿街珠翠遊村女，沸地笙歌賽社神，不到芳尊開口笑，如何消得此良辰。」其中前六句，都極力描寫燈會時熱鬧美麗的場景，而最後兩句「不到芳尊開口笑，如何消得此良辰」則是很明顯的「調情」口吻了。

有人說這句詩是唐伯虎為「春香」所寫，詩中兩次提到「春」字，明顯別有用意，也有人說史實上的唐伯虎根本不認識什麼「春香」，這首詩是他為情人「沈九娘」創作的。但這種推斷也被人給否認過，於是

人們乾脆說唐伯虎這首詩只是「借情寫景」，根本沒有特指的情人。不過依我看，唐寅這最後兩句中蘊含的風流情意是賴都賴不掉的，明明就有「來給大爺笑一個」的意味嘛！如果說那不是為某一個人所寫的，只能證明他的胃口更大──代表他是寫給所有的參加燈節的女性看的。

3、一盞燈能有多美？

(1)宮燈──富貴豔麗

宮燈是花燈當中尤為著名也是最常見的一種，最初由皇室所在的宮中傳入民間，宮燈的製作十分考究，樣式以富貴祥瑞為主，有四方、六方、八角、圓珠、花籃、方勝、雙魚、葫蘆、盤長、艾葉等多種形狀。又有掛燈、壁燈、桌燈、提燈、帶把燈、儀仗燈等多種形式。

宮燈製作起來十分的麻煩，首先要用楠木、紅木或紫檀木雕好所需的六方或是花籃，或者其他樣式的骨架、邊框，然後極為細緻的鏤空出龍鳳的圖案。接著下一步是將邊框仔細的鑲上紗、絹、玻璃或牛角片，並在上面繪畫出花卉、山水、鳥、魚、蟲等表示吉祥美好寓意的圖案。這樣一個漂亮的宮燈就初具模型了。

但是還沒有完，為了讓宮燈看起來更加的富貴、華麗流光溢彩，人們還要為宮燈被精細雕刻過的邊框鑲嵌上玉石等各種寶石，當宮燈被點燃，這些寶石會映著燭光由內而外形成一層和自己顏色相近的氤氳。而後，人們還為宮燈的每個角都拴上流蘇，流蘇大多是金黃色或紅色，當人提燈走過時，它們便隨著公主、貴妃們的步伐韻律活潑地擺動起來。

為了完成這繁複的工藝，朝廷中不得不成立專門的「造燈處」，召集天下的能工巧匠，整天忙著趕製節日或慶典所需要用到的燈。

(2)絲料燈、夾紗燈——朦朧典雅

絲料燈與夾紗燈是兩種製作工藝不同的燈，但是它們同樣給人帶來典雅、朦朧、脫俗的意境。

絲料燈的特別之處是在絹燈衣的外面，鑲有白色的玻璃絲，這樣當燈亮起，整個燈體看起來晶瑩剔透，像是仙子的透明翅膀。

夾紗燈在製作燈衣的時候，先用紙畫上各種美麗的圖案，然後將蠟燭融化，在紙上鋪均勻，最後用輕紗夾住。經過這樣特殊加工的燈衣能讓燈散發一種獨特的柔和光線，並且溫潤動人，彷彿出自神明之手。

(3)龍燈——熱鬧歡騰

龍燈，又叫「龍舞」。龍燈前面有龍頭，龍的身體有許多個小節組成，每節下面有一根棍子撐舉，為了讓它在夜間可見，每一節內都會給點上蠟燭，所以被叫做「龍燈」。

舞龍燈時，需要有一人持彩珠「戲龍」，龍頭隨著彩珠的轉動而扭動，龍的每一節「身體」這時也要隨之上下左右不停飛舞。

龍燈很大，要有十幾個人才能舞得起來，但是由於黑暗中只有龍燈的身體內有蠟燭照明，所以如果不仔細看，下面舞龍的人很容易被忽略，遠遠看去，就好像真的一條彩龍在翻騰，非常壯觀。只要有龍燈經過的地方，觀眾無不叫好，再加上配合的鑼鼓齊鳴，整條街道此時就像是炸開鍋一樣。

(4)放水燈——粼粼閃爍

放水燈，就是把點有蠟燭的特製小燈，放於水面。讓它們隨著河水

流動起起伏伏飄向遠方。明太祖朱元璋剛剛建都南京，在元宵節時就在秦淮河上燃放了一萬盞水燈，整個河面猶如剎那間生開出無數朵火紅蓮花。

最初的水燈很簡單，就是用紙折成四周翹起的盤子模樣，然後將一根小蠟燃於其中。為了讓「紙盤子」不下沉，人們將蠟油塗滿盤底，以免紙盤子被水浸濕後漏掉。到後來水燈慢慢有了各式各樣形式的發展，樣子也越來越多元化，越來越漂亮。

(5)孔明燈——好似繁星

孔明燈傳說是三國時期的諸葛亮所發明，所以用他的字號「諸葛孔明」來命名這個燈。孔明燈可以被放於天上，利用的是熱氣上升的原理，其實質與熱氣球差不多，只是比熱氣球小而輕。

古代的孔明燈用紙或者是絲紗製成，並在底部點燃蠟燭，這個蠟燭既為燈體提供上升的能量，又起到照明的作用。古時候的人在作戰時也用它傳遞信號，但是唐代以後它更多的是被用於祈福、欣賞或遊戲。小孩們尤為喜歡這種能自己飛上天的玩意兒，常常在過節時聚在一起放燈，一群小燈升到半空中，好像是幾顆搖搖欲墜的星星。

(6)走馬燈——趣意盎然

走馬燈又叫「轉燈」、「跑馬燈」，它的樣子非常有趣，裡面的人物與動物竟然能自動的旋轉，其原理也與熱力有關。走馬燈的外形與宮燈相似，底部有一個類似於風車的轉輪，轉輪上連帶著各種圖案，當蠟燭的熱氣上升時，就會推動了轉輪轉動，上面連帶的精緻圖畫，也隨之旋轉起來。

　　關於走馬燈還有一個著名的傳說，那就是王安石對對聯娶妻的故事。

　　傳說王安石在趕考的路上，看見馬員外門口有一個上聯：「走馬燈，燈走馬，燈熄馬停步。」他覺得這對聯實在是出得精妙，便暗暗記在了心裡。

　　王安石不明就裡地逕自參加科考去了，科考時，王安石第一個交了卷，主考官想試一試他的才華，便出了一個上聯「飛虎旗，旗飛虎，旗卷虎藏身」，讓他對下聯。王安石想都沒想，脫口就把他在馬家看到的對聯對上了，讓主考官聽後驚嘆不已。王安石很感謝馬家對聯的緣分，於是在回去的路上，又來到馬家門前，並還以助人為樂的態度幫助馬員外把對聯對了上來。誰知馬家老爺聽到他的對聯後大喜，急忙承諾將自己家的千金許配給他，就這樣王安石等於「白撿」來了一位嬌妻。

(7)鮮花燈——幽香彌漫

　　古代的時候，還有一種非常浪漫的燈——鮮花燈。這種燈尤為受到少女與富人家女士的喜愛，她們將鮮花拆開或整朵掛在燈上，熱氣散發出來時，把鮮花的香氣也蒸騰出來，沁人心肺。不知道有狐臭的楊貴妃是不是也常常提著這種燈四處閒逛，以掩飾自己的體味？

　　鮮花燈最常用的有素馨燈、茉莉燈等等，晚上看起來就是一個發著光的花籃，煞是美麗。除了上述的介紹，中國古代的彩燈、花燈還有很多種樣式。什麼柚皮燈、稜角燈、樹地燈、禮花燈、蘑菇燈、玉石燈、豆燈、銅燈數不勝數。樣式也分為掛式、提式、坐式、空飄式、水浮式、景燈式樣樣都有。完全可以說，花燈在古代的中國，已經不是一個照明工具，而是一種極受歡迎的豔麗玩具了。

多米諾——小骨牌大建築

1、從「牌九」到「多米諾」

(1)牌九

　　用長方形的木質或塑膠骨牌一個接著一個排好，然後推倒第一個牌，第二個牌緊跟著被第一個牌碰倒，依次類推，一條骨牌「長蛇」一口氣倒到底。這就是現在流行的多米諾骨牌，十九世紀以後，多米諾骨牌得到了快速的傳播，成為一項世界性的運動，可是誰又能想到，如今的「國際化巨星遊戲」的原身，卻本是一種中國古老的賭博用具——牌九。

　　牌九在中國出現的時間，大約是在宋宣宗時期（西元十二世紀），是百姓們娛樂消遣時候的玩意兒，在宋高宗時期傳入皇宮。牌九也叫做

「骨牌」，開始是由動物骨頭製成，後來也有象牙、木頭，甚至玉石等材質的。

牌九有分32支牌與20支牌兩種，長方體，正面刻有點數，一般是四個人玩。玩的時候還有3～4顆骰子與一個骰盅是萬不能少的，可見其略帶有賭博的性質。若你聽著「牌九」這個名字有些陌生，那麼「麻將牌」聽起來就比較熟悉吧？現代著名遊戲「麻將」就酷似古時候的牌九，很容易讓人相信它們其實是「異卵雙胞」。

⑵漂洋過海變「洋氣」

話說十九世紀的時候，牌九漂洋過海來到了歐洲，360°的大變身也便開始了，名字由「土裡土氣」的「牌九」改為了「多米諾」，「長相、打扮」也洋化了起來，細瘦的牌面變得寬闊了許多，顏色也越來越豐富。當然最重要的還是玩法上的不一樣，之前在中國一直走市井賭博路線的牌九到了歐洲，竟然成為一種可以訓練人們耐心、讓人變得謹慎、開發人們創造力的「體力」運動。

故事還要從一位義大利的傳教士那裡說起：

傳說在十九世紀中期，一位常住在中國的傳教士要回到米蘭住所與自己的親人相見，於是他為每一位摯愛親人都精挑細選了具有中國特色的小禮物做為紀念。禮物被帶回家之後受到了家人的歡迎，一副漂亮的骨牌尤其吸引了他的小女兒多米諾的注意。

在小女兒眼裡這副骨牌精美極了，但是她又如何能得知骨牌的玩法呢？愛不釋手，只好每天將它橫擺豎擺，立起來玩。骨牌雖然是長方體，但依然是扁狀的，立起來並不十分穩固，輕輕一碰容易倒。小女兒很快發現了骨牌的這個特點，並「逼迫」她的男朋友也參與其中，以

227

此來督促他學會謹慎與穩重。沒想到沒過多久，多米諾的男朋友竟然真的一改往日浮躁的個性，變得穩重起來。小女孩的父親為了紀念女兒的「發明」便自己生產了很多類似的牌，並將其用女兒的名字命名，從那以後新生的「多米諾骨牌」在米蘭流行起來，並逐漸風靡了世界。

2、沒有規則就是最好的規則

(1)多米諾世界紀錄

多米諾的規則是什麼？骨牌的數量嗎？多米諾遊戲中從沒有人要求擺出多少個牌才算「及格」或優秀。但是多米諾的吉斯尼世界紀錄卻年年被人刷新：2006年的時候，耗時兩個月完成的多米諾牌以4,079,381枚的成績，刷新了前一年的4,002,136個。2008年，八十八名愛好者合作創下了4,155,476萬個的新成績，讓人瞠目結舌。明年、明年的明年，多米諾紀錄還會繼續的被更新著，正因為多米諾沒有數量的限制，沒有固定的規模，故而它擁有了其他遊戲沒有的「永無止境」的體育精神。

(2)多米諾圖案的出現

為了方便多米諾被「連鎖推倒」，最原始的擺牌形狀其實只是簡單的一條豎排，可想而知單一的豎排如果想排下大量的骨牌是需要極大的空間的，人們為了一次能推倒更多的骨牌，同時又礙於空間的有限，不得不發明出其他的更為密集的擺牌方式，於是「蛇形」擺法誕生了！

蛇形擺法突破了之前的多米諾「不拐彎」的侷限，把幾個多米諾牌稍稍側斜，單條排陣就可以形成一個「曲線」的排陣，只要相離的稍稍

緊密一些，一樣不影響倒牌時的連續性。

人們對多米諾造型的「開發」，從那以後也越來越豐富起來，把牌排成 S 行或是蝸牛狀，不僅看起來更活潑美觀，空間的利用率也大大提高。愛好者們還發明了一張牌倒下同時推倒多張牌的多層次陣型，甚至牌摞著牌的立體陣型，「建築」創意五花八門。

(3)多米諾顏色

想要擺出漂亮的圖案，只靠排放的牌型還不足以達到讓人驚豔的效果。不知是哪一天，追求視覺盛宴的人們不約而同把本來顏色單一的多米諾骨牌紛紛扔進了大染缸，沾滿顏色的骨牌更富有表現力，也更讓人著迷了。利用顏色的差別，愛好者們也可以排出更多的精緻、真實的圖案。

(4)多米諾的力量

玩多米諾骨牌最過癮、最有成就感的，就是在推倒第一個牌的時候，看著自己辛苦立起來的一層一層的骨牌依次倒地。剛開始倒牌的速度還是一個一個很慢地倒下，快要結束的時候倒牌的速度會越來越快越來越快，這個時候觀看者的心跳也跟著加起速度來，直到最後一個牌倒下，大家不約而同地歡呼起來。

只需推動一個牌，第一個牌碰倒第二個牌，第二個牌碰倒第三個牌……其餘的99或999個牌都會在其影響下倒地，這種動力的依次傳遞被稱為「多米諾力量」。「多米諾力量」還有一個重要的特點，就是倒下的牌的動能會根據此牌前面的牌的數量增加而增加。舉個例子來說，第99個牌在倒下的時候釋放的動力會比第9個牌釋放的動力多很多，而

第999個牌倒下的時候釋放的動力又比第99個牌多很多。其原因是每一個牌在倒下的時候不僅傳遞了前一個牌的力量，另外又加上了自己的一部分重力。所以往往我們只是輕輕的推倒第一個牌，但是最後一個牌在倒地時卻重得難以置信。根據這種特性，人們也用「多米諾效應」比喻一件很小的事情透過一系列的過程導致了十分嚴重的後果。

七巧板──幾何與藝術完美結合

1、七巧板的由來

(1)黃伯思的客桌茶几

　　宋代有一個名字叫黃伯思的人，他擅長書法、繪畫，對幾何與圖案也很有研究，並且在朝廷當差，身上有個一官半職。這樣的人在當時往往是最受人歡迎的，他們既不會像不得志的詩人那樣假清高，也不會像位高權重的大官一樣一肚子壞水，滿身銅臭。

　　所以這位黃伯思的朋友非常多，以致於他的家裡幾乎天天來客人，今天是三、五個好友、明天又是七、八個同僚，總之家裡是天天有客人來。這可愁壞了黃伯思的妻子，其實家中還算殷實，也不差那幾個人的口糧，苦惱的只是座位坐席的問題。黃某整天請來的朋友數量差距太

大，對桌子的要求也不一樣，四個人用正方桌最好，可是如果是五個人就要用圓桌子了，人數再多一點，五個人的桌子還不夠用。因為那個時候折疊桌子還沒有被發明出來，所以每張桌子都要被平擺在家裡，黃家的地方也並不大，放了這各式各樣的桌子，家裡幾乎再也放不下其他的東西。

黃伯思怕妻子因為桌子的事情反對自己帶客人回家，於是抽出幾天時間自己動手，做了中國史上第一套，也是最有名的一套「多功能組合茶几」——「燕（宴）几」。這套「宴几」由六張長方形的小桌子組成，可以根據客人的多少，來調整桌子的擺放。兩個人的話用一張小桌子就夠用了，若是六個人，可以將幾張桌子拼成一個六邊形，隨後在六張桌子的基礎上，黃伯思又經過改進，加上了一個小几，總共七塊，拼在一起，恰好可以是一個完整的大長方形。

從那以後，無論黃伯思家來幾個人，都難不倒黃伯思的妻子了，她總能用這幾個有限的茶几，變換出各式各樣餐桌格局。更加讓人覺得有趣的是，黃妻後來，竟然慢慢的對這七張桌子越來越癡迷，她覺得這樣一個長方形裁出的七小塊，竟然能有如此多的變化，簡直是不可思議。

再後來，「宴几」傳了出去，愛玩的人們，把「宴几」縮小並用木板代替，當成一種玩具來玩，變成了七巧板。

(2)燕（宴）几的跟風之作——「蝶翅几」

有原創就一定有跟風，明代的戈汕依，就依據「燕几圖」的樣子，將其經過改良與豐富，變成了「蝶翅几」。蝶翅几的整體形狀就像是一個展開翅膀的蝴蝶一樣，它分別由十三個不同大小、不同形狀的三角形組成。

因為蝶翅几的模組比「宴几」多，所以拼擺的方式與組合也比「宴几」多一些，當時人們曾用蝶翅几擺出過一百多種圖形。不過我想戈汕依發明蝶翅几的原因，卻完全不是因為家裡的桌子不夠用了。

在「蝶翅几」被發明出來的明代，「七巧板」已經基本定型了，並因為其有很多變幻的方法，能擺出各種圖形甚至文字，故而深受人們喜愛。人們用它拼成各種吉祥的圖案來慶祝節日或喜慶的日子，清代陸以湉的《冷廬雜識》卷一中寫道：「近又有七巧圖，其式五，其數七，其變化之式多至千餘。體物肖形，隨手變幻，蓋遊戲之具，足以排悶破寂，故世俗皆喜為之。」可見七巧板在清代已經深得人心。

(3)七巧板源自日本？

七巧板是中國唐宋時期的發明，在明清時代廣為流傳，也傳到了國外。十八世紀，七巧板傳到國外轟動一時，歐洲人稱它「唐圖」，意思是「來自中國的拼圖」。

但日本人卻堅持七巧板是他們的發明。日本早在1742年就出版過一本叫做《清少納言智慧板》的類似七巧板遊戲的書，而中國現存可考的最早有關七巧板的書《七巧圖合璧》是1813年才出版。據瞭解，日本也的確有與「七巧板」類似的遊戲，但是分割方法與中國不同。

日本研究者指出，中國的「茶几變形說」是值得懷疑的，因為如果七巧板早在唐宋就被發明出來並受人歡迎，那麼應該在對外貿易開放的唐宋就傳到海外了，何以等到明清時代才被人知曉。這說法聽起來倒也有幾分道理。

2、七巧板的數學規律是巧合還是蓄謀？

七巧板中蘊含了豐富的巧妙幾何現象，這種看似平凡的分割，事實上包含了畢氏定理等很多神祕的幾何學。

如今的七巧板的完整圖案為一個標準的正方形，將其拆開成七塊後，我們可以得到兩塊同樣形狀、同樣大小的大等腰直角三角形（右下角）；兩塊同樣形狀、同樣大小的小等腰直角三角形（分別與正方形與平行四邊形組成直角梯形）；一塊中型等腰直角三角形（左上角）；一塊正方形；一塊平行四邊形。

神奇之處是它們之間的關聯性：

①中號三角形的面積是大號三角形面積的一半。

②小號三角形的面積又是中號三角形面積的一半。

③正方形與平行四邊形的面積相等。

④正方形與平行四邊形的面積又與中號的三角形面積相等。

聽到現在，你是不是有一點點迷糊了？這麼多的規律，是發明者故意安排的，還是僅是一種巧合呢？現在就為你解開答案！

這些圖形中三角形大多等腰，面積上也有關聯，其實是跟七巧板切割時候的選點有關係，如果細心一點你會發現，七巧板在選切割點時，選的全部都是邊長的中點。這就難怪了，利用畢氏定理一證明，道理顯而易見。瞭解了七巧板的這個特點，你還可以自己在家用硬紙板也做出一個七巧板來。

3、拼出各種七巧圖案的技巧（獨家、絕密）

如果不查資料，請你憑印象猜猜七巧板可以拼出多少種圖案。一百種？太少啦！三百種？還是少！七塊木板，難道能拼出五百種圖案？哼哼，你還是小看了七巧板！

有人專門統計過，用七巧板，足以拼出一千六百種以上絕不重複的圖形。飛禽走獸、日月星辰、漢字英文……都可以用這七塊木板表現出來，並且姿態神色俱全，保證不僅形似，而且神似。看過藝術家們活靈活現的作品，我們自己也難免心癢難耐，別急，現在就來總結出一些拼擺七巧板的技巧，保證人人都能「妙板生輝」。這可是絕無僅有的獨家祕笈啊！

(1)如何拼擺人類

當小朋友要求你為他用七塊木板拼成各種姿勢的小人兒時，你能滿足他的需要嗎？要想拼擺人類，我們首先要抓住人類的體型特點。有這樣一個簡單的規律你可以記牢：正方形做頭，小三角形做腳，腰要細，手足尖。

如果你正拼一個站立的人，那麼你會發現上述的規律十分好用，因為正方形較粗，普遍不能做四肢，做軀幹又會顯得太小，所以無論是體積還是形狀，做頭最合適。而人的手足與整個身體看來，本來就是非常小的，所以用一個三角形或者平行四邊形的尖角掠過就好。

如果你拼的並不是一個站立的人，而是在拼一個划船的漁翁，那麼船的形狀是很主要的，你可以省略漁翁的下半身，然後用一個中三角型和一個小三角形做一個戴著斗笠的腦袋。

(2)如何拼擺鳥禽

要拼鳥類，就一定留出一個尖尖的三角形來做「它」的頭。鳥類通常沒有腰，所以可以省掉幾個板塊，這些板塊可用來表現翅膀、脖子、尾巴等部位的曲線。通常鳥類的腳都是被省略掉的，只有極個別的情況下，人們會用小三角形將它的腳表現出來。

(3)漢字的拼法

七巧板也可以用來拼漢字，但是有侷限性的，因為有些漢字的筆劃過多而精細。但是想用七巧板拼一個六劃以內的漢字還是沒有問題的。一個平行四邊形加一個小三角可以組成一個「豎」；三角形傾斜一點就是一個「撇」；「豎」下面再擺一個三角，就是「豎彎鉤」；「點」如果處在重要的位置就用小三角代替，若不重要，可以省略。

同樣的道理，若肯花心思，還可以用拼漢字的方法拼出26個英文字母與1～9的數字，甚至用七巧板寫一個單字或一句話，也未嘗不可。

第八章

搞笑也是一種不羈——

荒誕爆笑類

摔強漢──鍥而不捨方成大事

1、「摔傻狗」──滑輪原理

　　摔強漢方言又叫「摔傻狗」，是山東青州一帶流行的一種體能遊戲。名字雖然「惡俗」了一點，但是實際上遊戲本身還是很吸引人，很有特色並且是耐人尋味的。

　　「摔傻狗」遊戲利用的是定滑輪的原理，將一根繩子穿過高處的一個圓軸，繩子的一端牢牢繫著一個塊木板，人們可以站或坐在木板上，雙手拉繩子的另一個端點，漸漸把自己給「吊」到高處。

　　「摔傻狗」的裝置有高有矮，有的可以達到兩公尺多，所以也有一定的危險性，玩家必須採取一定的防護措施，以免不慎摔壞自己，從兩公尺多高的地方無任何保護措施而墜落，可不是鬧著玩的。如今，山東

省的一些公園已經將這個遊戲開發為遊樂項目，前去遊玩的遊客爭先恐後想要去做一次「傻狗」呢！

2、心急吃不了熱豆腐

「摔傻狗」並沒有想像之中那麼簡單，這也正是其遊戲有趣的地方。遊戲的名字已經告訴人它要「摔傻狗」了，但是依然有很多人「不信邪」，勇往直前的上去「被摔」，甚至摔過一次不服氣，還要再接再厲。

想要憑雙手把自己給「拉」上去，最大的障礙並不是力氣大小，而是一個平衡的問題。一根長長的繩子僅靠一個小圓軸懸掛，靈活性非常強，可以想像只要一點點力，鐘擺就會擺個不停，同樣的道理，吊在半空中的人想要保持穩定，當然絕非易事。

玩這遊戲想要一次成功的可能性很小，通常人們需要摔上個七、八次，細心總結經驗之後才能夠把握規律，順利升到頂端。急於求成不善於總結反省的人常常欲速則不達，脾氣火爆的人玩此遊戲更是有趣，只見他們被摔幾次之後又焦又躁，瞄著兩根繩子的眼睛直向外冒火。可是他越是這樣，「摔傻狗」就越不吃這一套，一人一物兩個好像是較上了勁，這便樂壞了旁邊看熱鬧的人。大家看著一個脾氣火爆的人，以各種姿勢在兩根繩子面前摔倒，倒栽蔥、狗吃屎……「火暴脾氣」到最後不得不服，只好從頭總結，放平心態，下決心只攀最後一次，成功與否已經無關緊要，偏偏就這一次，他成功到達頂端。「摔強漢」名字由此得來，告誡人們需戒驕戒躁、需善於反省、需鍥而不捨。

3、攻打城牆生死攸關

北宋時期，當時的人也「摔強漢」，只不過那時候人們可不是拿著它當做一種遊戲來玩，而是將它利用於戰爭、偷襲。

北宋末年，金人進攻中原，青州地理位置十分重要，是兵家的必爭，金軍明白其中厲害，於是直奔青州而來，不過北宋政府當然也懂得這個道理，早在修城的時候就做好了防禦的準備，青州四周的城牆高足有六公尺，防的就是北方威脅。

金軍攻到城下一看，頓時「傻眼」，沒想到青州城牆如此之高，沒有帶任何器械的他們，連人家的大門都搆不著，談何攻城呢？鋌而走險，冒死攻城，結果軍隊連連受挫，無奈之下，帶頭將軍不得不下令暫時撤退。

大概真的是「天不留宋」的原因，就在所有人都以為「金軍攻打青州無望，金軍沒戲了」的時候，金軍的一名將領突然狗急跳牆，從套馬的繩索那裡得來了靈感，發明出一種可以幫助攀岩的「循環繩索」，整個金軍又看見了希望。士兵們馬不停蹄地趕製繩索，並加以訓練，而後殺回青州，攻城時，他們利用這種繩索，一個個自己把自己「吊」上了青州的城門，佔領高地，終將青州攻陷。

誰知，來到青州城裡的金軍，非但沒遭到負隅頑抗，反而得到了大家的歡迎，因為北宋政權的統治搞得百姓民不聊生，大家正期盼著新政權成立呢！這種感謝當然也順帶附加在幫助金人勝利的「循環繩索」上，為了「感謝」這種繩索給自己帶來了「新生活」，青州百姓每逢清明，便架起繩索，後來，逐漸成為一種遊戲了。

畫餅充飢的升官圖

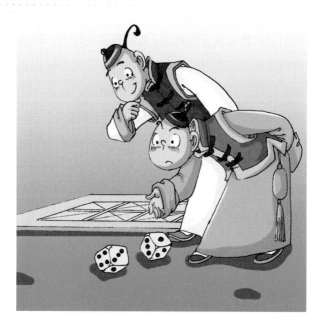

1、明代時候的「大富翁」

　　「升官圖」是中國明代時出現的一種遊戲，其性質與如今的「大富翁」有著驚人的相似。它們都由一副棋盤與骰子組成（「升官圖」也有用陀螺代替骰子的），然後依據骰子擲出的點數，在棋盤上找到相對的判詞，根據判詞一點點「晉升」或是「被貶」；「發財」或是「賠本」。

　　「升官圖」中，玩家可以憑藉九分運氣加一分頭腦，從名不見經傳的「白丁」，升為首屈一指的「太師」，並光榮地告老還鄉（榮歸）。到了清代，「升官圖」還有了各式各樣不同內容的版本，比如《紅樓夢》版的「地點陣圖」、八仙過海的「仙點陣圖」，無論是古是今，是

人是神，有社會就有階級，有階級就可以被編排為「升官圖」。

　　現在想想這些遊戲其實有些搞笑，分明是古時候的小老百姓們在現實社會中不能飛黃騰達，便發明了這種「升官圖」來「聊以自慰」，顯然是有畫餅充飢白日做夢的成分！不過也有人說這「升官圖」是百姓對當時政權的諷刺嘲弄，表達著人們對官場的不屑與厭惡，看似大俗，實則大雅。「升官圖」也是非常流行的年俗，古時候每逢春節，家長們便鼓勵孩子徹夜玩「升官圖」，希望以此激起孩子們對權勢的嚮往，並祈禱在新的一年中他們能夠「仕途」大好，連連高升。有的人眼巴巴為了過把當官癮，要嘛是三、五個人聚在一起把朝廷「愚弄一番」，亦或者是透過遊戲讓自己的孩子意識到當官的好處。人們玩「升官圖」的時候，還真可以說是「各懷鬼胎」呢！這「升官圖」滿足了各種人的心裡需求，也怪不得能受到大家一致的「喜愛」。

2、升官圖「升官體制」逼真

　　升官圖雖是遊戲，但它對於衙門、官位的設置，升官的過程的模擬卻是毫不馬虎。如果能將遊戲中的等級制度爛熟於心，那對明代的官位認識的也就幾乎十有八九了。為了使遊戲更加的豐富逼真，「升官圖」中還分有不一樣的「出身」，並且人人都有「銀票」，不時的還需要互相「送禮」，儼然是一個真實的微型官場！

(1)德、才、功、贓

　　用來玩「升官」的陀螺上，會有四個面分別刻有「德、才、功、贓」字眼，玩家轉到哪一個字，就根據這個字在其現有的身分下邊的判詞進行「升遷」或「貶職」。四個字在不一樣的身分中起到的作用也不

一樣。

「德」的意思是品德高尚；「才」的意思是富有才華；「功」是說辦事牢靠；「贓」則有貪贓枉法。所以四個字中，通常「德」升的最多，「才」次之，而「功」在某些職位可能得到升遷，在某些身分可能只是保持原位，「贓」也同樣，在一些時候可能被貶，一些時候保持原位。才區區四個字，很具體地就把古時候的獎罰標準模擬了出來。

(2)十五個出身

遊戲一開場人人都是「白丁」，大家第一步就是按順序依次轉陀螺，第一輪旋轉又被稱為「科舉」，透過這次「科舉」，參加遊戲的每一個人都將獲得一個「出身」，而後才在「出身」的基礎上開始踏上漫漫「官路」。

遊戲中十五個出身由低到高依次分別是：「白丁、童生、案首、監生、生員（秀才）、廩生、貢生、舉人、解元、進士、二甲、會員、探花、榜眼、狀元」。

其中，白丁就是無官無職的平凡的不能再平凡的平民百姓，在十五個出身中地位最低，升遷機會十分小。「秀才」或者「舉人」則是已經被社會認可為有學識的人，相當於一隻腳已經邁進了官場。「探花、榜眼、狀元」是殿試中的前三名，考取了這樣的功名，便十分容易出人頭地，「高官厚祿」指日可待。

(3)六十多個官職

明代的「升官圖」遊戲中，共約有六十幾個官職。這六十多個官職共可以分為九品，每一品又分為「正」、「從（副）」兩個等級。其中

地位最高的是「一品大員」，地位最低的品級則是「九品芝麻官」。

在遊戲中，太師、太傅、太保是六十幾個官職中最高的三個權位，而在九品之外，還有「未入流」的低等官職。整個遊戲上上下下加起來，基本囊括了大明代所有的官位，仿真程度可見一斑。

(4)朝廷的十三個衙門

古時候所說的「衙門」，就是現代意義中的政府行政機構。不一樣的「衙門」掌管不一樣的部門，處理的事物也不一樣。

最風光的「傀儡」內閣衙門：內閣衙門是整個衙門機構的中樞，統管除「六部衙門」以外其他十一個衙門，是十三衙門中權利最大的一個。聽起來很厲害，但實際上「內閣大官」們多是一些皇帝的傀儡，小事情他們懶得聞問，關鍵的大決策又礙於「六部衙門」的牽制不能獨立做主。不過這方的官員倒也樂得清閒，官大又不忙，是出了名的肥差、美差。

六部衙門，真正的權力中心：六部衙門是吏部、兵部、刑部、禮部、戶部、工部的總稱，這六部全部直接聽命於皇帝，分別掌管國家的人事組織、軍事力量、司法、教育文化、財政和建設。仔細想想就會發現，幾乎所有稍微重要的部門都被囊括在這六部裡了，所以說，十三衙門中它才是真正的權力中心，也可見中國當時還真是徹底的「皇帝說了算」！

值得一提的是，六部中的每一部的執政手法都各有特色：兵部人高馬大，凡是喜靠武力解決問題，歷朝歷代的「篡權奪位」都少不了他們的參與，所以，他們即是皇帝最強大的幫手，也是讓皇帝最頭疼的叛徒；刑部做事一向殘忍且不分青紅皂白，朝野題材的小說和電視中凡是

提到了刑部就準沒好事，等閒之輩往往有去無回，並且刑部裡面的人物必定猙獰、手段殘忍，四個字概括刑部那就是「人間地獄」；禮部裡的人大多是一些老得腰都直不起來的忠良之才，這一點倒是與現代很像，電視劇裡跪在地上不肯起來，求皇上「三思啊」的人多是禮部的；戶部因為與商務掛上了鉤，所以是貪污腐敗、受賄最嚴重的一個部門，此部官員們個個的腦滿腸肥、貪得無厭，著名貪官和珅二十八歲就擔任「戶部尚書」，並且一當就是二十一年，幾乎貪掉了半個大清國。

古老的翰林院衙門：翰林院這個機構，在中國歷朝歷代都一直存在，在明代時的作用是負責修書寫史。這個部門其實很重要，但是由於總牽扯不到什麼敏感重大的事項，所以它是十三衙門中最沒有官府氣息的，最不像衙門的「衙門」，不過此機構中才子很多，每個人幾乎都是才高八斗、出口成章，紀曉嵐就是翰林院的大學士。

督察衙門：督察衙門類似於現在的監察院，是最高的監察機構，不過那時候督察衙門可不時興自我檢舉，督察衙門的官員要嘛是絕對清廉，要嘛就是監守自盜、警匪一家。

九卿衙門是六部之外的獨立部署；按察司衙門是司法監察機構、布政司衙門掌管財稅及其他一些瑣碎的事情。依據不同的地區還有京府衙門、京縣衙門、外省衙門、外府衙門、外州衙門、外縣衙門六個掌管地區的綜合衙門，總共這十三個衙門，構成了明代的整個政權機構。遊戲中的官位，也是貼合這十三個衙門一一設立的。

3、遊戲升官也要「票」

在遊戲中，想升官除了要有「運氣」，還要有「家底」，最起碼你

的「票子」要能支持你在「官場」中的必要應酬。這裡說的「票子」當然就是「銀票」，也就是「錢」。

「升官圖」中一共有九十張銀票，甚至還分有五兩、十兩之分，在遊戲一開始的時候，人們把銀票分給每一個參與者，然後規定出一份「禮」是多少銀兩。在玩的過程中，玩家要按照棋盤上的小標註進行送「禮」。「禮」還有「大禮」、「小禮」之分，棋盤上同樣會註明什麼樣的情況送什麼樣的「禮」，例如所有的玩家都要給「中狀元」的人送大禮；所有的人都要給「榮歸」的「太師」送大禮；同一個「衙門」中，官級小的人要向官級大的人送一份小禮……怎麼樣，夠逼真吧！棋盤上的官場雖小，卻也是五臟俱全呢！

擊打瓦，簡單粗暴

1、擊壤歌的爭議

相傳擊壤在堯那個時代已經出現了，晉皇甫謐《高士傳》卷上講了這樣一個故事：說是在堯那個年代，一個叫做壤夫的老人在擊壤，旁邊觀看的人不禁感嘆說：「真偉大啊！這都是堯帝的恩德！」壤夫聽了撇撇嘴，回答道：「我白天工作、晚上休息、自己鑿井引水喝，自己種糧食吃，堯帝幫上什麼忙啦？」好一副悠閒的畫面，好一句瀟灑的回答！當然，上文是經過翻譯了的。原文的擊壤歌是「……壤夫曰：『吾日出而作，日入而息，鑿井而飲，耕田而食，帝力於我何有哉！』」

有人認為，《擊壤》歌是中國最早的一首詩歌，是太古之作、所有詩歌的源頭。但是這種說法很快就遭到了人們的反駁，甚至有人乾脆就

指責《擊壤》根本就是人們偽造的，因為無論是從內容上還是語言上來說，都不像是那個時候的風格。事實上這推理確是可信的，但看那句「觀者曰：『大哉！帝之德也。』」，這樣歌功頌德的口氣，怎麼可能出自那個淳樸的時代呢！如果《擊壤》果然是後人偽造出來的，那麼研究人員又說了，當屬儒家的嫌疑最大，因為他們向來打著「祖述堯舜，憲章文武」的口號。

除了時代的爭議，在《擊壤》的內容上也存在著爭議，前面幾句的意思很明顯，翻譯者主要是針對最後一句「帝力於我何有哉」。有人把它翻譯成「皇帝給我出了什麼力」，也有人譯為「皇帝給我權力我也不要」，還有人說那句是「皇帝的偉大和我有什麼關係」。不過總而言之，表達的是壤夫對生活的滿意與對皇帝權力的不屑一顧。

其實不管《擊壤》歌到底是出自什麼時候，也不說它的最後一句究竟該怎麼翻譯，至少《擊壤》歌告訴我們一點，那就是擊壤這種遊戲在很早很早的時候就已經出現，並且已被廣為傳頌。

2、擊壤簡單粗暴

擊壤遊戲雖然簡單，但也正因如此，看或聽起來更為貼合人的本能，有讓人躍躍欲試的感覺。關於擊壤的玩法古書上也有現成的記載。《藝經》說：「壤，以木為之，前廣後銳，長尺四，闊三寸，其形如履。將戲，失側一壤於地，遙於三四十步，以手中壤敲之，中者為止。」

其實就是說將一個類似鞋子形狀的木頭塊插在土裡，然後退後一段距離，用手中的另一塊木頭去打插在土地裡的木頭，直到打中為止。不

過若想在四十步遠的地方打中一個鞋子大小的目標，對打者所用的力度與方向還是有一定的要求的，需要「卯足了勁兒，瞄準了地兒」，不如想像般那樣容易。手臂力氣小的孩子還得要離得近一點，才能擊中目標。

清代周亮工的《書影》一文中說：「秣陵童謠有『楊柳黃，擊棒壤』。」從童謠中可以推斷，那個時候「其形如履」的「壤」已經發展成為棒子模樣了。再往後，「擊壤」遊戲發展成為「打髀石」、「打瓦」、「打磚頭」。這些遊戲的方式都是類似的，主要的差別是「玩具」的材質不同。

「打髀石」是遼代時蒙古族以及其他少數民族的叫法，玩具是用牛羊等動物的髀骨中間填滿金屬製作而成的、。

「打瓦」是明代以後的叫法，被打的東西是瓦片或石塊，每次打中瓦片會發出清脆的巨響，如果孩子力氣大，能將被打的瓦片擊倒，將會迎來一陣喝采。

「打皇帝」又叫「打磚頭」，孩子們的玩具變得更加「重量級」了。

3、打獵得來的靈感還是祭祀用到的器具？

模仿打獵時的動作、對土地的膜拜、預測秋收的占卜形式，這三種說法你更傾向於相信哪一種呢？

擊壤遊戲古老而神祕，所以引得好多專家、學者喜歡對它大加揣摩。有人說人類最開始捕食動物時，還沒有發明弓箭，那個時候主要靠用石頭投擲，擊壤的動作與那時的捕獵動作像極了，所以擊壤必是從那裡蛻變來的。

也有人說，擊壤歌聽起來很像是祭祀的時候朗誦的歌詞，再加上那個時候的人祭祀活動非常頻繁，他們相信大地有地神，海洋有海神，作物有稻神，所以擊壤很有可能是對大地之神的一種膜拜。

還有人說，擊壤純粹是一種對秋天的收成的占卜活動，擊中了表示這一年的收成會非常好，擊不中則說明這上一年可能要白忙了。總之大家七嘴八舌，拼命的要為擊壤的起源找一個「合理」的說法，怪哉，偏偏誰都不願意相信擊壤本身是以一種遊戲「出道」的。

4、兒時「打瓦」的遊戲規則

(1)擺瓦

孩子們首先會選一些磚頭過來擺「瓦」，每塊「瓦」要有間隔的一字排開，瓦塊數量必須比參與遊戲的人數少一個，這一點是十分重要的，必須要保證有一個人沒「瓦」可打，這樣才能分出輸贏。

(2)扔「告石」

參與遊戲的人，必須為自己選一塊大小適當並且堅硬的石頭，做為「告石」。然後在擺好瓦之後，每人依據自己的個人情況將自己的「告石」扔出去。

(3)打瓦

現在每個人可以來到自己剛才扔出的「告石」的著地點，用「告石」開始打瓦了。告石扔得遠的因為比較有難度，所以可以優先打瓦，其餘的人依此類推。

⑷淘汰出「閻王」

按照上面的規則打下來，打倒「瓦」塊算過關，沒打到瓦塊還要第二次比賽。因為瓦塊比人數少一個，所以到最後，總會有一個「倒楣鬼」被淘汰出來。

⑸蹂躪「閻王」

「揪耳朵」、「捶脊背」，小朋友對待「閻王」可是毫不留情的。我記得小時候玩的時候也沒有什麼固定的懲罰方法，大家都是想到什麼「酷刑」就用什麼「酷刑」，一個個小「崽子」們淘氣得很，聯合起來欺負「閻王」，讓人深刻理解到什麼叫做「天真就是最大的殘忍」。

無聊時與大象嬉戲

1、暹羅人的「大塊頭」朋友

　　暹羅（今泰國）地區，早在四千多年前就有馴象的歷史。暹羅人以大象為傲，不僅把大象搬到了國旗上，還認為自己的疆土形狀就是一個象頭。

　　大象在暹羅受到人們的喜愛，白色的大象更是被當地的人們奉為神獸，是祥瑞的象徵。五百多年前，暹羅與緬甸曾經就因為一頭白象而大動干戈。為了增加皇族的貴氣，歷代的泰國君王都會被配給一頭專屬的白色的大象，並且人們會為這頭大象取一個專屬的封號，白象在泰國人心中尊貴的地位可想而知。

　　但是人們的「喜愛」，對大象來說卻不見得是一件好的事情。因為

人類對白象的崇拜，本來就稀少的白象遭到嚴重的擒捕，據說到後來，聰明的母象為使自己的孩子免遭厄運，便把生下來的白色小象用泥巴塗黑，希望牠們能因此逃過一劫。

2、閒時和大象做遊戲

暹羅人的遊戲無外乎拔河、飲酒、賭博、賽跑等等，特別的是，他們的玩伴除了人類，還有他們親密的好友──大象。長相兇悍的這些大傢伙，由於長時間接觸，已經與人類建立了相互信任友好的關係，所以脾氣還是很溫和的，並且牠們還非常的聰明機靈，玩到高興的時候，你會很容易忘記牠的「特殊身分」。

(1)與大象拔河，「自不量力」的老遊戲！

泰國的小伙子把和大象「拔河」當作一項極為有趣的遊戲。當然這遊戲不可能是一對一的「單挑」，人類必須「以多欺少」，才有勝利的可能性。一頭成年的大象，體重就有四噸之多，就算牠毫不用力地往地上一坐，也夠一群大小伙子拖上好半天的了，可嘆這到底是誰發明的遊戲，不是明擺著的「螞蟻撼大樹」嘛！

在每一年新年期間的賽象大會上，與大象拔河更是必不可少的一項遊戲。大象的身體被套上繩子，五十個彪形大漢上場，喊著口號往反方向用力，可是大象根本就像沒有感覺一樣，紋絲不動，屁股衝著「對手」們，悠閒地把小尾巴搖來搖去。說不定心裡還在納悶：「不是說要拔河嗎？這幫人怎麼還不開始……」

(2)「象跨人」遊客覺得有趣，大象卻很無聊

「象跨人」是到曼谷旅遊的遊客們必點的一個節目，人們爭先恐後的肚皮向上躺在大象的腳前面，然後驚喜地看著大象的腳從自己的腦袋上慢慢晃過，落在了距離自己不遠的空地上。大象越是毫無誤差，人們就越是屢試不爽，覺得十分有趣。

大象跨越人，其實並不是一個多麼神奇的現象，越過障礙物能有多難呢？所有的動物好像都有這種能力的，人們未免也有些太大驚小怪了。或者人們之所以對這個遊戲迷戀根本就是另有原因的，大家所「貪圖」的，也許是那一份龐然大物擦肩而過的驚險吧！只是卻累了大象，如果牠也會抱怨，一定要說：「這些人類真奇怪，沒事幹嘛躺在俺的腳前擋路呢！俺想掉頭，馴獸師哥哥還不答應，就給俺留那麼小一點空地走路，看的俺眼睛好暈哦……」

(3)「象兄弟」是酒鬼也是賭徒

大象不僅會與人們玩體能遊戲，「智力」遊戲也在行喲！泰國人說，大象還會與人一起「賭博」呢！大象與人分別在一個盤子裡放入同樣多的硬幣，然後人轉過身去，再轉回來，盤子還在，那麼算人類贏，盤子裡的錢就歸人所有。同樣地，再次放入硬幣，然後大象轉身，再轉回來，發現盤子已經不見了（因為大象轉身慢，人有足夠的時間把盤子藏起來），那麼還是算人類贏，這樣幾次下來，大象的工錢就讓人給騙光了。聽起來很明顯是人們在詎大象，不過大象倒是樂在其中，不計較很多。

大象非常願意喝酒，人們在高興的時候會邀來與自己「要好」的大象，一起「喝上一杯」，但是為了安全起見，大多數人不敢讓自己家馴

254

養的大象喝太多。想一想，那麼一個龐然大物，假如真的喝醉了耍起酒瘋來，那後果可是不堪設想的！

　　泰國人與大象玩的遊戲還有很多，撿東西、賽跑、騎鼻子等等，在以前沒有其他玩具的時候，孩子或青年們最快樂的閒暇時光就是聚在一起與大象玩耍，那個時候大象隨處可見，對人也十分的友好。而現在在泰國，大象的數量只剩下一萬多隻，並且野生象一旦發現人類，會盡量躲到遠遠的，怕會受到捕殺。

古代老外愛玩火──歐洲篝火節

1、熊熊火焰，為何讓古代的老外百般迷戀

(1)火是當時的「洗滌靈」

　　歐洲人喜愛篝火，很大一部分是因為他們偏執的相信，熊熊燃燒的火焰能驅趕妖魔、疾病、細菌、霉氣等等，總之就是能讓一切變得徹底乾淨。

　　可以吞噬一切的大火，被當時的人們形容為是一種清洗方法，並且，很明顯人們相信它能「清洗」掉一些水無法清洗的東西。

　　在中世紀的德國、英格蘭、蘇格蘭、愛爾蘭等很多地方，人們有著點「淨火」的習俗。所謂的「淨火」就是把整個村子的火都滅掉，一點火星兒都不留，然後村民指派幾個特定的人，用兩根木頭重新轉出火

星，點燃一堆篝火。這樣的「淨火」被說成有著非常神奇的治病驅魔等功效，村民先是趕著牛、羊等牲畜在淨火上越過去，然後自己跑到「淨火」燒出來的火灰上蹦跳打滾（認為這樣會使自己變得潔淨）。如果自己家裡有生病的人，村民便乾脆抓一把火灰，回去塗在自己的親人身上或是泡水給他們喝下去，傳說如此便能藥到病除。最後剩下的「淨火灰」也不能浪費，村民們會把它們與水混合後四處噴灑，道路、馬廄、牛棚，用法與現在的消毒劑類似。

　　人們漸漸的也把火焰做為一種強大的攻擊武器，用來驅趕惡靈、魂怪、女巫、吸血鬼等等。不過這種「攻擊性」也顯然是淨化力量的一種昇華，畢竟惡靈、吸血鬼也都是污穢之物。

(2)崇拜太陽

　　也有一種說法是，人們喜愛篝火完全是出於對太陽的崇拜與嚮往。古時候沒有現在這麼多的先進設備，人類所有的一切都要仰仗太陽的庇護。太陽給人們帶來了光明、溫暖，決定了萬物的生長、成熟、死亡。所以當有一天人們發現了一種與太陽非常相似的東西──火的時候，大家別提有多興奮了，人人把對太陽的崇拜、尊敬轉移到了「火」的身上，一有空閒，人類便對著火訴說心中的傾慕之情，開心的時候大家圍著火堆歡呼雀躍，恐懼的時候大家圍著火彼此安慰，火就相當於一名太陽派來地球的友好的使者，代替太陽接受了人們的膜拜。

2、沒完沒了的篝火時光

　　古代的老外愛篝火，一年要舉行好多次「篝火節」，不分四季，冬、夏都有。不過整個歐洲的「篝火儀式」都有一個共同的特點，那就

是都在晚上舉行，因為晚上的鬼魂出沒頻繁，並且夜間太陽不在，不會搶了篝火的風頭。

(1)四旬齋篝火節

四旬齋篝火節在四旬齋的前一個禮拜天舉行，法國北邊、比利時、德國等許多地方有著這樣的風俗，瑞士民間把這一天叫做火花星期日。四旬齋篝火節的時候，人們選擇高地把火點燃，儀式過後還要舉著火把在村子裡走上幾圈。

(2)復活節篝火節

復活節篝火在復活節週日的前一天（也就是週六舉行），所有天主教堂在這一天都要熄滅所有的火，而後用火石或者放大鏡重新點起火焰。有一些國家和地區會在教堂點燃新火之後用新火燃起篝火，舉行篝火儀式。

(3)貝爾坦篝火節

貝爾坦篝火節是一個非常著名的篝火節，一直到十八世紀人們還依然保留著貝爾坦節篝火的習俗。蘇格蘭、愛爾蘭、瑞典等很多地方，將這一天當作一個重大的節日。

以前每年的五月一日，人們點燃貝爾坦篝火，而後圍著篝火聚餐，吃粥和一種名為「貝爾坦餅」的餅，眾多的貝爾坦餅中一定有塊是與眾不同的，拿到那一塊餅的人會被稱為「倒楣的貝爾坦老巫婆」，並且一年不會有好運。

(4)仲夏、仲冬篝火節

　　仲夏篝火節不僅在歐洲流行，甚至在北非的穆斯林民族與阿拉伯語的部落也很流行。仲夏與仲冬節日期與夏至、冬至的日期差不多，這兩個時間正是太陽在軌道中發生明顯變化的時間，古時候的人們很有可能發現了太陽的這種變化，故而點篝火慶祝。

(5)萬聖節前篝火節

　　萬聖節的時候歐洲人也要點起篝火，甚至在還沒有「萬聖節」這種叫法的時候，每年10月末的篝火就已經被點燃了。傳說這一天會有很多的巫婆、鬼怪出來，所以大家一定要點燈點火驅魔。

(6)隨時隨地的野火

　　除了以上那些固定時間的篝火節以外，「老外」們還會隨時隨地的不定期舉行篝火節，之所以「不定期」，是因為村民們也不知道具體哪一天、哪裡會發生火災！不過一旦火災發生了，只要不傷及人的性命，大家就不會急著去把火撲滅，而是圍在一起，歡聲笑語的等著這場火自動熄滅為止。這樣的「不請自來」的篝火，又被叫做「野火」或是「活火」，也和其他篝火一樣具有驅魔、清潔等等「功效」。

3、篝火節目，很high很怪誕

　　雖然篝火的日期有很多種，各個地區的習俗也稍有不同，不過整個歐洲的篝火節還是有很多相似的地方，例如很多怪誕又很「眼熟」的篝火保留節目：

(1)跨火

在古時候的篝火日子，歐洲大部分地區的人們會讓動物在火上跨來跨去，人們也常常自己在小堆的篝火或篝火堆上蹦蹦跳跳。玩這種「遊戲」可不是為了緊張刺激，而是當時的人們堅信，這樣在火上運動能去除身體裡的疾病與不好的運氣。

(2)燒貓

遠古的篝火節時，人們經常把活生生的貓丟到火中燒掉，認為這樣便能趕走邪惡的魔鬼。貝爾坦篝火節中就常常能發現動物的骸骨。另外除了燒動物，歐洲人在所有的篝火節上都有焚燒稻草人、人偶等習俗。據分析，這種焚燒貓或稻草人的節目，目的就是為了「懲罰」並驅趕邪惡。被火燒的稻草人通常代表著女巫，而貓在以前被看做是巫婆的寵物。

除了貓與稻草人，人們偶爾也焚燒羊頭、豬等，但那些東西往往是做祭祀或祈福所用。

(3)扮怪獸

兩千多年前，居住在愛爾蘭的塞爾特人相信死神Samhain會在10月31日（萬聖節前夕）重返人間，並找尋替身將其帶走，當時的人為了嚇走死神，於是身披獸皮妝成恐怖的模樣，從此以後這項習俗便被保留了下來，每一個在萬聖節點篝火的民族都漸漸穿上了奇裝異服並大吵大嚷個不停，據說這還是歐洲化裝舞會的起源呢！

(4)祈禱

在點篝火的時候，古代的歐洲人口中無不唸唸有詞，不過大概的意

思都是在祈禱無災無難糧食大豐收等等。埃諾省，青年人在四旬齋篝火上會大聲的喊：「結了蘋果又結梨……」其他地區，仲夏節的篝火上一些青年人在跨火堆的時候會喊：「作物長到三尺高……」，更多的時候人們沒有固定的口號，只是想起什麼說什麼，但都脫離不了許願。

國家圖書館出版品預行編目資料

古人比你還會玩／腦力&創意工作室編著
－－第一版－－台北市：宇炯文化 出版；
紅螞蟻圖書發行，2010.2
面　　公分－－(新流行；21)
ISBN 978-957-659-757-2（平裝）

1.遊戲

997　　　　　　　　　　　　99001265

新流行 21

古人比你還會玩

編　　著／腦力&創意工作室
美術構成／Chris' Office
校　　對／鍾佳穎、楊安妮、朱慧蒨
發 行 人／賴秀珍
榮譽總監／張錦基
總 編 輯／何南輝
出　　版／宇炯文化出版有限公司
發　　行／紅螞蟻圖書有限公司
地　　址／台北市內湖區舊宗路二段121巷28號4F
網　　站／www.e-redant.com
郵撥帳號／1604621-1　紅螞蟻圖書有限公司
電　　話／(02)2795-3656（代表號）
傳　　眞／(02)2795-4100
登 記 證／局版北市業字第1446號
港澳總經銷／和平圖書有限公司
地　　址／香港柴灣嘉業街12號百樂門大廈17F
電　　話／(852)2804-6687
法律顧問／許晏賓律師
印 刷 廠／鴻運彩色印刷有限公司
出版日期／2010年 2 月　第一版第一刷

定價 270 元　港幣 90 元

ISBN 978-957-659-757-2　　　　　Printed in Taiwan